하루 만에 완성하는

유화의 기법

오오타니 나오야 지음 카도마루 츠부라 편집

다채롭게 표현하기

사물의 색 3가지(고유색)

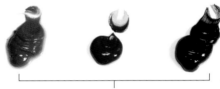

음영의 색 3가지(음영색)

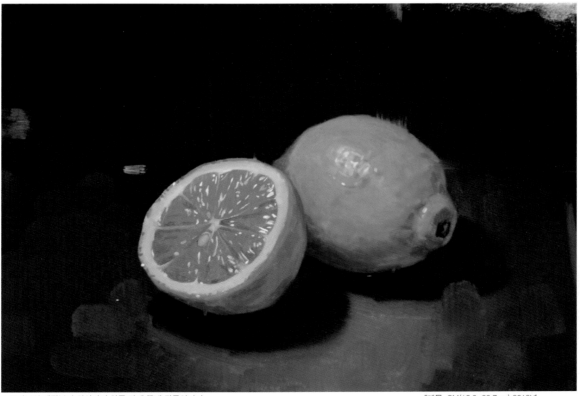

▲모티브의 세팅부터 완성까지 하루 만에 끝낸 작품입니다.

『레몬』 SM(15.8×22.7cm) 2018년

흰색 2종류

붓 2가지 타입

머리말 ···1페이지에 게재한 「레몬」 그림에 대해서

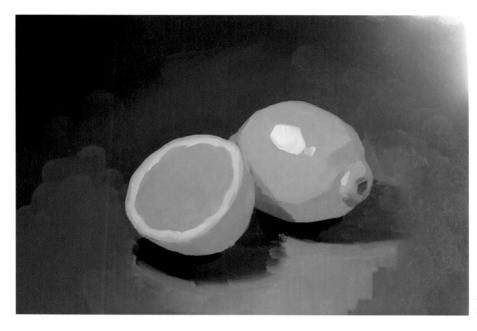

◀중간 그림. 면을 색으로 나눠서 칠했다. 1페이지에 개제한 『레몬』의 중간 단계.

크게 잡는다!

「크게 잡는다」라는 말은 「대략적」으로 전체를 보자는 뜻입니다. 무작정 작고 세세한 부분부터 그리는 것이 아니라 색이 차지하는 면을 크게크게 나눠서 칠하는 것입니다. 중간 그림을 살펴보겠습니다.

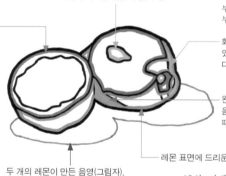

그림 초반에는 큰 덩어리 단위로 그립니다. 이 레몬 단면처럼 고유색으로 전부 꽉 채워 칠하게 되는 경우도 있습니다.

*반사광···주변에 있는 사물이나 바닥에 닿은 빛이 반사되어 그리는 대상이 부분적으로 약간 밝게 보이는 것.

*고유색···사물이 가진 고유의 색채를 뜻한다. 이 책에서는 고유색을 만들 때에 사용하는 노란색, 빨간색, 파란색 물감을 「고유색 3색」이라고 부른다. 6페이지 참조.

하이라이트(가장 밝은 부분) 주변

*하이라이트···사물에 윤기가 있으면 광원(빛을 발산하는 부분, 이 그림에서는 인공조명)이 반사되어 표면에 밝은 부분이 나타난다.

화면에는 보이지 않지만 레몬 오른쪽에 파란색 판자가 있어서 푸르스름한 기운을 띤 반사광을 비추고 있습니다. 음영 속에 그 색이 나타납니다.

왼쪽 레몬의 음영(그림자)이 오른쪽 레몬을 덮는 부분. 음영(그림자) 속에도 색이 다르게 보이는 부분은 그릴 때 미리 면을 나누어 둡니다.

레몬 표면에 드리운 음영 부분(그늘).

두 개의 레몬이 만든 음영(그림자).

*음영···이 책에서는 구분해서 설명할 때를 제외하고 그늘과 그림자를 통틀어 음영이라고 표기. 그늘은 물체 표면의 어두운 부분, 그림자는 주위와 바닥에 생기는 어두운 부분을 가리킨다.

과일 단면의 모습과 원형 그대로의 모습을 조합해보자

···이 책에서는 이런 배치를 여러개 그렸습니다.

1 스케치
캔버스에 형태를 그립니다. 윤곽선을 강조하는 식으로 데생을 합니다.

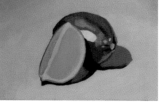

2 크게 잡는다
사물의 밝은 면과 어두운 면, 배경 등을 색으로 크게 나눠 구분해서 칠합니다. 유화 물감을 섞어서 각각의 색을 만듭니다.

3 세부 묘사를 더해 완성!
각 부분을 꼼꼼하게 묘사해 완성합니다.

『라임』
중목 캔버스 SM
(15.8×22.7cm)

이 책의 목적

유화는 서양의 전통 미술 기법입니다. 국내외 미술전시회 등에서 유화를 만나게 되면 수백 년 전의 작품도 깊이 있는 광채 같은 것을 그 안에 품고 있다는 사실에 놀랄 수밖에 없습니다. 이 책은 전문적이고 어려워 보이는 유화를 「단시간」에 「리얼하게」 그리는 방법을 설명합니다.

●그리는 순서에 원칙이 있다!
　…정물화나 풍경화 등도 일정한 원칙에 따라 순서대로 그릴 수 있습니다.

●작은 화면을 단시간에 완성한다!
　…1일~1.5일 정도면 완성할 수 있으므로 과일이나 꽃 등을 싱싱할 때의 모습 그대로 관찰하면서 표현할 수 있습니다.

●「정말 진짜 같다!?」 싶은 리얼한 표현이 가능하다!
　…우선 큰 면을 대강 다 그리고 나서 세밀한 묘사로 옮겨갑니다. 유화물감은 비교적 서서히 마르기 때문에 윤곽을 부드럽게 흐려주는 등 다양한 효과를 표현하기에 좋은, 다양한 응용이 가능한 미술 재료입니다.

본격적인 유화 제작, 딱 이것만 있으면 바로 즐길 수 있다

물감은 6색+흰색 2종

붓은 부드러운 인조모 2종류
둥근붓(Round)과 (둥근) 평붓(Filbert)

물감을 개는 기름(오일)을 한 종류 선택

종이 팔레트에 휴대용 붓 세정액

캔버스는 B4크기보다 작은 것

F0호 (18 × 14cm)　　　SM (22.7 × 15.8cm)
F3호 (27.3 × 22cm)　　F4호 (33.3 × 24.2cm)
P3호 (27.3 × 19cm)　　P4호 (33.3 × 22cm)

*B4는 36.4cm×25.7cm. 책에서 소개한 예시의 최대 크기는 4호.

*일본에서 사용하는 캔버스 규격 기준

하루 만에 완성이 가능한 리얼한 유화를 시작해보자!

『토마토』 클레센 중목 캔버스 SM (15.8×22.7cm)

사물 세팅

무대가 될 세트 상자를 만들어 배치한 사물을 일정한 빛의 방향으로 그립니다. 창문으로 들어오는 햇살은 시간에 따라서 빛의 강도와 방향이 달라지니 조명을 사용합니다(26페이지 참조).

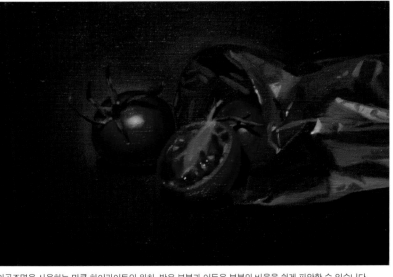

인공조명을 사용하는 만큼 하이라이트의 위치, 밝은 부분과 어두운 부분의 비율을 쉽게 파악할 수 있습니다.

목차

알림

이 책은 사물을 실제로 관찰하고 그리는 것에 무게를 둔 유화 그리는 법을 설명합니다. 단, 배경을 그리는 제5장만 「사진」을 보고 단시간에 그리는 방법을 소개합니다.

저자가 직접 현지에 찾아가 사진을 찍은 후 그것을 보고 그린 작품이며, 사전에 관광지를 담당하는 기관(주1)에 책에 사진을 수록하는 것에 대해 허락을 받았습니다.

'사진을 보고 그리는 방식'은 저자의 제작 스타일이 아니지만, 풍경을 그려보고자 하는 독자분에게 참고가 되도록 간곡히 부탁해서 그린 것입니다.

*주1 조렌의 폭포(浄蓮の滝) : 이즈시 관광협회/오제 국립공원 : 공익재단법인 오제 보호재단/미소츠치 고드름(三十槌の氷柱) : 치치부 관광협회(치치부 시청 오타키 지소 지역진흥과) 게재 순서대로

제 1 장

먼저 재료에 익숙해지자

제1장에서는 앞으로 사용할 유화 미술 재료의 특징과 사용법을 설명합니다. 최소한의 재료로 물감 섞는 법과 칠하는 법을 연습해봅시다. 사물을 실제로 세팅하고 색을 섞어가며 나누어 채색하는 방법을 구체적으로 소개합니다.

『그림물감과 붓』 목제 패널에 백악지 SM (15.8×22.7cm)

*백악지(白亜紙)…유화에서 쓰는, 흡습성이 있는 전통적인 흰색 밑바탕지. 백악(탄산칼슘)과 아교 등을 섞어서 칠한 것.

팔레트에 색은 6가지뿐…고유색 3가지+음영색 3가지

준비할 물감은 그리는 대상의 색감을 만드는 데 필요한 「고유색」용 물감 3가지와, 검은 색과 어두운 음영색 등을 만드는 데 필요한 「음영색」용 물감 3가지, 총 6색입니다. 거기에 2종류의 흰색 물감을 섞은 1가지 색을 더합니다.

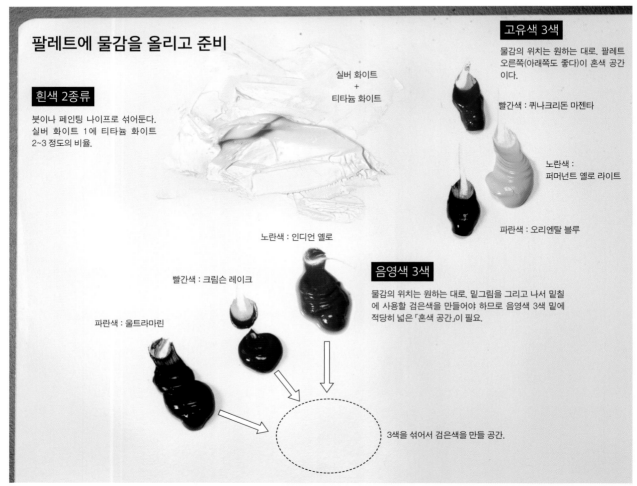

팔레트에 물감을 올리고 준비

고유색 3색
물감의 위치는 원하는 대로. 팔레트 오른쪽(아래쪽도 좋다)이 혼색 공간이다.

실버 화이트 + 티타늄 화이트

빨간색 : 퀴나크리돈 마젠타

흰색 2종류
붓이나 페인팅 나이프로 섞어둔다. 실버 화이트 1에 티타늄 화이트 2~3 정도의 비율.

노란색 : 퍼머넌트 옐로 라이트

파란색 : 오리엔탈 블루

노란색 : 인디언 옐로

빨간색 : 크림슨 레이크

음영색 3색
물감의 위치는 원하는 대로. 밑그림을 그리고 나서 밑칠에 사용할 검은색을 만들어야 하므로 음영색 3색 밑에 적당히 넓은 「혼색 공간」이 필요.

파란색 : 울트라마린

3색을 섞어서 검은색을 만들 공간.

프린터 등에서 잉크를 사용할 때 3원색인 노란색(옐로), 빨간색(마젠타), 파란색(시안)을 섞어서 모든 색을 만든다는 것은 잘 알려진 사실입니다. 인쇄용 잉크는 3원색과 검은색을 더해 복잡한 색감을 재현합니다. 같은 원리로 최소한의 물감인 3원색으로 다양한 혼색을 시험합

종이 팔레트가 편리

F4 크기(구멍 있음)…손으로 들 수 있게 손가락을 넣는 구멍이 있다.

구멍이 없는 F4 크기…위의 팔레트 사진에는 이것을 사용했다.

물과 기름이 잘 번지지 않도록 표면을 가공한 흰색 종이 묶음. 사용한 뒤에 한 장씩 뜯어서 버릴 수 있다. 다양한 크기 중에 가장 적당한 F4(305×230mm)를 선택했다. 구멍이 뚫려 있는 것과 뚫려 있지 않은 것이 있으며, 취향에 따라 선택하면 된다. 공간이 충분하다면 적당한 받침대 위에 팔레트를 올려두는 편이 작업이 수월하다.

고유색 3색은 사물의 색감용

노란색 :
퍼머넌트
엘로 라이트

파란색 :
오리엔탈
블루

빨간색 :
퀴나크리돈
마젠타

*6호(20ml) 튜브

고유색 3색은 그리는 대상=사물의 다양한 색을 만드는 물감. 아주 선명한(채도가 높다) 색을 선택했다. 어둡게 할 때는 음영색, 밝게 할 때는 흰색을 섞어서 조절.

음영색 3색은 검은색과 어두운 부분 혼색용

노란색 :
인디언 옐로

파란색 :
울트라마린

빨간색 :
크림슨
레이크

*6호(20ml) 튜브

음영색 3색은 아름다운 검은색을 만들기 위해 준비한 물감이다. 주로 배경의 색감이나 음영 부분의 어두운 색, 탁한 색에 섞어서 사용한다.

유화는 흰색이 재미있다! 2종류를 섞어 쓰는 이유

실버 화이트

30호(170ml) 튜브

20호(110ml) 튜브

건조가 비교적 빠르고 갈라짐도 없는 안정적인 흰색 물감. 온화한 색감을 가졌으며 티타늄 화이트보다도 (밑에 칠한 물감이) 쉽게 비친다. 전통적으로 써 온 물감으로 그림 표면에서 오래 유지된다는 것이 역사적으로 증명되었다.

티타늄 화이트

30호(170ml) 튜브

20호(110ml) 튜브

밑에 칠한 물감의 색을 가리는 은폐력이 강하며, 물감의 안료가 다른 색을 물들이는 힘인 착색력 또한 매우 좋아 혼색할 때 조금만 써도 흰색이 강하게 반영된다. 건조 시간이 약간 느리다는 점이 신경 쓰이지 않는다면 티타늄 화이트만 써도 된다.

흰색을
짠다

두 흰색의 개성을
모두 살릴 수 있는
혼색!

▲각각의 장점을 활용할 수 있도록 2개의 흰색을 섞어서 쓴다. 「둘 다 흰색인데 왜 섞는 거지?」 하고 이상하게 생각하는 사람이 많을 것이다. 둘을 섞으면 건조가 빠르고 착색력도 강한 흰색이 만들어지니 이렇게 쓰는 걸 추천하고 싶다.

◀10페이지부터 실험해 볼 혼색으로도 알 수 있듯이 흰 물감은 색 조절에 중요한 역할을 한다. 많이 쓰이는 물감이니 큰 튜브를 준비하자.

3색을 모두 짠다

고유색 3색과 음영색 3색을 구분해서 팔레트에 올려둔다.

음영색 3색. 튜브에서 짜보면 물감이 상당히 어두워 보인다.

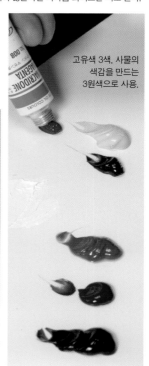

고유색 3색. 사물의 색감을 만드는 3원색으로 사용.

2가지 색의 혼색+흰색

고유색 3색

사물의 색감을 만들 때 사용하는 「고유색 3색」 중에서 2가지 색을 섞은 견본입니다. 2가지씩 섞으면 선명한 「보라색」, 「녹색」, 「주황색」을 만들 수 있습니다. 흰색(티타늄 화이트와 실버 화이트를 섞은 것)을 더하면 색감이 밝아집니다. 캔버스에 연하게 칠한 색도 참고하세요.

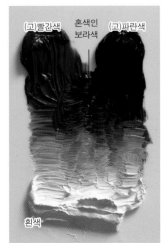
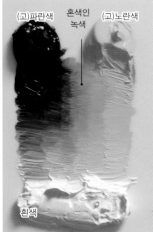
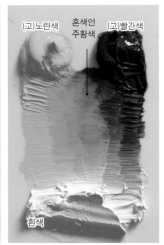

*착색력은 오리엔탈 블루가 강하고 퀴나크리돈 마젠타가 약해서 양을 조절했다.

*(고)는 고유색 3색 물감을 가리킨다. (고)빨간색은 퀴나크리돈 마젠타, (고)노란색은 퍼머넌트 옐로 라이트, (고)파란색은 오리엔탈 블루.

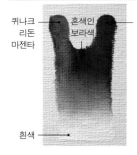
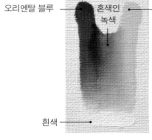
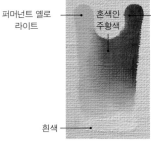

음영색 3색

검은색, 어두운 색, 회색에 가까운 색을 만들 때 사용하는 「음영색 3색」 중에서 2가지 색을 섞은 견본입니다. 2가지씩 섞으면 짙은 「보라색」, 「녹색」, 「주황색」을 만들 수 있습니다. 흰색을 더해 밝아지게 하면 물감의 색조를 쉽게 알 수 있습니다. 캔버스에 연하게 칠한 색을 고유색 3색의 혼색과 비교해 보세요. 특히 녹색이 탁해 보입니다.

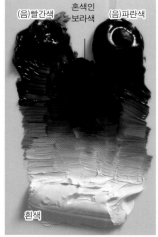
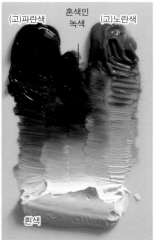
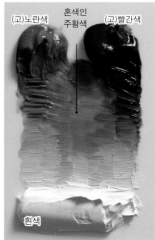

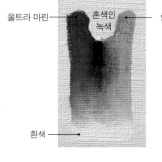
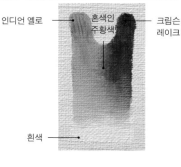

*크림슨 레이크는 착색력이 강해서 사진의 혼색은 양을 조절했다.

*(음)은 음영색 3색 물감을 가리킨다. (음)빨간색은 크림슨 레이크, (음)노란색은 인디언 옐로, (음)파란색은 울트라 마린. 「혼색한 검은색」은 음영색 3색을 섞어서 만든 것이다. 「혼색한 흰색」은 실버 화이트와 티타늄 화이트를 섞은 흰색이다.

3가지 색의 혼색+흰색

고유색 3색

고유색 3색 중에 2가지를 섞고, 거기에 다시 세 번째 색을 혼색한 견본입니다. 3색을 혼색하면 채도가 낮아지고 차분한 색감이 됩니다. 색마다 착색력(섞은 색을 자신의 색으로 물들이는 힘의 정도를 가리킨다) 차이 등의 특성이 있으므로, 3색을 섞어도 완전한 검은색이나 회색(무채색)이 되지는 않습니다.

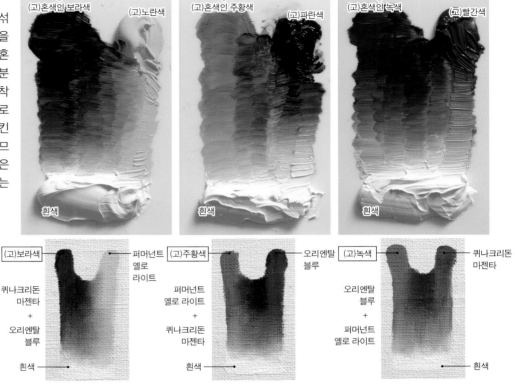

(고)빨간색+파란색 ↓ (고)혼색인 보라색 (고)노란색

(고)노란색+빨간색 ↓ (고)혼색인 주황색 (고)파란색

(고)파란색+노란색 ↓ (고)혼색인 녹색 (고)빨간색

흰색

(고)보라색 — 퍼머넌트 옐로 라이트
퀴나크리돈 마젠타 + 오리엔탈 블루
흰색

(고)주황색 — 오리엔탈 블루
퍼머넌트 옐로 라이트 + 퀴나크리돈 마젠타
흰색

(고)녹색 — 퀴나크리돈 마젠타
오리엔탈 블루 + 퍼머넌트 옐로 라이트
흰색

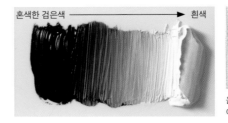

(음)노란색

「혼색한 검은색」이 된다.

(음)파란색 (음)빨간색

음영색 3색 음영색 3색 중에 2가지를 섞고, 거기에 다시 세 번째 색을 혼색한 견본.

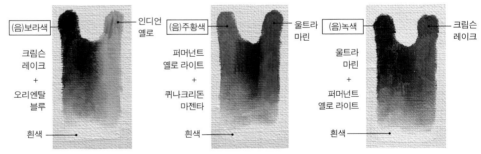

(음)보라색 — 인디언 옐로
크림슨 레이크 + 오리엔탈 블루
흰색

(음)주황색 — 울트라 마린
퍼머넌트 옐로 라이트 + 퀴나크리돈 마젠타
흰색

(음)녹색 — 크림슨 레이크
울트라 마린 + 퍼머넌트 옐로 라이트
흰색

음영색 3색을 섞으면 검게 변해서 색감이 잘 드러나지 않게 됩니다. 이 책에서는 음영색 3색을 섞은 무채색을 「혼색한 검은색」이라는 이름으로 사용합니다. 흰색을 더하면 회색이 되고, 섞는 3색 물감의 양을 조절하면 색감이 있는 회색을 만들 수 있습니다.

인디언 옐로 — 혼색한 검은색
울트라 마린 — 크림슨 레이크

혼색한 검은색 → 흰색

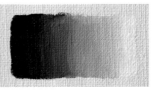

음영색 3색을 혼색해서 만든 「혼색한 검은색」에 흰색을 더한 그러데이션. 그리자유(43페이지 참조) 등에서 사용.

9

고유색 3가지로 감귤류 혼색 실험

과일을 관찰하고 밝은 부분의 색을 만듭니다.

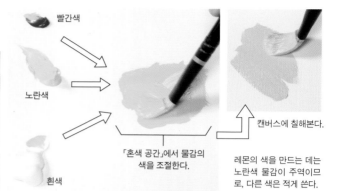

혼색한 흰색

팔레트의 색은 고유색 3색.

레몬의 색을 만들어 보자

껍질의 색

①노란색을 붓으로 찍어서 팔레트의 혼색 공간에 옮겨 둔다. 레몬 껍질은 노란색에 빨간색을 약간 더한 색감.

②노란색을 옮긴 그 붓 그대로 빨간색을 약간만 찍어서 ③노란색에 섞는다. ④만든 색이 약간 어둡다. 소량의 흰색을 더한다.

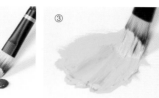

빨간색

노란색

흰색

「혼색 공간」에서 물감의 색을 조절한다.

캔버스에 칠해본다.

레몬의 색을 만드는 데는 노란색 물감이 주역이므로, 다른 색은 적게 쓴다.

> **혼색은 조금씩 조금씩!**
> 바탕이 되는 색(지금은 노란색)에 약간씩 다른 색을 섞는 식으로 진행할 것. 3색+흰색의 혼색 연습으로 색의 변화를 보는 눈을 키우자.

단면의 색

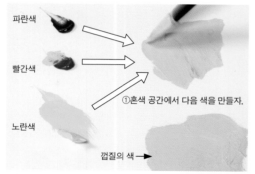

파란색

빨간색

노란색

①혼색 공간에서 다음 색을 만들자.

껍질의 색 →

①단면의 색은 껍질의 색보다도 탁한 색. 노란색을 바탕색으로 빨간색과 파란색을 모두 더한다. 껍질의 색을 섞은 붓을 사용.

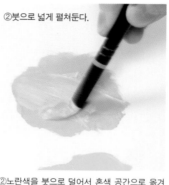

②붓으로 넓게 펼쳐둔다.

②노란색을 붓으로 덜어서 혼색 공간으로 옮겨 둔다.

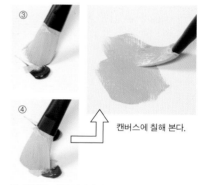

③

④

캔버스에 칠해 본다.

③파란색을 아주 약간만 붓으로 찍어서 노란색에 더하고 ④빨간색도 약간만 붓으로 찍어서 섞는다. 밝기의 조절하려고 흰색도 약간 섞었다.

혼색한 색을 실물과 비교

빛의 방향에 따라서 다양한 색감이 나타나는데, 밝은 부분에서 볼 수 있는 껍질의 색과 단면의 색을 만들어 보았다. 레몬 껍질의 색은 빨간색을 더하기만 해도 비슷한 색이 된다. 단면은 의외로 어두운 느낌의 채도가 낮은 색.

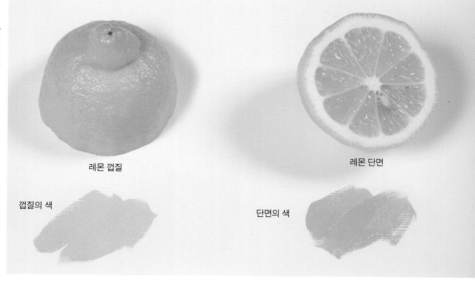

레몬 껍질

레몬 단면

껍질의 색

단면의 색

*채도…색이 선명한 정도. 지금 가장 채도가 밝은 것은 튜브로 짜놓은 노란색 물감. 빨간색과 파란색을 더하면 채도가 낮아진다. 흰색, 회색, 검은색은 무채색이라고 부르며 색상과 채도가 없다. 이 책에서는 음영색 3색을 섞어서 검은색을 만든다(30페이지 참조). 배경에 칠하는 회색처럼 미세한 색감을 더해서 사용할 때도 있다.

라임의 색을 만들어보자

껍질의 색

파란색

빨간색

노란색

①노란색 많이+파란색으로 녹색을 만들고, 빨간색을 더한다.

혼색한 흰색

노란색 많이

파란색 많이

팔레트의 색은 고유색 3색

캔버스에 칠해본다.

④원하는 색에 가까워지도록 조금씩 색을 섞는다. 노란색과 파란색만 섞으면 너무 선명하므로, 빨간색과 흰색을 더해 조절.

②파란색을 더해 색을 조절.

②노란색을 약간 더한다.

색이 너무 파랗게 보이나?

단면의 색

①단면은 의외로 노란색 처럼 보이므로 노란색을 바탕색으로 쓴다.

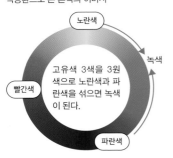

①상당히 차분한 색이므로 채도를 낮춘다. 껍질의 색을 혼색했을 때와 같은 붓을 사용해 노란색을 혼색 공간으로 옮겨 넓게 펼쳐 놓는다.

②빨간색을 소량 섞는다.

③파란색을 소량 섞는다.

④다시 빨간색을 더해 조절. 단면의 과육은 의외로 탁한 색.

⑤끝으로 흰색을 더해 살짝 밝아지게 한다.

캔버스에 칠해본다.

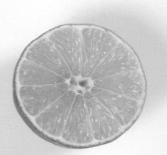

혼색한 색을 실물과 비교

색상환으로 본 혼색의 이미지

노란색

녹색

고유색 3색을 3원 색으로 노란색과 파란색을 섞으면 녹색 이 된다.

빨간색

파란색

2가지 원색을 섞어서 만든 색(이번에 는 녹색)을 2차색이라고 부른다.

실제 물감의 혼색에서는 노란색+파란색으로 만든 녹색에 빨간색을 더해 채도를 낮추고, 흰색을 섞어 명도를 조절했다.

*명도…색의 밝고 어두운 정도. 흰색을 더하면 명도는 올라가지만, 채도는 낮아진다.

라임 껍질

라임 단면

껍질의 색

단면의 색

오렌지의 색을 만들어보자

껍질의 색

혼색한 흰색

파란색 약간

팔레트의 색은 고유색 3색.

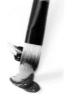

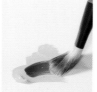

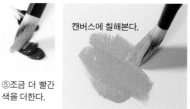
캔버스에 칠해본다.

①오렌지색은 노란색에 빨간색을 섞어서 만든다. 노란색을 혼색 공간에 올린다.

②붓으로 빨간색을 약간 찍어서…

③혼색 공간의 노란색과 섞는다.

④노란색과 빨간색을 붓으로 잘 섞는다.

⑤조금 더 빨간색을 더한다.

이번에는 노란색과 빨간색만으로도 채도가 딱 적당해 보인다. 파란색은 없어도 괜찮다.

단면의 색

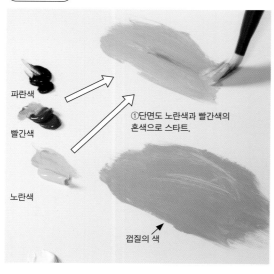
파란색
빨간색
노란색

①단면도 노란색과 빨간색의 혼색으로 스타트.

껍질의 색

②

③

④

⑤색감이 고민될 때는 먼저 만든 껍질의 색을 확인하면서 혼색하면 좋다.

단면은 껍질의 색보다 약간 차분한 색감으로 만든다. 노란색을 약간 많이, ②파란색을 소량 더한다. ③다시 노란색을 더하고, ④빨간색도 더해서 조절한다.

캔버스에 칠해본다.

관찰해보면, 오렌지의 단면은 껍질보다도 색이 탁하다.

혼색한 색을 실물과 비교

색상환으로 본 혼색의 이미지

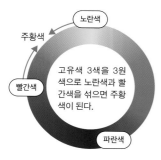
노란색
주황색
빨간색
파란색

고유색 3색을 3원색으로 노란색과 빨간색을 섞으면 주황색이 된다.

2개의 원색을 섞어서 만든 주황색은 2차색이라고 부른다.

단면의 과육 부분을 물감으로 혼색할 때는 노란색+빨간색으로 만든 주황색에 파란색을 더해 채도를 낮춰서 원하는 색으로 조절했다.

오렌지 껍질

오렌지 단면

껍질의 색

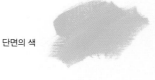
단면의 색

그레이프프루트(루비레드)의 색을 만들어 보자

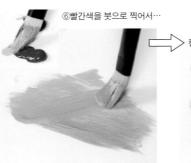
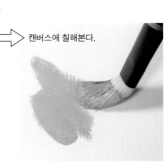

혼색한 흰색 팔레트의 색은 고유색 3색.

파란색은 약간만

껍질의 색

일반적인 그레이프프루트는 레몬과 비슷한 색감이므로 루비레드 품종을 선택했다. 껍질의 색은 오렌지와 비슷하다.

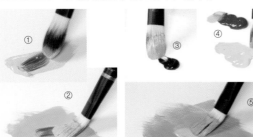
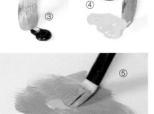

⑥빨간색을 붓으로 찍어서…

캔버스에 칠해본다.

혼색 공간에 노란색을 올려두고 ① 빨간색을 더한다. ②붓으로 2색을 잘 섞는다.

소량의 ③파란색으로 선명함을 조절한다(채도를 낮춘다). 다시 ④노란색을 더하고 ⑤혼색해서 색감을 본다.

⑦섞어서 색감을 조절. 오렌지 껍질보다도 빨간색이 짙다.

노란색과 빨간색만으로는 너무 선명해서 파란색을 더한다.

단면의 색

루비레드 그레이프프루트는 과육이 불그스름하고 선명하다.

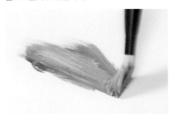
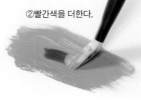
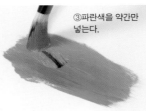

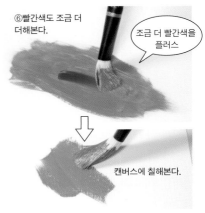

②빨간색을 더한다.

③파란색을 약간만 넣는다.

④

⑤

⑥빨간색도 조금 더 더해본다.

조금 더 빨간색을 플러스

캔버스에 칠해본다.

①껍질색을 혼색한 붓을 그대로 사용. 빨간색과 노란색을 붓으로 덜어서 혼색 공간에 넓게 펼쳐 놓는다.

다시 ④빨간색을 더하고 아주 약간 ⑤흰색을 더해서 조절한다.

단면은 빨간색에 소량의 노란색과 파란색을 섞고, 흰색을 아주 약간만 더해 밝기를 조절.

혼색한 색을 실물과 비교

그레이프프루트 껍질은 색이 약간 얼룩덜룩한데(귤색~주황색), 오렌지 껍질보다도 붉게 보이는 부분의 색감을 염두에 두고 혼색했다. 단면의 과육은 강한 빨간색. 색을 재현하는 과정에서 색이 너무 탁해지지 않도록 주의를 기울였다.

*10~13페이지의 혼색 실험에서는 껍질의 색을 혼색한 붓을 단면의 색을 만들 때에도 그대로 사용했다.

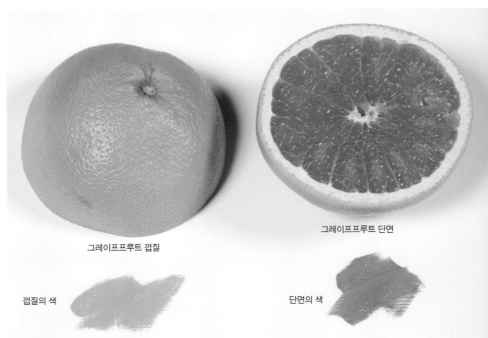

그레이프프루트 단면

그레이프프루트 껍질

껍질의 색

단면의 색

고유색과 음영색의 관계…비스듬하게 들어오는 빛과 옆에서 들어오는 빛을 시험해 보자

「빨간」 사과도 빛의 방향에 따라서 색이 변합니다.
우선 비스듬하게 위에서 빛을 비추고 그린 예를 소개합니다.

『사과』 목제 패널에 백악지 SM (15.8×22.7cm)

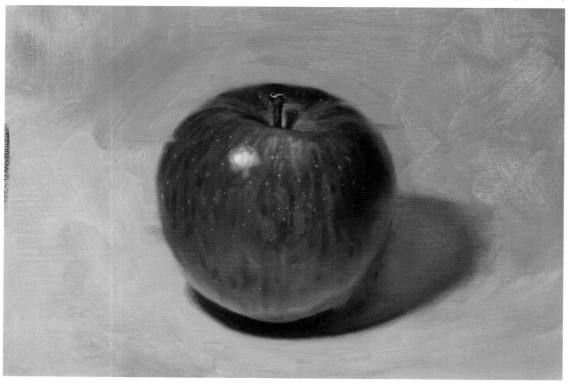

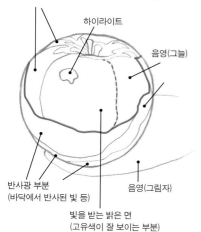

빛을 받는 밝은 면
(둥그스름한, 뒤쪽으로 돌아들어가는 부분)

하이라이트

음영(그늘)

반사광 부분
(바닥에서 반사된 빛 등)

음영(그림자)

빛을 받는 밝은 면
(고유색이 잘 보이는 부분)

빨간색 선은 명확하게 드러나는 능선.

*능선…면과 면 사이에 생기는 가상의 선. 빛이 닿는 면과 음영의 면 사이, 반사광의 경계에 생기는 능선은 특히 눈에 띈다.

하얀빛을 비췄을 때…사과의 색

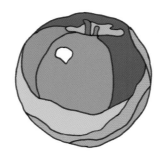

화면에 그려보면 이 사과처럼 윗면, 옆면(밝은 면과 음영의 면), 반사광 면에서 나타나는 색의 변화를 확인할 수 있다.

색상환으로 본 사용한 색의 이미지

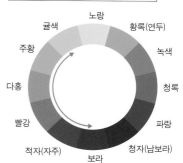

노랑
굴색 황록(연두)
주황 녹색
다홍 청록
빨강 파랑
적자(자주) 청자(남보라)
보라

11~12페이지의 색상환은 색이 연속적으로 이어진 것이었지만, 이번에는 사용한 색을 구분하기 쉽도록 12색상으로 분할한 것을 사용했다.

고유색은 사물이 가진 본래의 색감을 뜻합니다. 하얀빛을 받는 상황에서 어느 정도 접근해서 관찰했을 때 뚜렷하게 드러나는 표면의 색을 가리킵니다. 10~13페이지에서 레몬 등의 껍질과 단면의 색으로 혼색 실험을 했듯이, 이번에는 사과에서 가장 선명하게 보이는 밝은 면의 색감이 고유색입니다.

*색상…빨간색이나 노란색 같은 색감을 가리킨다. 각 색상에서 가장 채도가 높은 순색을 일정한 원칙에 따라서 순서대로 환형(고리 모양)으로 나열한 것이 색상환. 이 책에서는 물감의 3원색을 설명하기 위해 노란색, 빨간색, 파란색을 기준으로 삼았다.

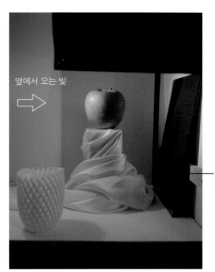

옆에서 오는 빛

거울에 파란색 반투명 아크릴판을
겹쳐서 반사광을 만든다.

다음은 사과의 옆에서 빛을 비춥니다. 옆에서 들어오는 빛은 좌우 밝기에 또렷한 차이가 생깁니다. 화면의 왼쪽은 밝은 면(고유색이 보이는 면), 중앙은 가장 어두운 면(능선이 도드라지는 부분), 오른쪽은 파란색 반사광이 비치는 면입니다.

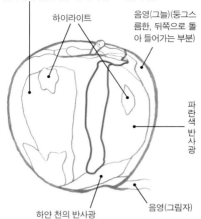

빛이 닿는 밝은 면(고유색이 잘 보이는 부분)

하이라이트

음영(그늘)(둥그스름한, 뒤쪽으로 돌아 들어가는 부분)

파란색 반사광

하얀 천의 반사광

음영(그림자)

빨간색 선은 명확하게 드러나는 능선. 빨간색 선에 둘러싸인, 화면 쪽으로 돌출된 부분이 음영 면이다.

파란 반사광을 비췄을 때

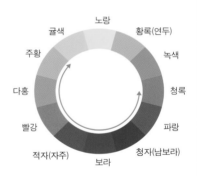

노랑
굴색
황록(연두)
주황
녹색
다홍
청록
빨강
파랑
적자(자주)
청자(남보라)
보라

하얀빛일 때는 굴색~보라색에 해당하는 색채로 사과를 그렸습니다. 파란색 반사광이 더해지면 사과의 색감이 크게 달라 보입니다. 밑에 깔아둔 하얀 천에도 파란색 색감이 들어갑니다. 다음 페이지부터 이 작품의 제작 과정을 설명합니다. 이 책에서는 기본적으로 흰색 캔버스에 밑그림부터 그리지만 이 작품은 미리 캔버스에 회색을 칠하고 제작했습니다. 그러니 색의 면을 세세한 밑그림 없이, 어림잡아 칠하는 방식으로 제작한 작품의 예라고 생각하고 참고해 주세요.

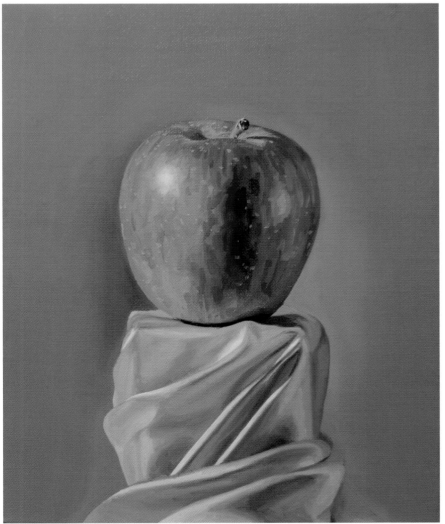

『사과』 중목 캔버스(회색 젯소로 밑칠) F3호 (27,3×22cm)

파란색 반사광을 비춘 사과 제작 과정

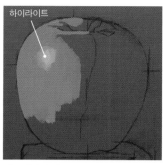

하이라이트

1 가장 먼저 하이라이트를 올리고, 빛이 닿는 밝은 면부터 색을 칠한다.

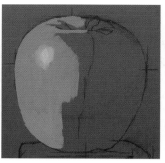

2 여기까지가 빛이 닿는 면의 채색. 아랫 부분은 다홍색에 가까운 색감.

3 지금부터가 음영의 면. 돌출된 부분에 약간 어두운 빨간색을 칠한다.

1 밑그림

캔버스에 윤곽선을 강조한 형태로 선을 그립니다.

2 크게 잡는다

다음은 면을 색으로 대강 구분해서 칠합니다. 유화물감을 혼색해서 각각의 색을 만듭니다.
전체적으로 보면 화면 왼쪽은 밝은 면, 중앙은 어두운 음영의 면, 오른쪽은 파란색 반사광을 포함한 음영의 면입니다.

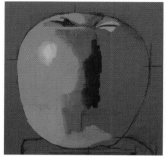

4 윗면의 홈에 명암을 넣고, 아랫부분에 반사광의 밝은 색을 칠한다. 앞 페이지에 있는 해설 그림에서 가장 눈에 띄는 부분인 능선은 고유색 빨간색과, 음영색 3색으로 만든 검은색으로 표현한다.

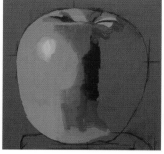

5 어두운 빨간색으로 보이는 음영의 면을 칠한 단계. 고유색 3색을 혼색해서 사용했다.

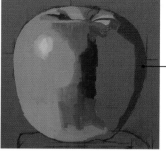

6 지금부터 반사광을 포함한 음영의 면을 칠한다. 탁한 색에는 음영색 3색으로 만든 검은색을 섞었다.

둥그스름한, 뒤쪽으로 돌아들어가는 부분. 사과의 빨간색과 반사광의 색이 섞여서 상당히 탁한 색이 되었다.

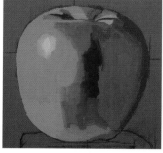

7 파란색 반사광의 면을 칠한다. 선명한 파란색이 반사되는 부분.

8 반사광의 면에서도 파란색이 가장 선명하게 반사되는 부분을 칠한다.

사과는 빨간색이므로, 빨간색과 아크릴판의 파란색이 섞인 것 같은 색이 된다.

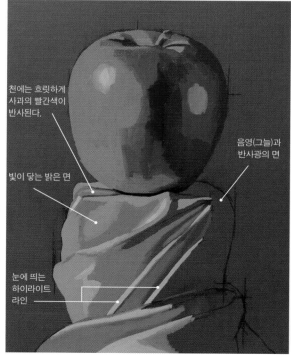

천에는 흐릿하게 사과의 빨간색이 반사된다.

음영(그늘)과 반사광의 면

빛이 닿는 밝은 면

눈에 띄는 하이라이트 라인

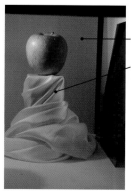

배경에는 회색 종이

목재에 천을 둘둘 말아 주름을 만들었다.

9 받침대에 감은 하얀 천을 면으로 나누어 대강 칠한다. 6단계의 회색(색감이 있는 회색)으로 밝은 면부터 음영의 면까지 구분해둔다. 촉감이 매끄럽고 은은한 광택이 특징인 새틴을 이용하면 아름다운 형태의 주름을 만들 수 있다.

*색감이 있는 회색…음영색 3색으로 만든 검은색과 흰색을 섞어 회색을 만들고, 소량의 고유색을 더해 살짝 색감을 준 색. 붉그스름한 회색이나 푸르스름한 회색을 자주 쓴다.

사과와 마찬가지로 하얀 천에도 반사광을 넣는다

음영(그늘)(둥그스름한, 뒤쪽으로 돌아들어가는 부분)

파란색 반사광의 면

10 하얀 천에도 반사광을 칠한다. 천은 흰색이므로 파란 아크릴판의 색이 그대로 드러난다. 7의 사과와 동일하게 약간 어두운 파란색을 칠하고, 약간 선명한 파란색도 넣었다.

색감, 밝기, 선명함을 비교하고 색을 만든다

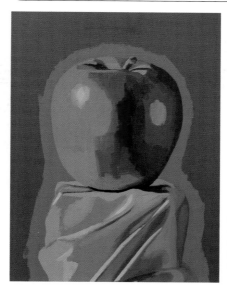

◀**배경의 회색을 혼색하는 힌트**
· 배경은 천의 밝은 면보다 어둡다.
· 사과나 천의 음영 면보다는 밝다.
· 각각의 밝기나 색감은 모티브와 배경을 실제로 관찰하고 판단한다.

11 사과와 하얀 천에서 확인 가능한 면들을 얼추 다 칠했다 싶으면 이번에는 배경을 칠한다. 음영색 3색으로 만든 검은색에 흰색을 섞는다. 밝기에 주의하면서 회색을 만들고 고유색 3색을 더해 색감을 조절한다. 캔버스에 미리 회색을 칠하고 그리기 시작했지만 그것보다 밝은 색조로.

◀**표면의 질감 표현을 위한 힌트**
사과에는 세로 방향의 줄무늬가 있는데, 가는 붓으로 선을 너무 많이 그리면 곡면이 매끄러워 보이지 않게 된다. 「무늬 안에서 색이 변하는 지점」을 찾아서 (그 지점을 기준으로) 같은 색의 면끼리 나누어 색을 칠하면, 질감을 표현하기도 쉽고 작업시간도 짧아진다.

3 묘사를 더해 완성!

세부 묘사는 붓이 가늘수록 시간이 걸리므로, 위치에 따라서는 조금 큰 붓으로 칠할 필요가 있습니다. 각 부분을 꼼꼼하게 그리고 완성합니다.

12 둥그스름한 형태이므로 각 면과 면이 매끄럽게 연결되도록 그린다.

13 밝은 면도 마찬가지로 곡면을 따라서 하이라이트 주위를 흐릿하게 다듬어 나간다.

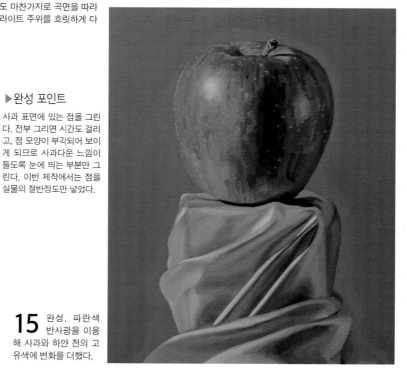

▶**완성 포인트**
사과 표면에 있는 점을 그린다. 전부 그리면 시간도 걸리고, 점 모양이 부각되어 보이게 되므로 사과다운 느낌이 들도록 눈에 띄는 부분만 그린다. 이번 제작에서는 점을 실물의 절반정도만 넣었다.

14 하얀 천도 색의 경계가 서로 이어지도록 묘사한다.

15 완성. 파란색 반사광을 이용해 사과와 하얀 천의 고유색에 변화를 더했다.

고유색 3가지로 색상환을 만들어보자

*(고)는 고유색 3색 물감을 가리킨다. (고)빨간색은 퀴나크리돈 마젠타, (고)노란색은 퍼머넌트 옐로 라이트, (고)파란색은 오리엔탈 블루.

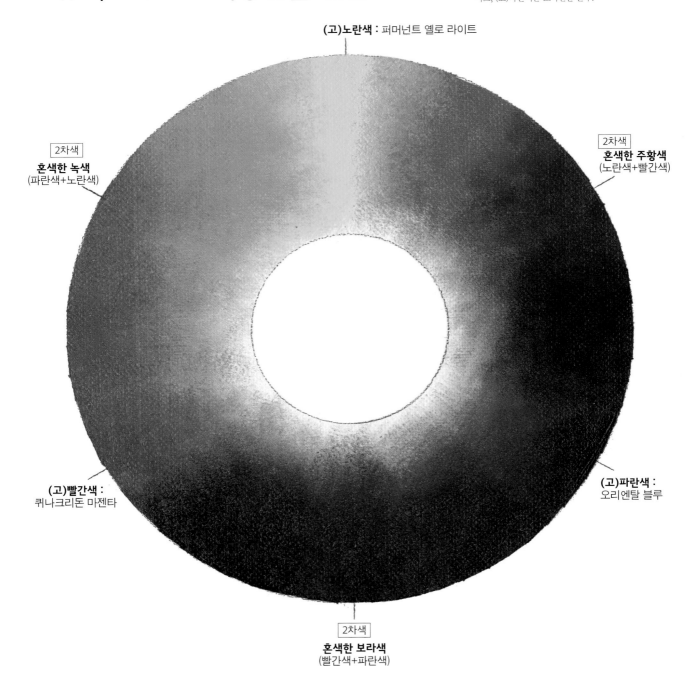

(고)노란색 : 퍼머넌트 옐로 라이트

2차색
혼색한 녹색
(파란색+노란색)

2차색
혼색한 주황색
(노란색+빨간색)

(고)빨간색 :
퀴나크리돈 마젠타

(고)파란색 :
오리엔탈 블루

2차색
혼색한 보라색
(빨간색+파란색)

고유색 3색인 노란색, 빨간색, 파란색은 저마다 농도와 착색력(섞은 색을 자신의 색으로 물들이는 힘의 정도를 가리킨다) 등이 다릅니다. 같은 양을 섞어도 원하는 2차색을 만들 수 없으므로, 조금씩 색감을 보면서 혼색해보세요. 물감으로 색 만들기의 재미있는 부분입니다. 실제로 혼색해 보면 오리엔탈 블루가 진하고, 퀴나크리돈 마젠타는 약간 연한 경향이 있다는 것을 느낄 수 있습니다. 19페이지의 색 견본은 12색상환에 검은색(음영색 3색으로 만든 것)과 흰색(실버 화이트와 티타늄 화이트를 섞은 흰색)을 각각 혼색해 그러데이션으로 칠한 예입니다.

*(음)은 음영색 3색 물감을 가리킨다. (음)빨간색은 크림슨 레이크, (음)노란색은 인디언 옐로, (음)파란색은 울트라 마린. 「혼색한 검은색」은 음영색 3색을 섞어서 만든 것이다. 「혼색한 흰색」은 실버 화이트와 티타늄 화이트를 섞은 흰색이다. 이후는 간략하게 「흰색」으로 표기한다.

검은색과 흰색을 혼색한 색 견본

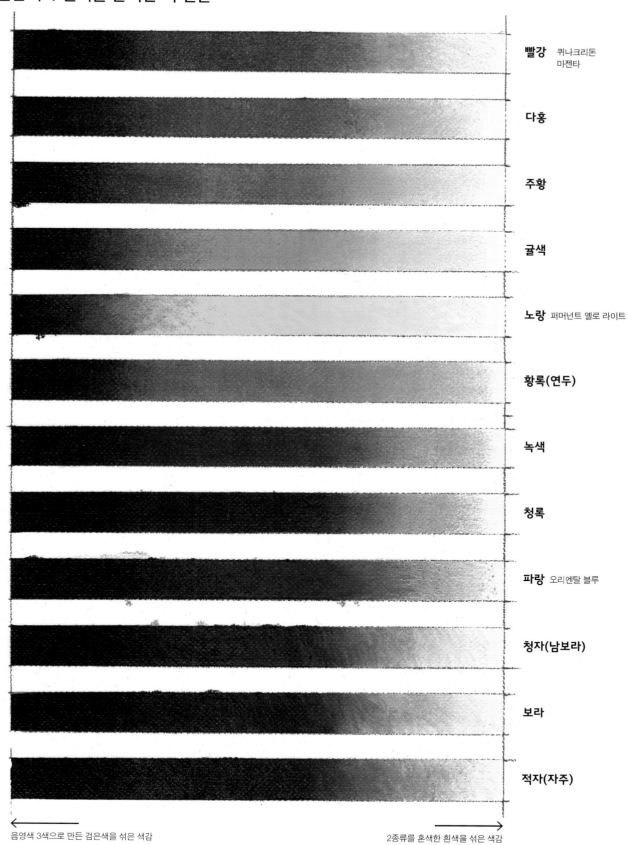

빨강 퀴나크리돈
마젠타

다홍

주황

귤색

노랑 퍼머넌트 옐로 라이트

황록(연두)

녹색

청록

파랑 오리엔탈 블루

청자(남보라)

보라

적자(자주)

← 음영색 3색으로 만든 검은색을 섞은 색감

2종류를 혼색한 흰색을 섞은 색감 →

그림 속의 색감을 찾아본다

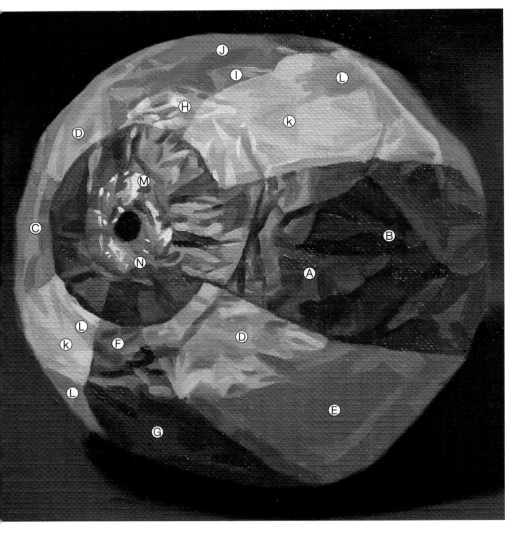

빨간 부분

Ⓐ (고)빨간색보다 살짝 노르스름한 밝은 색.

Ⓑ 와인레드 같은 색감. (고)빨간색에 「혼색한 검은색」을 더하면 가까운 색이 된다.

Ⓒ 약간 노르스름한 분홍. 붉은 종이 위에 생긴 하이라이트이다. 하이라이트지만 흰색은 아니다.

노란 부분

Ⓓ (고)노란색보다 약간 불그스름하다.

Ⓔ 노란색보다는 오렌지색에 가깝다. 그다지 선명하지 않으니 (고)파란색을 더해 채도를 낮춘다.

녹색 부분

Ⓕ (고)노란색과 (고)파란색으로 녹색을 만든다. 약간 노르스름하다.

Ⓖ Ⓕ의 색보다도 어둡고 푸르스름하다. 「혼색한 검은색」을 더하고, (음)파란색도 소량 섞는다.

파란 부분

Ⓗ 흰색보다 아주 약간 푸르스름한 색.

Ⓘ 파란색이지만 (고)파란색과 비교하면 상당히 채도가 낮다. (고)빨간색과 (고)노란색으로 색감을 탁하게 만들고, 흰색도 섞어서 명도를 조절한다.

Ⓙ 살짝 보랏빛이 감도는 파란색. 어두운 색이므로 (음)빨간색을 소량 더해서 만든다.

실제로 그릴 때의 순서

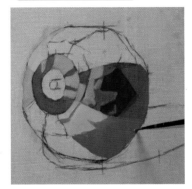

1 앞쪽의 빨간 부분부터 색을 칠한다. 다음은 노란색 부분을 칠한다.

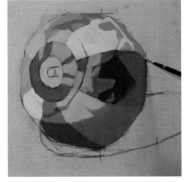

2 색으로 대강 면을 칠했다면, 빛이 닿는 면과 음영의 면에 차이를 준다. 칠하는 순서는 아무래도 좋다.

3 은색 부분에 하이라이트로 흰색을 올린다. 흰색과 어두운 보라색의 명암 대비가 반짝임을 표현한다.

고유색 3색으로 만든 색상환

검은색과 흰색을 혼색한 색 견본

*색 견본은 어디까지나 가장 채도가 높은 색부터 나열한 예. 실제 모티브의 고유색을 만들어서 그릴 때는 이 색 견본에 가까운 색감을 만든 뒤에, 채도나 색감을 혼색으로 조절한다.

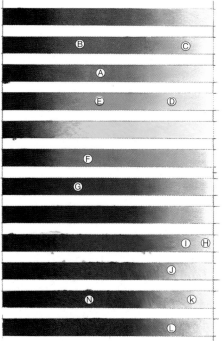

*Ⓜ은 흰색

흰색 부분

Ⓚ 흐릿한 보랏빛 느낌의 색감.

Ⓛ 옅은 자주색. 물론 음영 부분이므로 K보다는 어두운 색.

은색 부분

Ⓜ 하이라이트이므로 흰색을 사용

Ⓝ 채도가 낮은 어두운 보라색

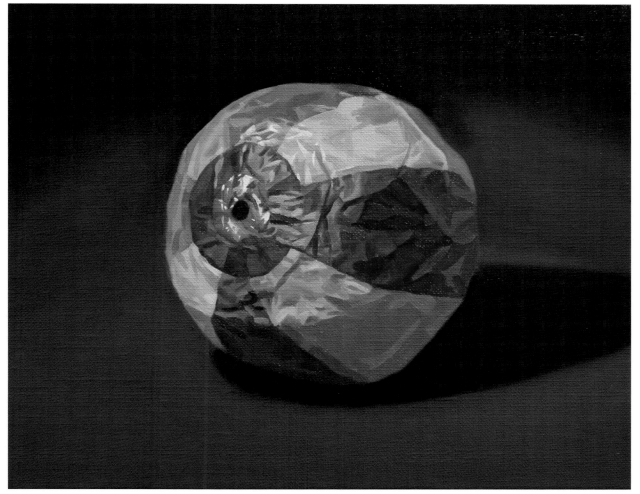

『종이풍선』 중목 캔버스 F3호 (제작 시간 : 3시간 20분)

유화 보조제(화용액)와 관련 도구…물감을 개고, 붓을 씻는다

유화에 사용하는 여러 가지 오일과 붓을 씻는 용액을 「유화 보조제(화용액)」라고 부릅니다. 우선 튜브로
짜서 쓰는 점성이 있는 물감을 칠하기 쉬운 상태로 만들어주고 붓놀림을 부드럽게 하는, 물감을 개는
기름을 준비합니다. 유화물감이 묻은 붓은 물로는 씻을 수 없으므로 전용 세척액도 필요합니다.

그림을 그릴 때 사용하는 용해유…페인팅 오일(조합 용해유)

네오 페인팅 오일

페인팅 오일 스페셜

| 55ml | 250ml | 55ml | 250ml |

특징 : 적당한 광택감, 서서히 마르는 조합 용해유.

특징 : 광택이 강하고 건조가 약간 빠르다. 이 책에서 소개하는 빨리 그리기에 적합하니 이쪽을 추천한다.

페인팅 오일은 건성유와 휘발성유, 수지 등을 섞어서 사용하기 쉽게 미리 조합해 둔 제품이다. 여러 종류의 기름을 준비하고 섞는 것은 힘들고 번거로운 작업이니, 이 책에서는 작품의 시작부터 완성까지 페인팅 오일만 사용한다.

*건성유…린시드(아마씨) 오일이나 포피(양귀비) 오일 등. 공기 중의 산소와 결합해 산화 중합 반응을 일으켜 굳는 성질이 있어, 화면에 칠한 물감의 강도를 높인다.

*휘발성유…테레핀(turpentine), 페트롤(Petrol) 등. 이름 그대로 대부분 휘발되는 용액이므로 물감을 녹이는 용도로 쓴다.

*수지…다마르(Dammar) 수지, 코펄(Copal) 수지 등. 물감의 퍼짐과 광택이 좋아지는 효과가 있으며 테레핀 등으로 녹여서 사용한다. 합성수지도 자주 쓰인다.

〔사용하기 전에 필요한 준비〕

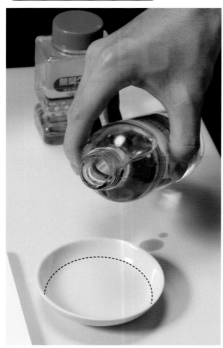

▲페인팅 오일을 작은 그릇에 담는다. 흘러넘치지 않도록 점선 부분 정도까지 붓는다. 받침대 위에 팔레트를 두고 그릴 때는 도자기 재질의 접시(지름 8.4~10.5cm정도 크기) 등에 부어놓고 쓰면 편리하다. 다 쓴 뒤에 키친타월 등으로 유분을 닦아낸다.

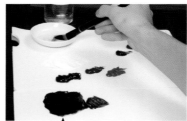

음영색 3색으로 만든 「혼색한 검은색」

페인팅 오일과 물감을 섞는 법

①밑칠에 쓰기 위해 「혼색한 검은색」을 페인팅 오일로 갠다. 물감을 갤 때는 붓으로 페인팅 오일을 찍어서 혼색 공간까지 옮긴다.

②색감을 조절하고 싶을 때는 오일을 찍은 붓끝에 물감을 묻힌다.

③밑색용이므로 페인팅 오일을 약간 많이 사용했다. 혼색 공간에서 잘 섞는다.

붓과 붓을 씻을 때 사용하는 기름···유화용 붓과 브러시 클리너

인터론(INTERLON) 그림붓을 2종류 준비

나일론 재질의 튼튼한 붓. 털 자체에 붓 안쪽 방향으로 컬이 들어가 있어서
붓끝이 가지런히 잘 모인다.

장축 0호

둥근 평붓(Filbert)

장축 2호

장축 4호

캔버스가 작아서 주로 0~4호를 사용한다.
각각 2~3 자루 정도씩 있으면 편리하다.

장축 6호

인터론 붓은 끝이 하얗게 되어 있어 붓끝으로 찍은 물감의 색감이나
양을 알기 쉽다.

장축 12호

장축 16호

약간 큰 붓은 밑색칠을 하거나 배경을 칠할 때 편리하다. 부드럽
고 탄력이 적당하며 내구성도 있어 유화에 적합하다.

2/0호

둥근붓(Round)

0호

가는 둥근붓은 하이라이트나 세부 묘사에 편리하다. 붓끝이 힘있
게 잘 모여 쾌적하게 그릴 수 있다.

브러시 클리너 사용법

브러시 클리너
(유화붓 세척액)

무취 클리너

150ml 500ml

특징 : 석유 용제를 사용한 표준형 세척액. 세정력
이 강하다.

150ml 500ml

특징 : 세정력이 적당하고 냄새가 없는 타입.

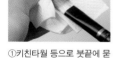

①키친타월 등으로 붓끝에 묻
은 물감을 닦는다.

②작은 용기에 붓을 완전히 넣
어서 씻는다.

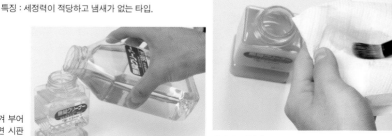

사용하는 동안에 양이 줄면 큰 용기에서 작은 용기로 옮겨 부어
보충한다. 브러시 클리너가 더러워져 세정력이 떨어지면 시판
하는 유처리제를 사용해보자. 쉽게 처리할 수 있다.

③다시 키친타월 등으로 붓을 닦는다. 그림을 그릴 때는 붓에
묻은 세척액이 물감에 섞이지 않도록 주의한다.

캔버스와 관련 도구…작은 화면에 쾌적하게 그린다

세목

중목

아마 등으로 짠 직물을 나무틀에 붙인 캔버스를 준비하면 바로 그림을 시작할 수 있습니다.

◀촘촘한 캔버스가 사실적인 유화에 적합하다. 직접 나무틀에 붙이려면 전용 도구가 필요하니, 미리 만들어진 기성품 캔버스를 준비하면 된다.

*이 책에서는 마 100% 「중목 캔버스(아크릴, 유화 공용)」을 주로 사용했다. 황목 캔버스는 세부를 그릴 때 천의 굴곡이 많이 거슬린다. 중세목, 세목, 극세목(세목이라고 표기된 경우도 있다)을 사용하면 세밀한 부분도 그리기 쉽다.

하얀 밑칠이 된 직물을 못으로 나무틀에 고정한 것. 구입할 때는 직물을 붙이면서 울거나 헐거워진 부분은 없는지, 못 부분이 찢어지지는 않았는지 확인한다.

중목 캔버스 F4호

중목 캔버스 SM(섬 홀드)
클레센(CLAESSENS) 캔버스
(A라인 캔버스 AD)

*섬 홀드란 화구를 휴대하는 아주 작은 크기의 스케치 상자에서 유래한 캔버스의 크기(※한국의 1호(F) 크기와 유사).

캔버스를 이젤에 세울 때 방해가 되지 않도록 가장자리를 잘라내면 좋다.

잘라낸 상태. 캔버스가 작고 가볍기 때문에 가장자리가 뜨면 불안정해진다. 그렇게 되지 않도록 미리 잘라내는 것이다.

캔버스 표면을 매끄럽게 하고 싶을 때

중목 캔버스의 결이 거슬린다면 젯소로 밑칠을 하자.
젯소(쿠사카베 매끄러운 타입)와 검은색 아키라 수지물감을 준비.
캔버스는 아크릴과 유화 공용만 사용 가능.

젯소 매끄러운 타입

쿠사카베 아키라
(AQYLA) 물감 검은색
(아키라 수지물감)

GESSO

① 검은색의 양은 30%정도

②

①그릇에 젯소와 검은색을 담는다.

②나일론 재질의 붓으로 잘 섞는다. 도료가 지나치게 점성이 강하다면 물을 아주 조금 더한다.

③마르기 전에 재빠르게 칠한다. 일정한 방향으로 붓을 움직이면 균일하다.

④1시간 정도 지나면 만져도 손에 묻지 않는다. 72시간 이상 말린 뒤에 사용해야 한다.

③

④

◀다 칠했다면 그대로 잘 말린다. 붓자국이 거슬린다면 400번 정도의 종이사포로 가볍게 다듬어도 좋다.

*젯소…아크릴 물감용 수용성 바탕칠 도료. 색을 넣고 싶을 때는 아크릴 물감을 쓴다.

이젤에 캔버스를 세운다···밑그림용 도구

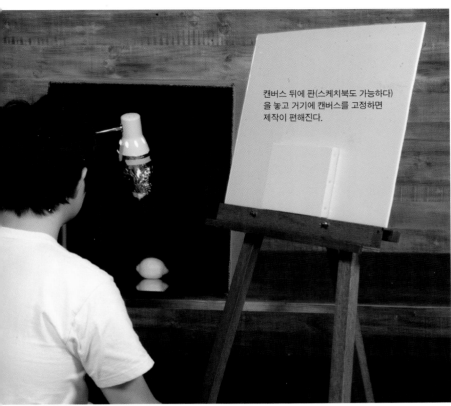

캔버스는 실내용 이젤에 세워서 그리면 편하다. 이번에는 데생용 이젤을 사용했지만, 작은 크기의 캔버스를 사용하므로 소형 이젤 등도 편리하다.

캔버스 뒤에 판(스케치북도 가능하다)을 놓고 거기에 캔버스를 고정하면 제작이 편해진다.

픽서티브(픽사티브Fixative, 연필 정착액)

220ml 420ml

종이에 그린 연필 데생의 가루가 떨어지는 것도 막을 수 있는 스프레이 정착액.

그림의 대상(모티브)을 관찰하면서 샤프(연필도 가능)로 밑그림을 그린다. 연필로 그린 밑그림에 음영색 3색으로 만든 「혼색한 검은색」을 연하게 칠한다. 바로 물감을 칠하면 연필로 그린 선이 녹아버리므로, 정착액을 뿌려 밑그림 선을 고정한다. 한 번 뿌리고 잘 말린 뒤에 다시 뿌리는 식으로 사용한다. 3~4회 뿌려두면 위에 물감을 칠해도 밑그림의 선이 지워지지 않아서 그리기 쉽다.

키친타월

밑그림이 완성되면 20~30cm정도 떨어져서 선이 없는 부분도 포함해 골고루 뿌린다.

캔버스에 밑칠한 물감을 닦아내거나(위쪽 사진) 제작 중에 또는 정리할 때 붓을 닦는 데 사용. 천이나 두루마리 화장지는 화면에 작은 섬유가 묻을 수 있으니 키친타월을 추천한다.

롤 형태의 키친타월이 편리. 비교적 두껍고 흡수력이 좋고, 찌꺼기가 남지 않는 것을 선택한다.

밑그림용 도구

지우개 MONO smart(모노스마트)

5.5mm 두께의 단단한 플라스틱 지우개. 얇아서 좁은 부분을 지우기 쉽다.

샤프

밑그림용은 아무거나 써도 좋다

그리는 대상의 매력을 살리는 무대 만들기

그릴 대상을 배치하는 작업을 흔히 모티브 구성 혹은 세팅이라고 부릅니다. 모티브용
상자를 만들고 간단한 조명을 배치해 빛의 방향을 일정하게 유지한 상태로 그립니다.

무대가 될 상자 만드는 법

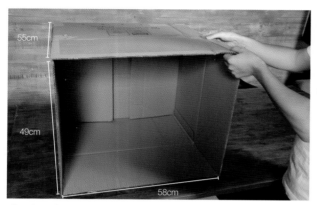

1 박스를 활용. 폭 58cm, 높이 49cm, 깊이 55cm인 것을 사용했다.

2 안쪽에 붙일 종이를 5장 준비한다. 검은 배경용으로 검은색 종이를 선택했지만,
하얀 종이를 붙이면 흰색 공간이 된다. 종이의 네 귀퉁이에 양면테이프를 붙여
두면 깔끔하게 만들 수 있다.

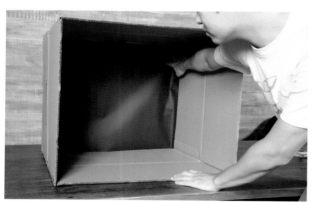

3 우선 안쪽의 배경이 될 면에 종이를 붙인다. 상자 안에 천을 덧대거나 흰색과
검은색 도료(젯소 등)를 칠해도 된다.

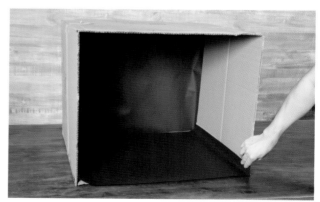

4 바닥에도 같은 종이를 붙인다. 모티브를 올려둘 장소이므로 주름이 생기거나
종이가 울지 않도록 한다.

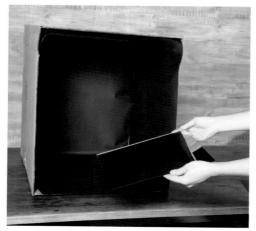

5 이번에는 바닥에 아크릴 거울을 두고 그 위에 레몬을 세팅한
다. 거울에 비친 레몬도 그릴 것이다.

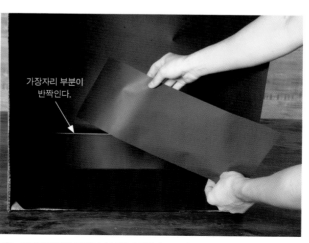

6 아크릴 거울의 가장자리 부분이 반짝이므로 검은 종이를 올려서 조절한다. 박
스 안쪽에 붙이고 남은 종이를 이용한다.

레몬 배치 방법과 빛을 비추는 방법

7 상자 속에 레몬을 올려보자. 아크릴 거울에 비친 형태도 고려하면서 각도를 정한다.

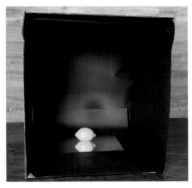

8 레몬을 배치한 상태. 레몬의 특징인 꼭지와 꼭지 반대쪽 튀어나온 부분이 드러나도록 세팅했다.

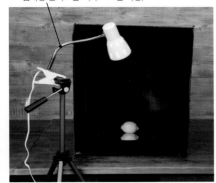

집게형 전기스탠드(각도 조절 가능)

9 빛의 방향을 정한다. 카메라용 삼각대에 집게형 전기 스탠드를 고정시켰다. 목 부분이 구부러지는 스탠드를 사용하면 각도를 세밀하게 조절할 수 있다.

10 조명 부분에 감을 알루미늄 호일을 준비한다. 전등갓을 둘러쌀 정도의 길이로 두 겹을 준비한다.

*조명 부분에 주의…장시간 조명을 켜두면 무척 뜨거우니 만져서 화상을 입지 않도록 주의해야 한다. 제작 틈틈이 꺼서 뜨거워지는 것을 방지하자.

11 빛이 한 방향을 비추도록 조명의 갓 부분에 알루미늄 호일을 감싼다. 마스킹테이프로 고정해서 원통형으로 만든다. 실내의 조명이 하나라면 그 불빛만으로 그려도 좋다.

*창문으로 들어온 빛(자연광)이 모티브를 비추도록 내버려 두면 시간의 흐름에 따라 빛의 상태가 계속 변하게 된다. 커튼을 꼭 치자!

*세팅용 상자가 튼튼한 나무상자 등이라면, 집게로 상자를 직접 집어도 된다.

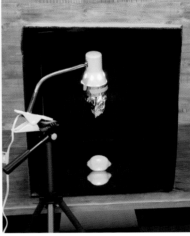

12 조명을 켠 상태. 알루미늄 호일의 입구를 좁히면 하이라이트나 음영의 형태에 변화를 줄 수 있다. 입구를 좁혀서 빛을 집중시키면 하이라이트가 점 모양이 된다.

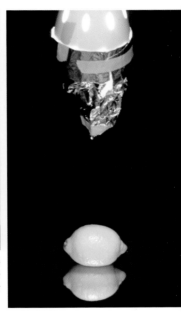

13 레몬에 선명한 하이라이트가 생기도록 조절. 방에 여러 개의 불빛이 있어서 전체적으로 밝은 상태.

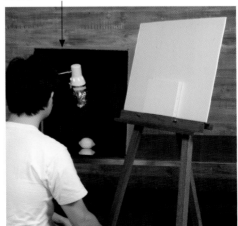

14 실제로 그림을 그릴 위치에서 레몬을 관찰한다.

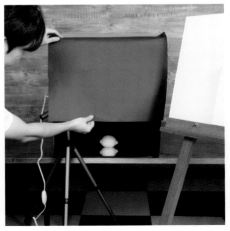

15 상자 앞에 검은 종이를 붙여 방 안의 다른 불빛이 레몬에 닿지 않게 한다. 다른 조명을 끌 수 있으면 종이는 붙일 필요 없다.

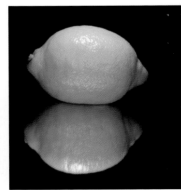

16 다른 빛이 들어오지 않아 레몬의 음영이 또렷하게 드러난다. 세팅 완료.

이제 레몬을 그려보자

① 스케치 …캔버스에 밑그림을 그린다

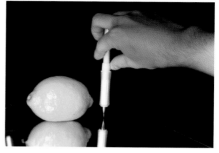

모티브의 크기를 측정한다 …가까이서 측정하면 거의 실물과
같아진다

레몬 옆에 펜을 세우고 엄지의 손톱으로 높이를 측정한다. 손
가락의 위치를 바꾸지 않고 그 상태 그대로 펜을 옮겨 캔버스
에 대고 표시를 하면 거의 실물 크기가 된다.

화면에 그릴 대상의 크기는 실물과 같거나 조금 더 크면 그리기 쉽습니다. 이 책에
서 실물보다 작게 그린 것은 손 작품(고유색이 있는 것)과 사진을 보고 그린 풍경뿐
입니다. 샤프나 붓대로 크기의 비율을 측정하고 밑그림을 그립니다.

떨어진 위치에서 비율을 확인한다

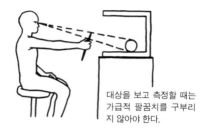

대상을 보고 측정할 때는
가급적 팔꿈치를 구부리
지 않아야 한다.

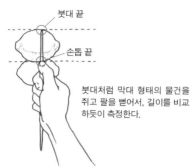

붓대처럼 막대 형태의 물건을
쥐고 팔을 뻗어서, 길이를 비교
하듯이 측정한다.

1 화면에 어느 정도 크기로 넣을지, 위아래의
위치를 정한다.

*레몬의 앞에서 높이를 측정하면 실제 크기보다 작
아지므로 옆이나 뒤에서 측정한다

- ① 레몬의 높이
- ② 거울에 비친 레몬의 높이

2 가로세로의 길이를 측정하면서 형태가 달라지는
위치를 표시한다. 가는 붓대로 측정하면 좋다.

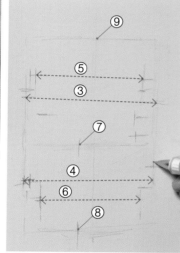

3 확인해야 할 위치는 9개. 시간에 여유가 있다면 작은 부분까
지 위치를 다 확인해두자. 형태가 더 정확해진다.

- ① 레몬의 높이
- ② 거울에 비친 레몬의 높이
- ③ 레몬의 폭
- ④ 거울에 비친 레몬의 폭
- ⑤ 튀어나온 부분을 제외한 레몬의 폭
- ⑥ 튀어나온 부분을 제외한 거울에 비친 레몬의 폭
- ⑦~⑨ 레몬과 거울에 비친 레몬의 가장 높은 위치와 가장 낮은 위치(상하좌우를 모두 측정한다)

4 레몬 열매의 특징인 양쪽의 뾰족 튀어나
온 부분의 위치를 꼼꼼히 파악한다.

5 색을 면으로 구분하기 쉽도록 이번에는
위치를 아주 상세하게 확인하고 그렸다.

6 측정한 위치를 기준으로 윤곽을 선으로
그린다.

7 점차 레몬 모양이 그럴싸해진다.

8 음영이 지는 부분은 색을 칠해서 구분할 예정이므로 사선으로 살짝 표시를 한다.

9 거울에 비친 레몬의 음영 부분에도 사선을 넣는다.

액체가 흘러내리지 않을 정도의 양을 뿌린다.

10 정착액은 밑그림의 선이 없는 부분을 포함해 그림 전체에 얇게 3~4회 뿌린다. 1~2회만 뿌리면 밑칠을 할 때 밑그림의 선이 지워질 가능성이 있다.

11 밑그림을 완성한 단계.

2 음영색 3색의 혼색으로 만든 「검은색」으로 밑칠을 한다

밑그림을 완성한 상태. 정착액으로 밑그림을 정착시켰다. 물감으로 그리면서 형태를 수정할 수 있으니 데생 단계부터 형태를 완벽하게 그리려고 할 필요는 없다.

밑그림을 끝낸 하얀 캔버스에 페인팅 오일로 묽게 갠 검은색으로 밑칠을 합니다. 밑칠의 장점은 다음과 같습니다.

● 전체를 회색으로 칠하면 나중에 덜 칠한 부분이 눈에 띄지 않는다.

● 칠한 물감의 색조가 잘 드러나고 하이라이트에 가까운 밝은 색감의 차이를 판단하기 편해진다.

● 페인팅 오일의 효과로 캔버스에 물감을 묻힌 붓을 대었을 때 저항감이 낮아져 칠하기 쉽다.

● 페인팅 오일은 접착제 역할도 하므로, 완성한 뒤에 니스를 칠할 때 물감이 쉽게 벗겨지지 않는다(물감이 캔버스 화면에 더 잘 고착된다).

음영색 3색으로 검은색을 만든다

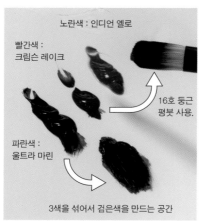

노란색 : 인디언 옐로
빨간색 : 크림슨 레이크
파란색 : 울트라 마린
16호 둥근 평붓 사용.
3색을 섞어서 검은색을 만드는 공간

1 혼색 공간에 파란색을 붓으로 덜어두고, 같은 붓으로 빨간색을 찍는다.

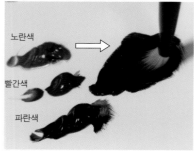

노란색
빨간색
파란색

2 빨간색인 크림슨 레이크는 색이 진하니 조금만. 노란색도 섞는다. 물감의 양을 조금씩 더해 색감을 보면서 혼색한다.

3 음영색 3색을 섞어보고 불그스름하면 파란색과 노란색을 더한다. 푸르스름하면 빨간색과 노란색을 더해보자.

4 노르스름하면 파란색과 빨간색을 더한다. 갈색이라고 느껴지면 파란색을 더하고, 보랏빛으로 보이면 노란색, 녹색처럼 보이면 빨간색을 더해보자.

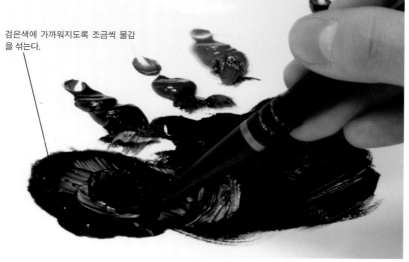

검은색에 가까워지도록 조금씩 물감을 섞는다.

5 검은색은 고유색으로 그릴 때에도 쓰이니 조금 많이 만들어 둔다. 캔버스에 칠하기 쉬울 정도의 페인팅 오일을 더한다. 밑칠을 할 때는 수채물감 비슷한 농도가 될 때까지 팔레트에서 잘 녹인다.

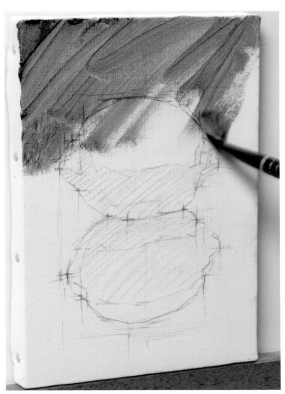

6 「혼색한 검은색,」으로 밑칠을 한다. 큰 붓으로 위에서 아래로 크게 움직여 대강 칠한다.

7 캔버스천의 올 사이사이까지 물감이 스며들도록 칠한다. 지금 단계에서는 얼룩이 져도 상관없다.

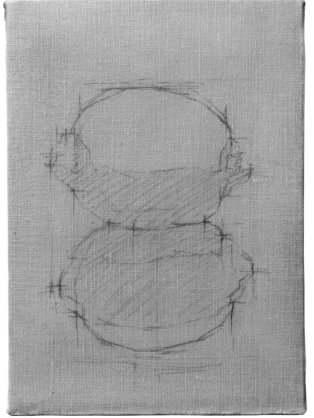

8 키친타월로 캔버스 표면을 닦아낸다. 다음에 올릴 색이 밑칠한 색과 섞이지 않도록, 윤기가 반쯤 줄어들 때까지 유분을 충분히 닦아낸다.

9 전체를 다 닦아낸 상태. 회색이 이 정도 남으면 충분하다.

③ 레몬을 「크게 잡아」 면을 구분해서 칠한다

고유색 3색을 사용해 레몬의 색을 만듭니다. 음영색 3색을 섞은 「혼색한 검은색」도 어두운 색감을 만드는
데 사용합니다. 레몬과 거울에 비친 레몬의 면을 색으로 채워나갑니다.

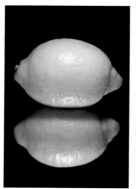

레몬 사진

밑그림을 끝낸 캔버스

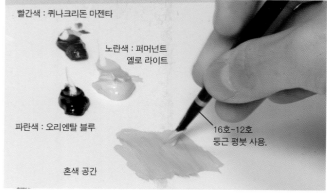

빨간색 : 퀴나크리돈 마젠타

노란색 : 퍼머넌트
옐로 라이트

파란색 : 오리엔탈 블루

혼색 공간

16호~12호
둥근 평붓 사용.

고유색 3색으로 레몬의 색을 만든다

1 레몬의 노란색은 튜브에서 짜낸 그 노란색이 아니다. 불그스름한 기운이 있으니 빨간
색을 약간 더한다. 채도를 낮추기 위해 빨간색보다 더 적은 파란색을 더한다.

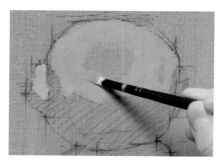

2 밝은 면부터 칠한다. 빛이 닿는 부분이므로 레몬의
독특한 색감(고유색)이 잘 드러난다.

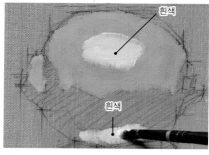

흰색

흰색

3 하이라이트 주위의 특히 밝은 면을 칠한 다음, 거울
에 반사된 밝은 면도 칠한다. 흰색을 사용할 때에는
다른 붓을 쓰는 것이 좋다.

4 빨간색을 더해 노란색의 선명한 채도를 낮춘
다. 노란색 혼색용 붓을 두고 그걸로 색을 만
든다.

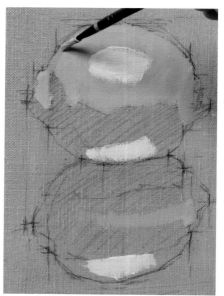

5 둥그스름한, 뒤로 돌아들어가는 부분도 색을 칠한다.
4에서 만든 색감으로 윤곽의 면을 그린다.

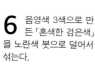

6 음영색 3색으로 만
든 「혼색한 검은색」
을 노란색 붓으로 덜어서
섞는다.

7 조금 더 선명해지
도록 빨간색과 노
란색을 더해서…

8 약간 어두운 레
몬 색을 만든다.

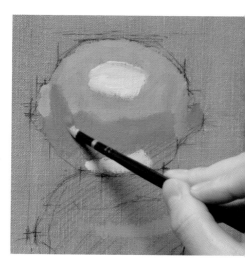

9 음영 부분의 면을 칠한다.

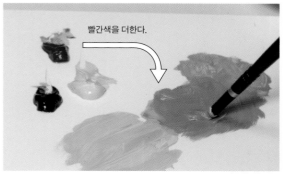

빨간색을 더한다.

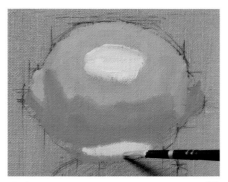

10 다시 1단계의 색에 변화를 더한다. 빨간색을 더 넣어서 혼색. 잘 섞이지 않는다면 붓끝에 페인팅 오일을 조금 적셔서 같이 섞으면 좋다.

11 레몬과 거울이 맞닿은 부분과 반사광 주위에 **10**에서 만든 색을 칠한다.

거울에 비친 레몬의 탁한 색을 만든다

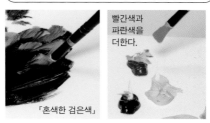

「혼색한 검은색」

빨간색과 파란색을 더한다.

A색

1 거울에 비친 레몬은 실제 레몬보다 전체적으로 채도가 낮다. 노란색에 빨간색을 더해 탁한 색을 만든다.

2 거울에 비친 레몬용 탁한 색(A색)을 조금 많이 만들어 둔다.

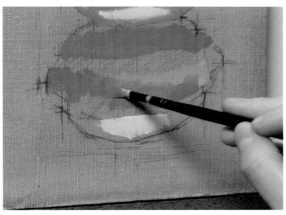

3 거울에 비친 레몬의 어두운 면에 A색을 칠한다.

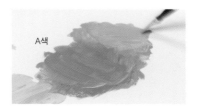

A색

4 거울에 비친 레몬용 A색에 흰색을 더해 약간 밝은 색을 만든다.

흰색+노란색

6 흰색을 섞어서 밝은 노란색을 만든다.

흰색+A색

8 거울에 비친 레몬용 A색에 흰색을 더해 밝은 색을 만든다. 하이라이트의 색과 밝기가 너무 같지 않도록 주의.

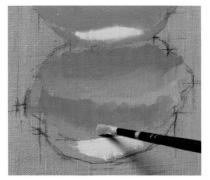

5 어두운 면 옆에 **4**에서 만든 약간 밝은 색을 칠한다.

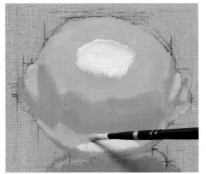

7 실제 레몬의, 거울이 빛을 반사해 밝게 보이는 부분에 흰색을 섞은 노란색을 칠한다.

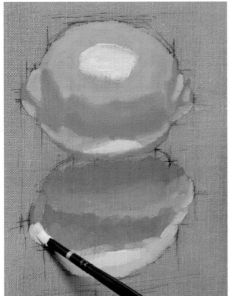

9 강한 빛을 받는 거울에 비친 레몬의 돌출 부분에는 **8**에서 만든 색을 칠한다. 거울에 비친 레몬의 색감이 탁해지도록 비교하면서 진행한다.

④ 음영과 배경을 넣는다

빨간색
많이

1 음영색 3색으로 만든 「혼색한 검은색」에 노란색과 빨간색을 섞어 어두운 부분의 색을 만든다.

2 가장 어두운 음영 부분은 빨간색이 상당히 강하므로, 과감하게 많이 더해보았다. 2호 가는 붓을 사용.

음영의 색을 만든다

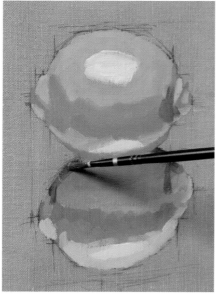

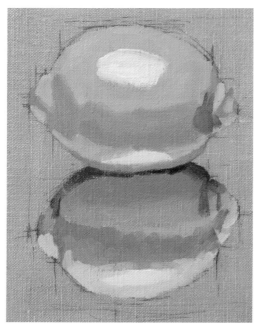

3 정면 윗부분에서 빛이 들어온다. 양쪽 튀어나온 부분은 형태의 변화가 크고 복잡해서 어두운 면이 생긴 상태다. 실제 레몬에 생긴 음영 역시 거울에 비치므로, 거울에 비친 레몬에 어두운 부분을 그려 넣는다.

4 레몬과 거울에 비친 레몬을 색으로 대강 면을 구분해서 칠해놓은 단계. 레몬이 거울과 닿은 부분은 빛이 들어오지 않아서 가장 어둡다.

배경의 색을 만든다

음영색
빨간색 : 크림슨 레이크
파란색 : 울트라마린

「혼색한 검은색」에 흰색을 조금 섞어서 회색을 만듭니다. 배경을 계속 관찰하여 밝기, 색감 등을 확인하면서 혼색합니다.

1 배경이 약간 푸르스름하다. 「혼색한 검은색」+ 흰색에 파란색을 많이 더하고, 빨간색도 섞어서 조절.

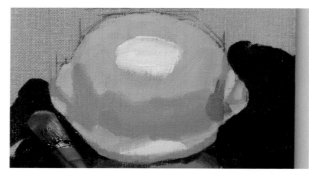

3 레몬 주위를 칠한다. 이 부분은 약간 밝다.

4 흰색을 약간 더해 회색의 밝기를 조절한다.

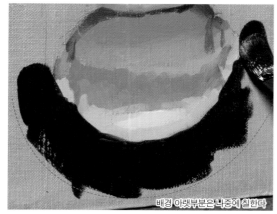

배경 아랫부분은 나중에 칠한다

2 거울쪽 면부터 칠한다. 거울에 비친 레몬의 바깥쪽 실루엣을 건드리지 않도록 차분하게 칠한다. 16호 붓을 사용했지만, 침범할 것 같으면 가는 붓으로 칠해도 좋다.

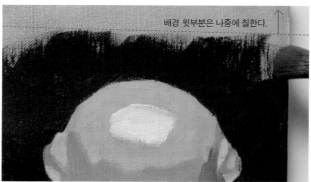

배경 윗부분은 나중에 칠한다.

5 레몬 주위의 배경을 칠한다. 아랫부분과 윗부분은 나중에 칠한다.

6 배경 아랫부분과 윗부분은 한 단계 더 어두운 색이다. 배경용으로 만든 색에 「혼색한 검은색」을 더해서 색을 조절한다. 물감을 칠하기 어려울 때는 소량의 페인팅 오일을 더한다.

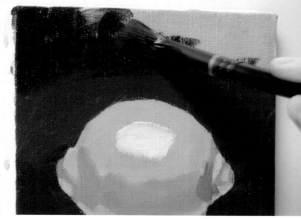

7 더 어둡게 만든 배경용 색으로 배경 윗부분을 칠한다. 아랫부분도 칠한다. 배경은 검은색 공간이지만, 검은 종이가 빛을 받는 상태이므로 완전히 검어지지 않도록 색감을 조절한다.

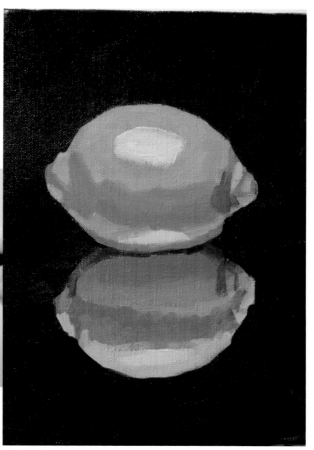

8 배경의 색을 전부 넣은 단계.

화면 전체를 흐리게 다듬는다

배경과 사물의 경계도 살짝 흐려지게 다듬는다.

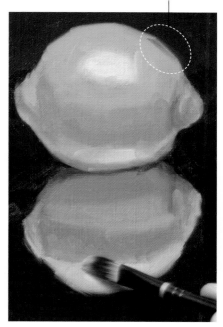

1 물감을 묻히지 않은 붓으로 화면을 부드럽게 쓰다듬는다. 레몬의 형태를 따라가듯이 붓을 움직인다.

12호 둥근 평붓 사용.

2 붓에 물감이 묻어나오니 키친타월로 닦으면서 작업한다.

3 배경도 다듬으면서 붓자국을 지운다. 노란색이 섞이지 않도록 붓을 잘 닦고 다듬는다. 레몬용과 배경용으로 붓을 바꿔가며 진행하는 것도 좋다.

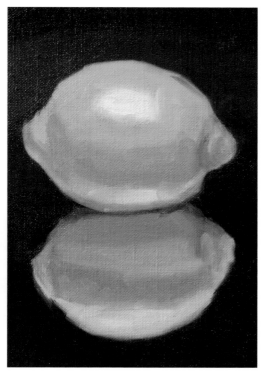

4 다 다듬은 모습. 인상이 부드러워졌다. 면과 면의 경계가 이어지면 형태가 매끄러워 보인다.

5 세부를 묘사한다 ···구석구석 자세히 관찰하고 칠한다

레몬의 각 부분을 그림에 표현하고 질감을 묘사합니다. 세밀한 부분에는 2/0호나 0호 둥근붓이 유용합니다.

1 32페이지에서 맨 처음 만든 레몬의 색을 활용해서 그린다. 레몬의 색을 관찰하면서 그대로 쓰거나 다른 색을 섞는 식으로 칠한다.

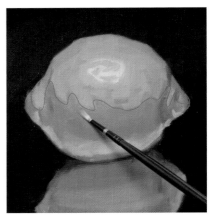

4 레몬의 특징인 울퉁불퉁한 껍질은 빛과 음영의 경계(사진에 표시한 능선 부분)를 잘 그려 넣으면 효과적으로 표현할 수 있다.

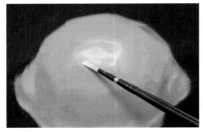

2 가장 먼저 올린 하이라이트의 밝은 색 바깥쪽부터 칠하고, 형태를 잡아나간다. 흰색 부분 덮는 식으로 작은 터치를 올린다.

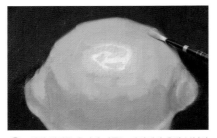

3 화면 전체를 흐리게 다듬는 과정에서 윤곽 부분과 배경의 경계가 모호해졌다. 둥그스름한 가장자리 부분을 다시 꼼꼼하게 묘사한다.

실제 레몬의 형태를 보면서 모양이 같아지도록 그린다.

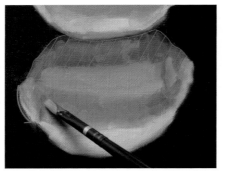

6 실제 레몬의 음영(그림자)이 거울에 비치는 레몬 위에 드리워진다(사선 부분). 그런 정보를 구분해서 표현하면 질감이 리얼해지고, 그림을 보는 사람에게 상황을 전달하기 쉽다.

7 거울에 비친 레몬의 둥그스름한 가장자리에 밝은 면을 그린다.

8 하이라이트 주변을 조절한다. 실제 레몬과 다른 점을 확인하면서, 실제 색보다 약간 탁한 색으로 면과 면의 경계를 그린다.

5 34페이지에서 만든 음영색에 빨간색과 노란색을 섞어서 거울에 비친 레몬 부분을 칠한다.

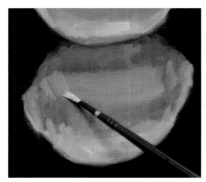

9 색을 칠한 음영 부분 안쪽을 구체적으로 묘사한다. 미묘한 빛의 반사도 그린다.

10 세밀한 작업이 되면 그리는 데 너무 집중한 나머지 부분을 거의 보지 않게 되니 주의하자! 그리는 대상을 잘 관찰하고 상태를 이해하자.

① 레몬의 하이라이트
② 거울에 비친 레몬의 하이라이트
③ 빛이 닿는 면
④ 거울에 비친 레몬에 빛이 닿는 면
⑤ 음영의 면
⑥ 거울에 비친 레몬에 있는 음영의 면
⑦ 거울에 비친 레몬에 드리워진 실제 레몬의 음영(그림자)
⑧ 거울이 빛을 받아 레몬에 반사된 부분

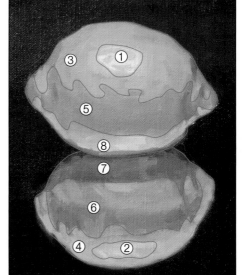

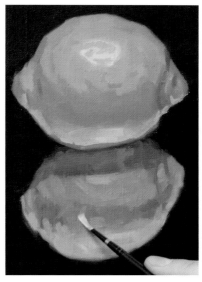

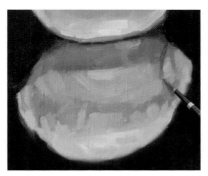

13 선을 넣어 형태가 달라지는 부분을 묘사한다.

11 거울에 비친 레몬에 있는 음영의 면을 다시 조절한다. 울퉁불퉁한 표면의 굴곡을 살려 그린다.

12 레몬의 특징인 양쪽 튀어나온 부분을 그린다.

14 작은 터치가 많이 들어가니 실제 레몬보다 거칠게 보인다. 물감을 묻히지 않은 붓으로 흐리게 다듬어서 면을 매끄럽게 연결시킨다.

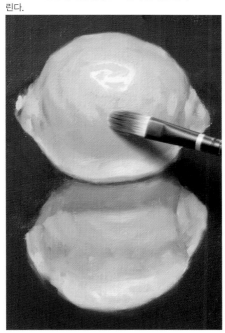

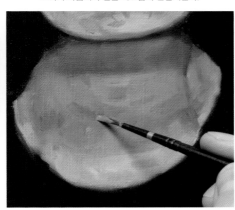

17 빨간색을 더한 음영색으로 거울에 비친 레몬의 세부를 다시 묘사한다.

15 묘사가 지나쳐 약간 단단한 질감이 되었을 때는 살짝 흐리게 다듬는다. 세부 묘사와 흐리게 다듬는 작업을 반복하면서 가장 좋은 형태를 찾는다.

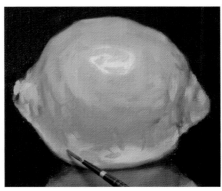

16 거울에 반사된 빛이 실제 레몬에 반사되는 부분. 형태가 명확해지도록 선명한 노란색을 칠한다.

18 가장 밝은 부분은 아주 약간이므로, 반사된 면을 보면서 점 형태의 터치로 하얀 부분을 지우듯이 칠한다.

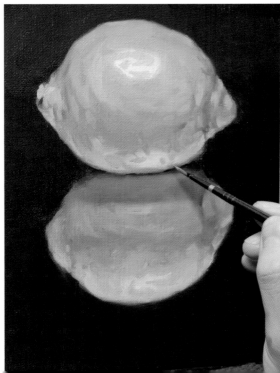

6 마무리 …하이라이트와, 윤곽 주위 부분 정리하기

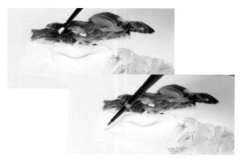

1 팔레트의 흰색을 2/0호 둥근 붓 끝에 듬뿍 묻힌다.

2 하이라이트는 물감을 올리듯이 그리면 작은 점으로 표현할 수 있다. 레몬 껍질의 세밀한 굴곡은 이 하이라이트로 충분히 표현이 가능하다.

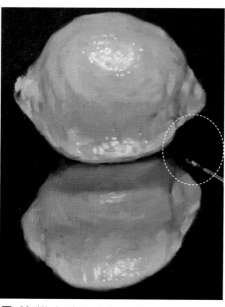

3 흰색을 너무 강한 느낌이라면, 물감을 묻히지 않은 붓으로 신중하게 다듬듯이 물감을 제거.

4 비친 레몬에도 마찬가지로 하이라이트를 올린다.

5 「혼색한 검은색」으로 윤곽 부분을 강조한다.

6 윤곽이 또렷한 부분을 만든다. 배경에 깊이가 생기도록 레몬의 윤곽과 맞닿은 배경 부분에 부분적으로 「혼색한 검은색」을 넣으면 인상이 상당히 달라진다.

7 뾰족 튀어나온 부분의 형태를 다시 묘사해 특징을 강조한다.

사용한 뒤의 팔레트

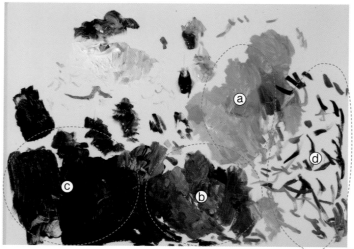

ⓐ 레몬에 빛이 닿는 면의 색
ⓑ 레몬의 음영색
ⓒ 밑칠에 쓴 「혼색한 검은색」, 배경의 색
ⓓ 붓에 너무 많이 묻은 물감의 양을 조절하는 공간

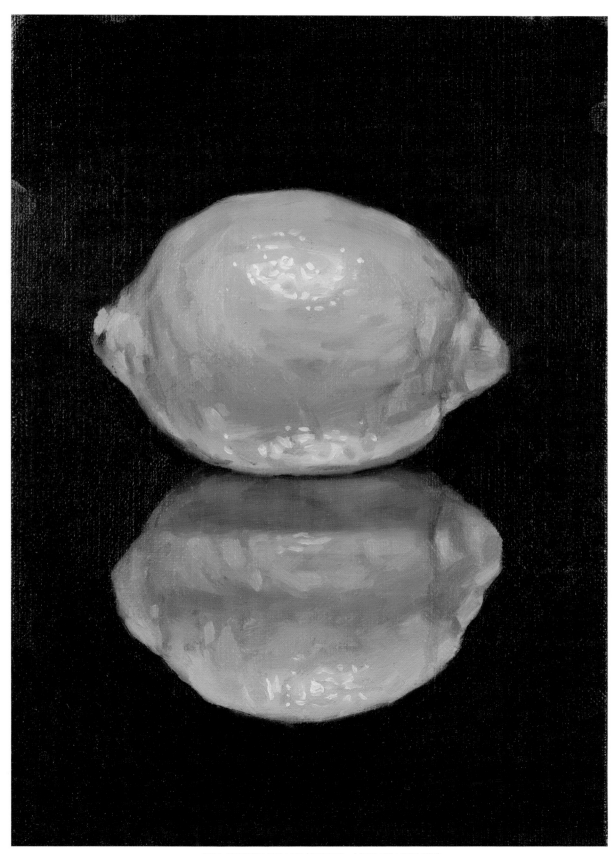

『레몬』 클레센 중목 캔버스 SM (22,7×15,8cm) (제작 시간 : 2시간 10분)

화면의 광택···작품 보호, 광택용 바니시(니스)를 칠해보자

타블로

반년 이상 말린 뒤에 칠하는
보호용 바니시!

타블로 스페셜

급할 때 편리한 바니시. 광
택의 얼룩을 없앤다!

작품을 완성하고 유화 표면을 보호하고 싶
다면 바니시(니스) 처리를 추천합니다. 완
전히, 반년 이상 말린 다음 타블로(픽처 바
니시)를 칠하고 먼지 같은 이물질의 부착
을 막는 것이 가장 좋습니다.

55ml 500ml

공기 중의 가스로부터 유화의 화면을 보호한다. 천연
수지가 들어간 광택용 바니시.

55ml 500ml

손으로 화면을 만져도 물감이 묻지 않을 정도로만
마르면 칠할 수 있다.

1 접시에 타블로 스페셜을 담는다.

백붓으로 칠할 때의 요령

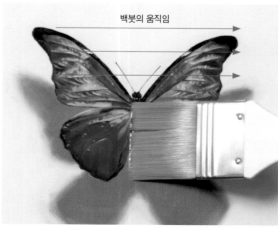

털이 부드러운 나일론 백붓(약 4cm 폭)을 사용(잘 끊기는
동물털을 쓴 백붓은 사용 불가).

2 캔버스를 평평한 받침대에 올리고 작업하면 칠하기
쉽다. 이젤에 세워서 칠하고 싶다면 백붓에 먹이는 양
을 상당히 줄여야 흘러내리지 않으니, 접시 가장자리에 잘
털어서 쓴다.

백붓의 움직임

세로 방향으로도
고르게 펴준다.

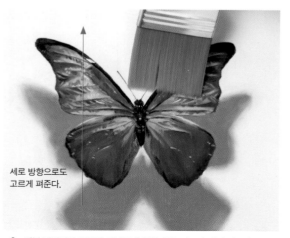

3 백붓을 한 방향으로 움직이면서 전체를 칠한다. 우선 가로 방향으로 움
직인다.

4 백붓 가장자리 부분에 타블로가 뭉쳤다면, 마르기 전에 빠르게 백붓을
움직여 얼룩을 지운다.

『레티놀 모르포』
(제작 과정은 88페이지 참조)

*두 가지 모두 말린 뒤에 테레빈 등의 용제로 지울 수 있다. 담배 연기나 대기 중의 가스로 오염되었다고 해도 바니시 층을 걷어내면 화면은 깨끗한 상태가 된다. 타블로 스페셜은 보호 작용이 약간 약하다.

5 타블로 스페셜을 칠한 상태. 짙은 색감은 광택이 있는 쪽이 더 「깊이」가 느껴진다. 급하게 전시회 등에 출품할 때 타블로 스페셜은 무척 편리하다. 화면의 광택은 그리고 있을 때는 괜찮다가도 물감이 마르고 나면 얼룩이 생기는 일이 많으므로, 균일한 광택을 원한다면 바니시를 바르는 것이 아주 유효한 방법이다.

붓으로 칠할 때의 요령

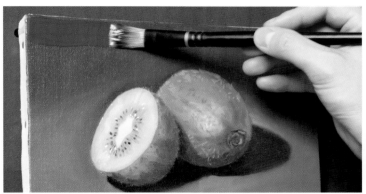

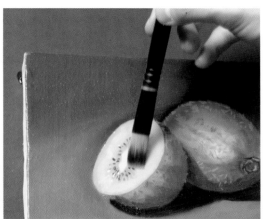

백붓이 없을 때는 폭이 넓은 붓도 가능하다. 단, 느긋하게 칠하면 타블로가 말라버리므로 백붓으로 칠할 때보다 손을 빠르게 움직여야 한다.

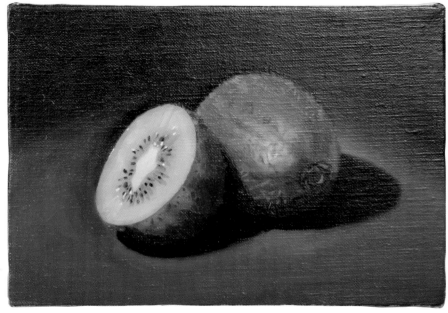

다 칠한 상태. 반쯤 마른 부분에 다시 붓을 대면 얼룩이 지고, 때에 따라서는 표면에 굴곡이 생기므로 재빠르게 작업을 진행한다.

『키위』(제작 과정은 72페이지 참조)

그리기 쉬운 붓과 캔버스로 만족스러운 하루를

인터론「형상 기억 나일론 붓」

인터론 붓은 사상 최초로 나일론 털에 형상 기억 가공 기술을 적용한 한 단계 진보한 붓입니다. 털 자체에 붓 안쪽 방향으로 컬이 들어가 있어서 잘 흩어지지 않고 붓끝으로 가지런히 모입니다. 굵기가 서로 다른 3종류의 나일론 털과 흡수성을 높이기 위해 동물의 털에서 볼 수 있는 큐티클(털 표면의 주름 모양 굴곡)을 입힌 특수한 나일론 털을 혼합하여 최고급 소재인 「담비 털」에 견줄 만한 「그리는 맛」을 만들어 냈고, 거기에 나일론 붓다운 탄력과 내구성도 함께 갖추었습니다.

형상 기억 가공이 되어 있어 털끝이 휘어져도 따뜻한 물에 담그면 본래 형태로 되돌아갑니다. 털의 색감은 오소리 털색을 재현한 것입니다. 끝부분이 흰색이라서 물감의 양이나 색감을 쉽게 알 수 있습니다. 붓대는 빛을 반사해 작업을 방해하는 일이 없도록 검은색 무광으로 처리했습니다. 유화, 수채화, 아크릴 등 어떤 물감이든 사용할 수 있습니다.

단축(둥근붓) 6호
단축(평붓) 10호

MARUZEN ARTIST MATERIALS & WORKS, LTD.
https://www.maruzen-art.co.jp

장축(롱핸들)

시리즈 1575(둥근붓) 2/0호~16호 *23페이지 참조

시리즈 2128(평붓) 0호~20호

시리즈 1214(둥근 평붓) 0호~20호 *23페이지 참조

단축(숏핸들)

시리즈 1026(둥근붓) 3/0호~18호

시리즈 1027(평붓) 2호~16호

시리즈 417(긴털 붓) 3/0호~0호

A라인 캔버스(기성 캔버스)

Claessens Japan Ltd.
http://www.claessens.jp/

CLAESSENS ONLINE SHOP
http://www.claessens.ec-site.jp/

◀붓으로 물감을 칠할 때 적당한 탄력이 느껴지는 기성 캔버스.

A마/중목(두꺼움)

AD마/중목
(*24페이지 참조)

AN마/중세목

FD마/세목

BD마/황목

BN마/중황목

◀같은 4호에도 F, P, M, S의 4가지 타입이 있습니다. 캔버스의 크기표는 144페이지에 게재했으니 확인해 보세요.

「A-LINE」 캔버스는 일본과 대만 등지의 제휴 공장에서 제조한 프로도 만족시킬 수 있는 고품질 기성 캔버스 상품입니다. 클레센 캔버스만의 제작 기법으로 합리적인 가격의 제대로 된 캔버스가 탄생했습니다. 롤 형태의 큰 캔버스천을 제단하여 나무틀에 붙인 것입니다.
정물화 등 있는 그대로 관찰하여 그릴 때 추천하는 캔버스는 세목이지만, 그리는 맛이나 그렸을 때의 결과 등을 보고 취향대로 캔버스를 선택해도 좋습니다. 이 책에서는 주로 마 100%의 중목 캔버스를 사용했습니다.

*마 100% 이외에도 면·합성섬유(화학섬유) 혼방 캔버스가 있습니다.
*캔버스에는 세목, 중세목, 중목, 중황목, 황목 등이 있습니다.

제 2 장

그리자유 기법으로 그려보자

제2장에서는 음영색 3색을 섞어 만든 검은색을 사용해 그리자유 기법으로 유화를 그립니다. 「그리자유」란 검은색, 회색, 흰색 곧 회색 계통의 단색조(모노크롬)로 그린 그림을 가리킵니다.

그리자유에서는 고유색을 만드는 작업을 일단 제외하고 회색으로 「색을 구분해서 칠하는」 기본적인 연습이 가능합니다. 데생처럼 빛과 음영의 명암으로 그리지만, 색감이 전혀 관련 없는 것은 아닙니다. 회색조로 그리려면 사물의 색을 회색 계조로 변환해야 하므로, 모티브 각 부분의 색감은 어느 정도 밝으며 어떤 성질이 있는지 확실하게 관찰하는 습관을 들일 수 있습니다. 종합적인 의미로 관찰안을 키울 수 있는 좋은 기법이라고 할 수 있습니다.

*계조…색의 농담 변화를 뜻한다. 그러데이션이라고도 부른다.

그리자유로 그린 것을 다시 컬러 채색해서 완성한 작품의 예

밑그림 역할을 하는 그리자유 단계.

『미(美)를 담는다』 (부분 확대) 목제 패널에 백악지 S4호 2018년

설명 : 회색조로 형태, 입체감, 질감 등을 묘사하고 잘 말린 화면에 용해유에 묽게 푼 고유색을 연하게 칠하는 방법으로 그린 작품의 예입니다. 하루 동안 그리고 완성하는 작품과 달리 중간 중간 그림을 말려가며 오랜 시간에 걸쳐 그립니다. 고유색을 칠하면 한 단계 더 어두워지는 것을 고려해서, 밑그림 역할인 그리자유를 그릴 때 나중에 선명하고 짙은 색을 넣을 부분은 새하얀 색으로 칠했습니다.

*그리자유(Grisaille)…프랑스어로 회색 농담으로 그리는 기법을 말한다. gris는 회색이라는 의미.

그리자유란···빨간색과 노란색 파프리카를 모티브로 그리자

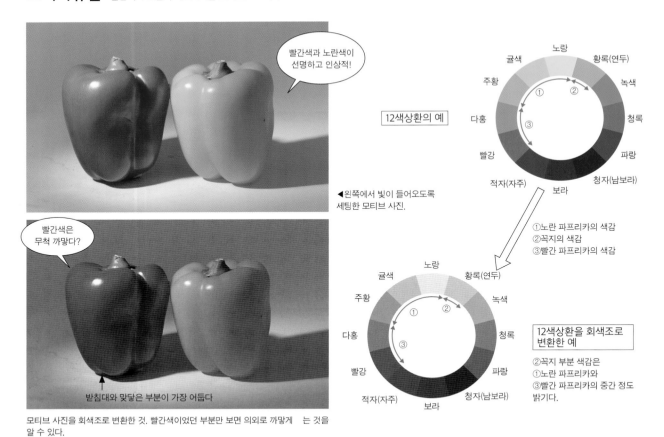

빨간색과 노란색이
선명하고 인상적!

◀왼쪽에서 빛이 들어오도록
세팅한 모티브 사진.

빨간색은
무척 까맣다?

받침대와 맞닿은 부분이 가장 어둡다

모티브 사진을 회색조로 변환한 것. 빨간색이었던 부분만 보면 의외로 까맣게 는 것을
알 수 있다.

12색상환의 예

①노란 파프리카의 색감
②꼭지의 색감
③빨간 파프리카의 색감

**12색상환을 회색조로
변환한 예**

②꼭지 부분 색감은
①노란 파프리카와
③빨간 파프리카의 중간 정도
밝기다.

주의할 점

빨간 파프리카는
그렇게 까맣지 않다!

연필로 딸기를 그린 초보자는 새까
맣게 칠하기 쉽습니다(오히려 너무
옅은 사람도 있습니다). 모티브를
어두운 색이라고 착각해 너무 진하
게 칠해버리는데, 전체를 비교해 보
면 빨간색은 검은색이 되지 않는다
는 것을 알 수 있습니다.

사용하기 전의 팔레트

음영색 3색을 섞어 만든 검은색
을 많이 만든다. 그 검은색에 흰
색을 계속 더하여 검은색부터 흰
색까지 9단계를 준비한다. 「혼색
한 검은색」을 만드는 방법은 30
페이지 참조.

페인팅나이프로 「혼색한 검은색」에 흰색을 조금 더해 회색을 만든다.
단계별로 늘려서 흰색과 검은색을 포함해 9가지 계조를 만든다.

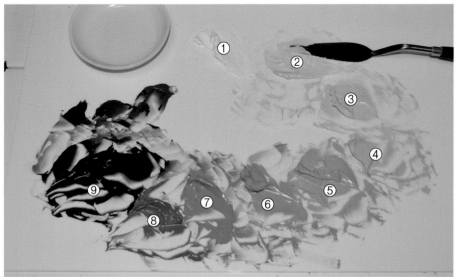

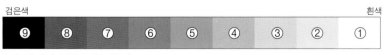

검은색 흰색

⑨ ⑧ ⑦ ⑥ ⑤ ④ ③ ② ①

9단계의 계조(디지털로 만든 기준표)

모티브의
색 이미지

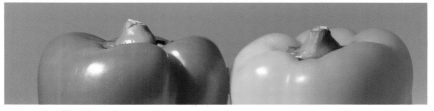

모티브 사진. 꼭지 주변을 확대한 것.

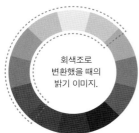

회색조로
변환했을 때의
밝기 이미지.

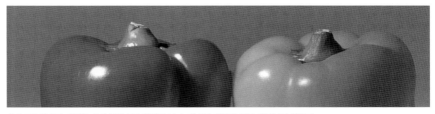

회색조로 변환해 색감을 회색 명암으로 관찰해 보자. 실제로 제작할 때도 꼭지부터 칠한다.

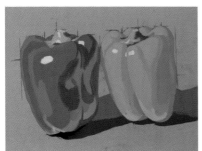

처음에는 9단계의 색으로 나누어 면을 칠한다.

마무리 단계의 회색 분포도. 흰색, 다양한 농도의 회색, 검은색까지 면을 세밀하게 구분해서 칠한다. 마찬가지로 9단계의 계조로 칠했다.

사용한 뒤의 팔레트

마무리 작업부터는 9단계 이외에 각각의 중간 단계 회색을 만들면서 묘사한다. 제작 과정은 다음 페이지에서 살펴보자.

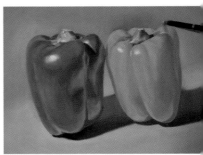

완성에 가까운 단계. 색으로 나누어 구분해서 칠했던 면들끼리 매끄러운 그러데이션을 이루게 만들었다. 배경의 회색에도 변화를 더했다.

빨강과 노랑 파프리카 …그리자유 작업 과정

팔레트 위에 검은색, 회색, 흰색의 9단계 계조를 만들어 둡니다(44페이지 참조). 다른 그림과 마찬가지로 캔버스에 밑그림을 그린 뒤에 검게 밑칠부터 시작합니다.

밑그림부터 밑칠까지

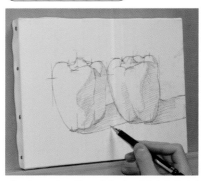

1 샤프로 밑그림을 그린다. 파프리카의 음영 면과 받침대의 음영에는 가볍게 사선을 넣어둔다. 정착액을 뿌리고 말린다.

2 [혼색한 검은색](⑨)으로 밑칠을 한다. 그리자유에서는 이후에도 ⑨의 검은색을 사용하니, 밑칠할 만큼만 페이팅 오일로 갠다.

3 키친타월로 캔버스 표면을 닦아낸다. 31페이지레몬 제작 순서와 같다.

큰 면을 색으로 구분해서 칠한다

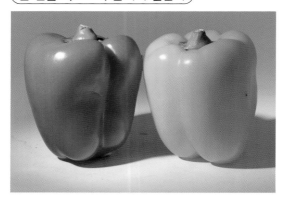

모티브 사진. 2개 이상의 사물을 그릴 때, 공통되는 색부터 그리면 화면에서 농담의 차이를 파악하기 쉽다. 이번에는 파프리카의 꼭지가 같은 녹색이므로 꼭지부터 시작한다.

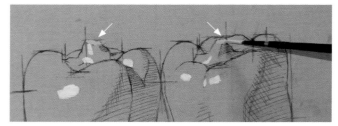

1 2개의 파프리카에 공통적으로 나타나는 하이라이트는 흰색이므로 먼저 그린다. 하이라이트를 올린 다음, 꼭지 윗면을 칠한다. 흰색보다 약간 어둡게 보인다. 9단계 계조(44페이지 참조)의 ②를 칠한다.

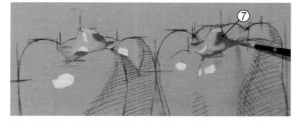

2 빛이 닿는 부분은 ②와 ③정도의 밝기지만, 꼭지의 음영을 관찰하면 의외로 어둡다. ⑦정도의 어두운 색을 칠한다.

빨간 파프리카를 칠한다

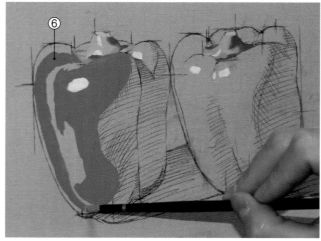

3 모티브를 보면서 곡면을 따라서 칠한다. ⑥정도의 회색을 선택.

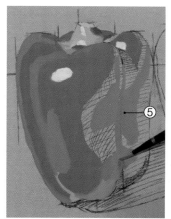

4 음영 속에 있는 약간 밝게 빛을 반사하는 면에 ⑤정도의 회색을 칠한다.

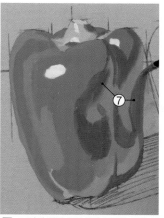

5 표면에 약간 우묵하게 들어간 곳이 있다. 우묵해지기 시작하는 부분과, 파프리카 가장자리의 둥그스름한(뒤쪽으로 돌아들어가는) 부분의 면은 어둡게 보인다. ⑦정도의 회색으로 칠한다.

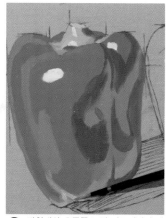

6 받침대와 오른쪽 노란 파프리카가 반사한 빛을 받아 밝게 보이는 부분. ④정도의 회색을 넣는다.

빨간 파프리카의 「빨간색」은 꼭지에 비해 상당히 어둡지만, 받침대에 드리운 그림자보다는 약간 밝다. 다른 부분과 비교하면서 회색의 명암을 판단한다.

노란 파프리카를 칠한다

노란 파프리카의 「노란색」은 꼭지의 녹색보다 아주 약간 밝지만, 하이라이트와 비교하면 상당히 어둡다는 것을 알 수 있다. 노란 파프리카의 「노란색」은 밝아도 음영은 어느 정도 어둡다. 음영 면의 회색이 지나치게 밝아지지 않도록 주의하자. 채색으로 입체감을 연출한다.

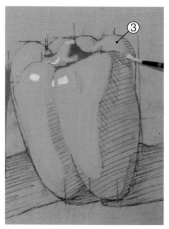

7 빛을 받는 밝은 면에 ③정도의 회색을 칠한다.

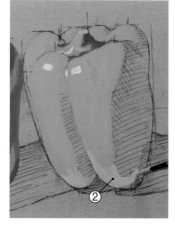

8 받침대가 반사한 빛을 받아 밝다. ②정도의 회색으로 파프리카 아랫부분의 둥그스름한 형태를 표현한다.

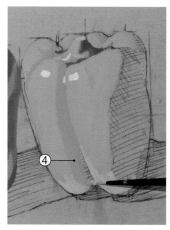

9 우묵한 면은 아주 약간 어둡다. ④정도의 회색을 줄기 모양으로 칠한다.

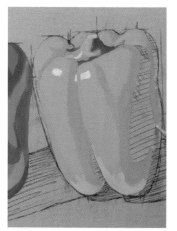

10 가장자리의 둥그스름한 면은 약간 어둡다. ④정도의 회색으로 그린다.

11 노란 파프리카의 왼쪽에 빨간 파프리카의 음영이 살짝 드리운다. 그 부분은 어둡다.

12 음영의 면을 칠한다. ⑤정도의 회색으로 형태를 따라서 칠하면, 밝은 면과의 차이가 드러나 입체감이 생긴다.

받침대의 음영과 배경을 칠한다.

1 빨간 파프리카와 받침대가 맞닿은 부분이 가장 어둡다. 이곳만 ⑨의 검은색을 사용한다. 앞쪽 음영은 9단계 계조(44페이지 참조) 중에 ⑧보다 약간 어둡다. 노란 파프리카와 받침대가 맞닿은 부분에도 검은색을 사용해야 하나 싶을 수도 있지만, 노란색이 반사되므로 그렇게 어둡지 않다.

2 받침대의 음영은 화면 안쪽(화면에서 더 먼 쪽)이 약간 더 밝다. 지금 단계에서는 경계 부분이 뚜렷하지만, 세부 묘사를 진행하는 단계에서 흐리게 다듬을 것이다.

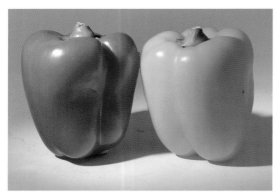

배경의 밝고 어두운 정도를 관찰한다. 회색조로 색의 명도차를 살펴보면(44 페이지 사진 참조), 배경과 노란 파프리카가 거의 같은 밝기다.

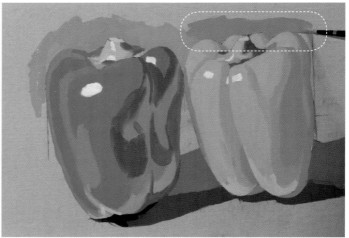

3 점선으로 표시한 부분이 배경과 노란 파프리카의 밝기가 서로 비슷한 부분. 파프리카의 윤곽이 뭉개지지 않도록 부분적으로 배경을 어둡게 해 차이를 만들면 좋다. 모티브의 색감이 어둡다면 배경을 조금 밝게 한다.

4 흰색 받침대의 밝은 면을 그린다.

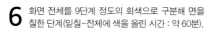

5 강한 빛이 닿는 부분은 상당히 밝지만, 파프리카의 하이라이트만큼은 아니므로 회색 ②를 칠한다.

6 화면 전체를 9단계 정도의 회색으로 구분해 면을 칠한 단계(밑칠~전체에 색을 올린 시간 : 약 60분).

화면 전체를 흐리게 다듬고 세부를 묘사한다

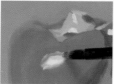

1 물감을 묻히지 않은 붓으로 면의 경계를 다듬는다.

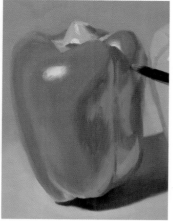

2 파프리카 부분에는 배경에 쓴 것보다 더 가는 둥근 평붓을 사용.

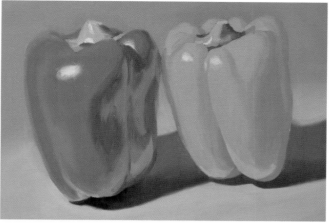

3 면의 경계를 흐리게 다듬으면, 파프리카의 둥그스름한 형태가 살아난다. 윤곽은 너무 흐려지지 않게 한다.

4 2개의 파프리카 꼭지는 같은 녹색. 꼭지의 농담이 달라지지 않도록 주의하면서 세부를 묘사한다. 울퉁불퉁한 느낌이므로 작은 면을 늘려가는 이미지다.

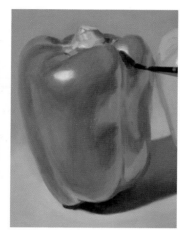

5 곡면에 올린 색은 인접색과 농담의 차이가 있으면 표면이 고르지 않게 보이므로 매끄러운 그러데이션을 만든다.

6 강한 음영이 있는 부분은 농담의 차이를 확실하게 표현해주면 그만큼 입체감이 잘 나타난다.

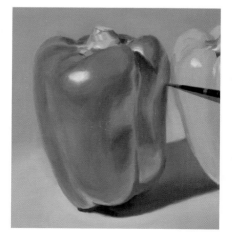

7 빨간 파프리카의 둥그스름한 가장자리는 약간 어둡게 한다. 노란 파프리카의 밝기를 반사하는 면과의 명암 차이를 확인한다.

8 파프리카 아래쪽 둥그스름한 부분에 생기는 음영 면을 그리고, 형태를 다듬는다(세부 묘사에 들인 시간 : 약 80분).

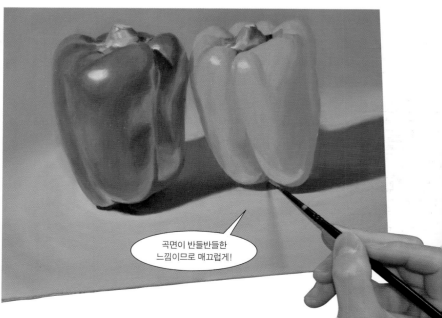

곡면이 반들반들한 느낌이므로 매끄럽게!

배경의 명암을 조절하고 완성한다.

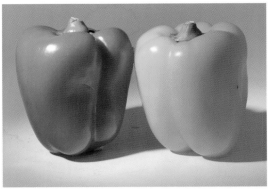

파프리카 사진

[완성 포인트]

빨간 파프리카의 윤곽이 또렷하지 않아서 부분적으로 배경을 밝게 처리해 차이를 더한다. 어색하지
않도록 회색 색감을 다듬는다. 회색조로 그릴 때는 배경의 공간과 사물의 농도가 같아져버리는 일이
흔하다. 형태가 배경에 묻히지 않도록 그 부분만 의도적으로 공간의 농도를 다르게 표현한다.

『파프리카(그리자유)』 세목 캔버스 F3호(제작 시간 : 3시간 20분)

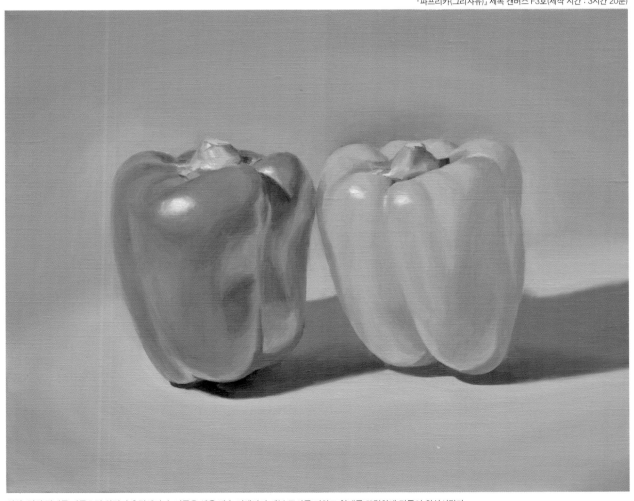

완성. 면의 경계를 다듬으면 화면이 흐릿해지니, 어두운 색을 계속 더해가며 세부 묘사를 더하고 형태를 또렷하게 만들어 완성시킨다.

금속 용기에 도전…그리자유와 고유색으로 그린다

스테인리스 재질 우유 주전자로 금속 질감을 표현합니다. 실험적으로 음영색 3색으로 만든 검은색을 써서 [그리자유]로 그린 A의 진행 과정과, 고유색 3색을 써서 그린 B의 진행 과정을 동시에 해설합니다. 독자 여러분은 하나씩 연습해 보세요.

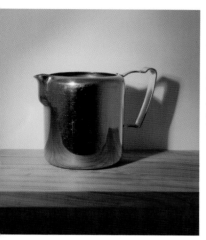

주전자 사진. 고풍스러운 우유 주전자(jug). 고유한 색이 있다기보다, 주위의 색을 비춘다. 고유색으로 그릴 때는 색이 악센트가 되도록 나무 받침대를 사용.

▶A의 그리자유로 그릴 때의 팔레트는 파프리카와 마찬가지로 9단계의 계조(44페이지 참조)를 만들어서 준비. 두 작품은 각각 다른 팔레트를 준비한다. B의 고유색 3색을 사용해서 그리는 방법용팔레트는 6페이지처럼 준비하면 좋다.

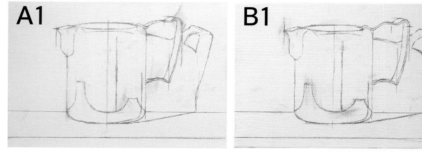

검은색								흰색
⑨	⑧	⑦	⑥	⑤	④	③	②	①

A1 / B1

A1/B1 공통 과정 샤프로 밑그림, [혼색한 검은색]으로 밑칠한 다음 닦아내는 과정을 끝낸 단계. 여기까지는 2장 모두 같다. 금속의 곡면에 비친 왜곡된 주변 모습(중앙의 어두운 면과 받침대의 형태)도 선으로 그려둔다.

A그리자유로 그린다

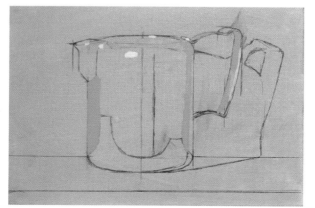

A2 하이라이트에 흰색을 올리고, 주둥이 부근의 밝은 면에 ②, 손잡이와 가장자리의 면에 ②~③ 정도의 회색을 칠한다.

B고유색 3색으로 그린다.

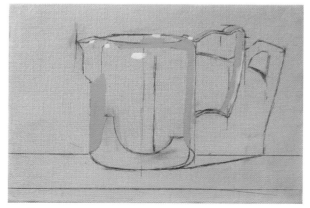

B2 하이라이트에 흰색을 올리고 고유색 3색+「혼색의 검은색」+흰색을 섞어서 만든 회색을 사용. 명암뿐 아니라 회색 속에 느껴지는 색감을 관찰하면서 칠한다.

> 다음 페이지부터 두 그림의 색감이 조금씩 변합니다!

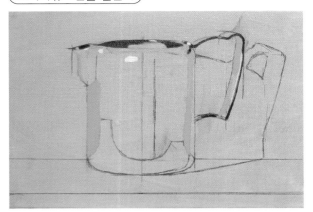

A3 주전자 안쪽과 손잡이 가장자리의 어두운 면에 ⑧정도의 어두운 회색을 칠한다. 9단계의 계조는 51페이지 참조.

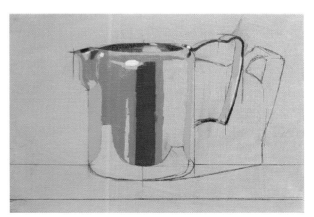

A4 중앙의 어두운 면에 회색 ⑦을 올린다. 주둥이에는 밝기 ④의 밝은 회색을 칠한다.

A5 하이라이트 가까이는 ②, 큰 곡면은 ⑤정도의 회색으로 칠한다.

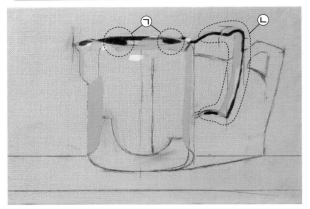

B3 ㉠ 부분은 불그스름한 회색, ㉡ 부분은 푸르스름한 회색을 만들어서 칠한다.

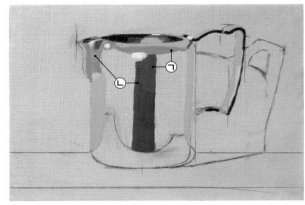

B4 중앙의 어두운 면을 ㉡푸른, ㉠붉은 검은색 2가지로 나눠서 칠한다.

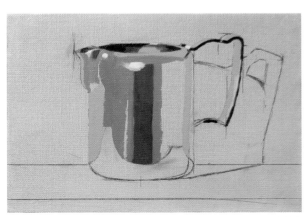

B5 금속의 색을 나타내는 회색 속에 색감을 표현하려면, 불그스름함과 푸르스름한 부분이 얼마나 있는지 관찰하면서 혼색하면 좋다.

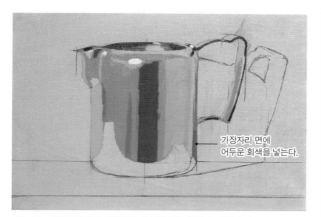

A6 ③정도의 밝은 회색으로 오른쪽 면을 칠한다. 왼쪽에 있는 어두운 줄기 모양의 반사의 선도 넣는다.

가장자리 면에 어두운 회색을 넣는다.

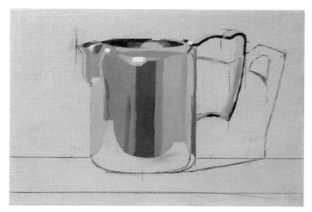

B6 색감이 풍부해지도록 밝은 회색 면에도 푸른색을 더한다. 줄기 모양의 왜곡된 풍경은 붉은 색감과 푸른 색감을 구분해서 칠한다.

여기서부터 그림이 크게 달라집니다!

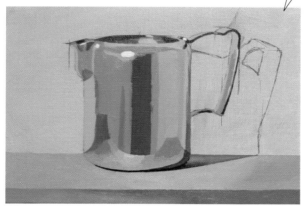

A7 덜 칠한 나무받침대가 비친 면과 받침대 부분을 그린다. 나무의 색은 회색조로 변환하면 어느 정도의 농도인지 금속 면의 명암과 비교하면서 칠한다.

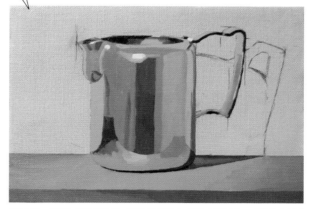

B7 나무의 색을 곡면에 과감하게 칠한다. 주둥이 부분에도 받침대의 형태가 변형되어서 비친다. 주전자와 받침대가 맞닿은 부분이 가장 어둡다.

사물의 음영과 배경도 면으로 칠합니다

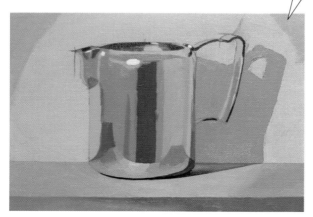

A8 하얀 벽에 드리워진 음영은 그렇게 진하지 않다. ⑤정도의 회색을 선택. 화면의 오른쪽 위, 왼쪽 위의 어두운 부분은 회색 ④를 선택.

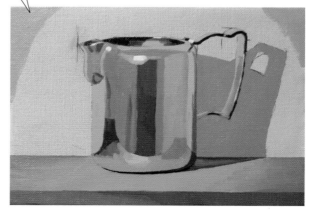

B8 음영에는 (주황색에 가까운) 불그스름한 회색을, 화면 오른쪽 위, 왼쪽 위의 어두운 부분에는 푸르스름한 회색을 칠한다.

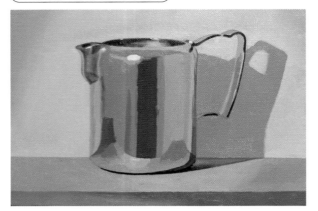

A9 배경에 밝은 회색을 칠하고, 오른쪽 위와 왼쪽 위의 어두운 부분을 흐릿하게 다듬는다. 주전자 안쪽을 약간 흐리게 다듬고 가장자리에 하이라이트를 추가(밑칠~전체에 색을 올리는 데 걸린 시간 : 약 1시간 20분).

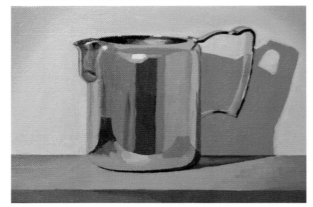

B9 고유색 3색으로 그린 쪽도 화면 전체를 면으로 구분해서 칠했다(밑칠~전체에 색을 올리는 데 걸린 시간 : 약 1시간 20분).

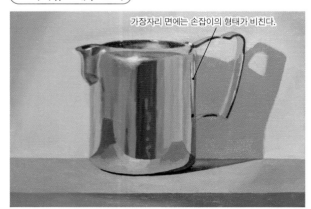

가장자리 면에는 손잡이의 형태가 비친다.

A10 곡면의 하이라이트 주변을 다듬는다. 너무 흐려지면 금속의 단단한 질감이 사라지니 신중하게 처리한다. 중앙의 어두운 면과 손잡이 쪽 가장자리 면 등에 자세히 관찰하면 알 수 있는 작은 정보들을 묘사한다.

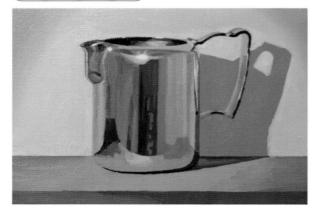

B10 곡면에 반사된 정보를 묘사하면, 금속다운 질감을 표현할 수 있다. 세부를 그리면서 색감도 조절한다.

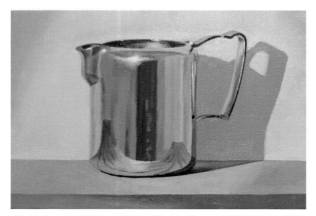

A11 가는 둥근붓으로 곡면에 비친 나뭇결을 그려 넣으면 받침대가 나무라는 것을 알 수 있게 된다. 색으로 구분한 면을 서로 이어주듯이 칠한다.

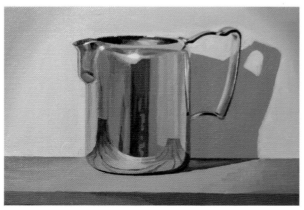

B11 고유색 작품에 나뭇결을 그려 넣는다. 나뭇결은 붉은 색이 강하다.

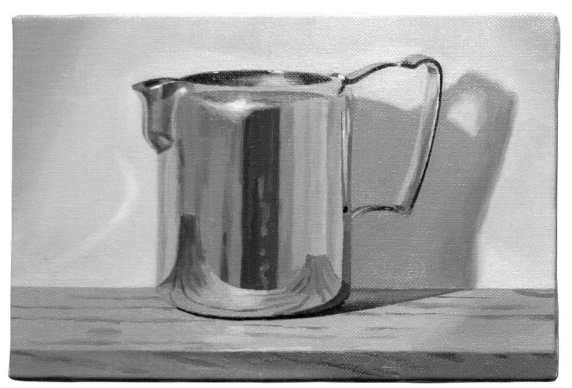

A12 그리자유 작품 완성. 나무받침대의 나뭇결을 그려 넣고, 주전자에
반사된 빛줄기도 배경에 넣으면 완성이다.

『우유 주전자(그리자유)』
중목 캔버스에 젯소 밑칠 SM (제작 시간 : 3시간)

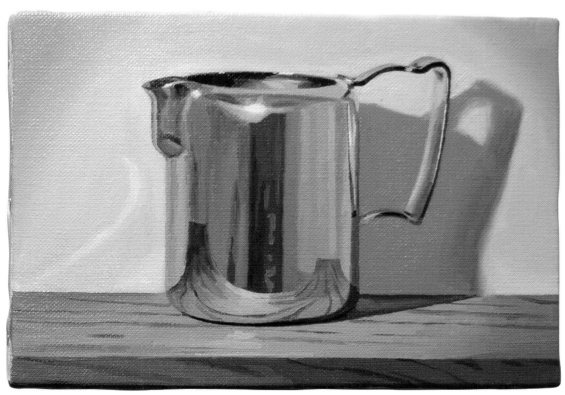

B12 고유색으로 그린 작품 완성. 받침대와 중앙의 어두운 면은
형태를 강조하는 역할을 한다.

『우유 주전자』
중목 캔버스에 젯소 밑칠 SM (제작 시간 : 3시간)

손을 그리자유로 그린다

왼쪽에서 빛을 비춘 왼손 사진.

하루 만에 그리기에 딱 맞는 모티브로 손을 선택했습니다. 자신의 손을 보고 제작할 수 있어서 인물 표현을 배울 때 첫 연습 과제로도 아주 좋습니다. SM 사이즈의 캔버스라면 거의 축소하지 않고 그리는 것도 가능합니다.

팔레트 위에 9단계의 계조(44페이지 참조)를 만든다. 사용한 뒤의 팔레트는 59페이지 참조.

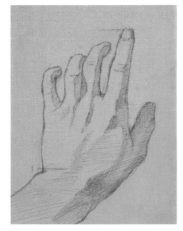

1 밑그림의 선을 정착시키고 「혼색한 검은색」으로 캔버스에 밑칠을 한 단계.

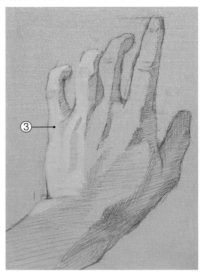

2 9단계의 계조에서 ③을 선택해 빛이 닿는 밝은 면부터 그린다.

큰 면을 구분해서 칠한다 …회색 ②~⑤를 사용

여기는 피부의 고유색이 보이는 부분
③

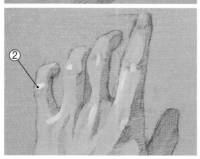

②

3 ③의 면을 칠한 뒤에 한 단계 더 밝은 부분에 ②를 올린다. 하이라이트를 나타내는 ①흰색은 마지막에 조금 사용한다.

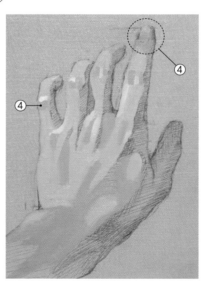

④
④

4 약간 어두운 부분에 ④를 칠한다. 손가락 끝은 붉은 색감이 강하고, 회색조로 표현하면 한 단계 어두워진다. 손의 입체감뿐만 아니라 색감의 농담도 관찰한다.

⑤

5 음영의 면을 회색 ⑤로 칠한다.

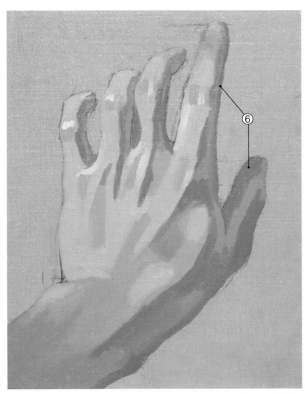

6 상당히 어두운 음영의 면이라고 해도 너무 진한 색으로 칠하면 금속처럼 단단한 질감이 되어버리므로, 중간 정도 어두운 ⑤를 선택한다.

7 부드러운 질감이므로 어두운 음영의 면에도 새까만 ⑨를 쓰지 않고 칠한다.

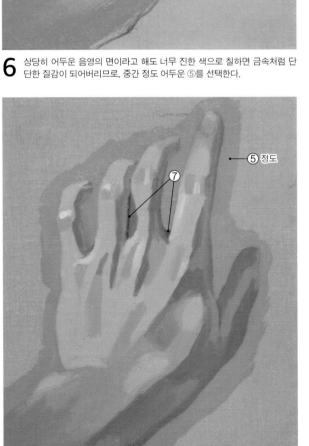

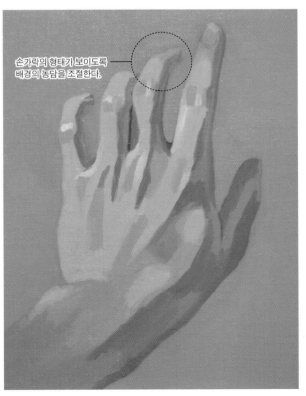

8 가장 어두운 부분에 ⑦을 약간 쓴다. 손을 칠하고 배경을 중간 회색으로 칠한다.

9 배경을 다 칠한 단계. 전체를 빠짐없이 칠하면 같은 농도로 칠한 면의 윤곽이 지워진다. 배경의 농담을 부분적으로 조절해서 윤곽 부분이 드러나게 한다(밑칠~전체에 색을 올리는 데 걸린 시간 : 약 60분).

57

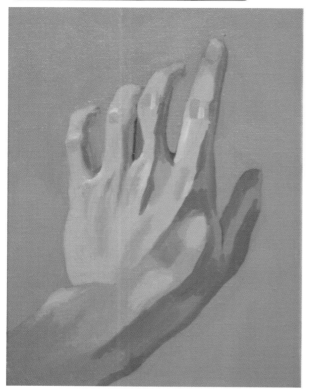

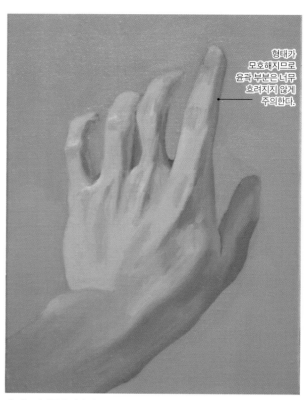

형태가
모호해지므로
윤곽 부분은 너무
흐려지지 않게
주의한다.

10 면 채색이 끝난 직후에는 약간 각진 인상이다. 전체를 조금씩 흐리게 다듬어 부드러움이 나타나게 한다.

11 전체를 흐리게 다듬은 단계. 이 단계에서 「손다운 느낌」은 충분히 표현했다.

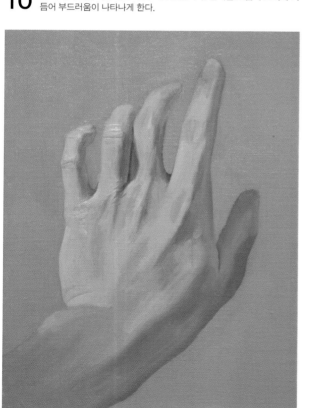

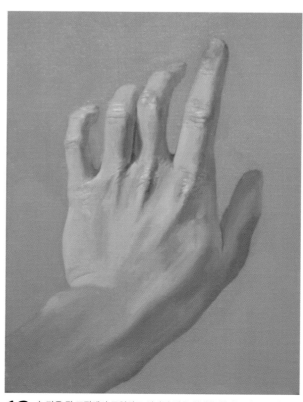

12 세밀하게 묘사할 때 주름에 상당히 진한 색을 올리고 싶은 마음이 들 수도 있겠지만, 잘 관찰하면 새까만 색과는 상당히 거리가 있는 농도임을 알 수 있다.

13 농담을 잘 조절해서 표현하고 싶다면 밝은 회색을 칠하는 가는 붓과 진한 회색을 칠하는 가는 붓 2자루를 사용해 세부를 묘사하면 좋다.

배경의 명암을 조절하고 완성한다

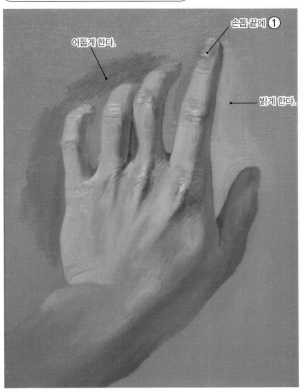

어둡게 한다.

손톱 끝에 **①**

밝게 한다.

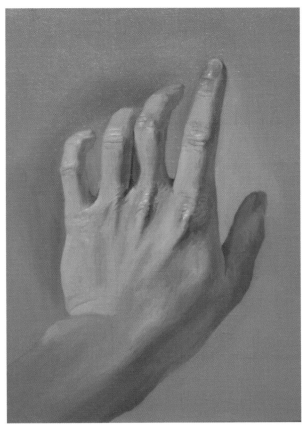

14 그리자유에서는 손의 농도와 배경의 농도가 비슷해진다. 배경에 깊이를 더하려면 배경과 손의 경계 부분에 명암 차이를 준다. 이번에는 손톱에만 하이라이트로 하얀 ①을 사용했다. 주름은 너무 진해지지 않게 그리면 자연스럽게 완성된다. 칠해 보고 너무 연한 느낌이라면 한 단계 진한 색을 덧칠한다.

15 완성.

『손(그리자유)』
견목(絹目) 캔버스 SM (제작 시간 : 3시간 10분)

사용한 뒤의 팔레트

⑦과 ⑥ 사이의 농도를 만들어 완성 단계에 사용했다. 마지막까지 새까만 ⑨는 사용하지 않았다.

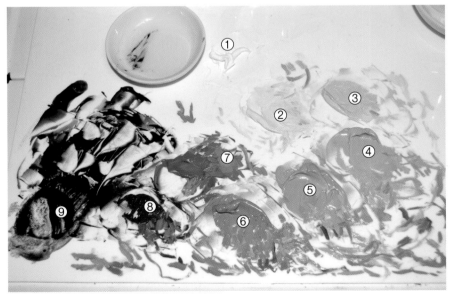

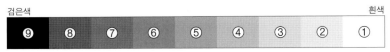

검은색 — 흰색

⑨ ⑧ ⑦ ⑥ ⑤ ④ ③ ② ①

9단계의 계조(디지털로 만든 기준표)

손을 고유색 3가지로 그린다 …그리자유와 비교

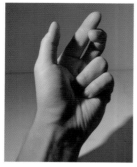

그리자유의 회색조로 제작한 손을 이번에는 색채를 풍부하게 써서 그려보겠습니다. 고유색 3색을 사용해 실제 피부의 색감을 혼색하면서 그립니다. 손을 그릴 때는 한 번 포즈가 흐트러지면 밑그림을 완성하기가 대단히 힘들어집니다. 밑그림은 최대한 자세를 바꾸지 않고 단숨에 그리도록 합시다.

광원을 왼쪽에 설정한 왼손 사진. 그리자유에서는 손등 방향을 그렸으니, 이번에는 가볍게 쥔 손바닥 쪽을 제작해보겠습니다.

*고유색 3색과 음영색 3색을 덜어놓은 팔레트는 6페이지 참조.

고유색 3색

빨간색 : 퀴나크리돈 마젠타
노란색 : 퍼머넌트 옐로 라이트
파란색 : 오리엔탈 블루

*음영색과 배경색은 음영색 3색을 섞은 「혼색한 검은색」을 사용해서 만든다. 2종류의 흰색을 섞은 흰색도 사용.

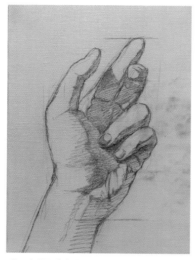

1 자세를 취한 손을 그리고 정착시킨 다음, 「혼색한 검은색」으로 밑칠한 단계.

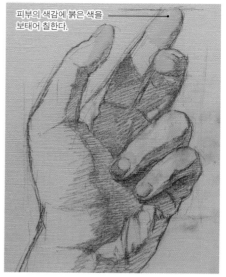

피부의 색감에 붉은 색을 보태어 칠한다.

2 밝은 면인 손가락 끝부터 그린다.

큰 면을 색으로 구분해서 칠한다 …피부색을 혼색

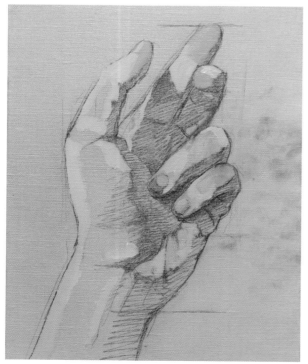

3 사람에 따라서 피부의 색감은 다양하지만, 일단 채도가 너무 낮아지지 않도록 한다. 노란색, 빨간색, 흰색을 섞은 뒤에 미량의 파란색을 더하고 조절해서 피부색을 만든다.

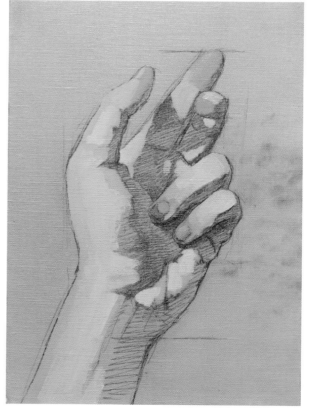

4 빛을 받는 밝은 면을 칠한다. 노르스름한 피부색을 올린다.

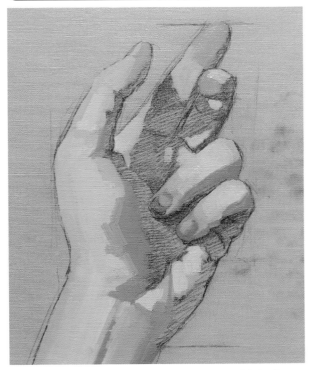

5 음영의 면을 칠한다. 밝은 면과 인접한 약간 어두운 면은 탁한 피부색으로 그린다.

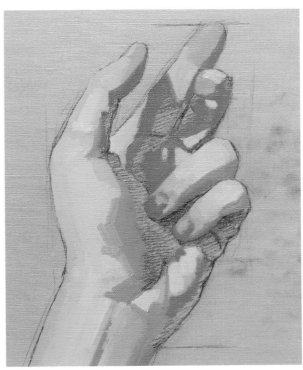

6 음영의 색이라고 해서 무작정 「혼색한 검은색」을 섞지 않도록 한다. 잘 관찰해 보면, 음영에는 붉은 색감이 있는 것을 알 수 있다.

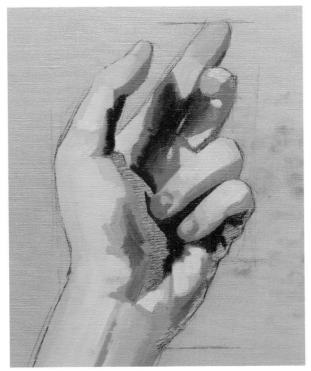

7 그리자유에서는 회색의 농도만으로 구분해서 칠했지만, 색을 사용하므로 음영의 형태가 복잡하다. 적갈색 느낌의 색을 칠한다.

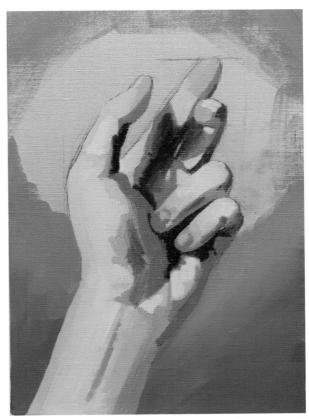

8 약간 보랏빛을 더한 색으로 손 가장자리의 (뒤로 돌아들어가는) 면을 칠한 뒤에 배경을 칠한다. 배경의 색은 「혼색한 검은색」에 흰색과 파란색을 더해서 만든다.

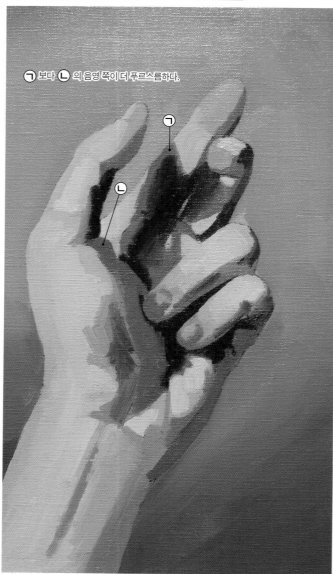

ⓐ 보다 ⓑ 의 음영 쪽이 더 푸르스름하다.

9 손과 배경의 면을 색으로 대강 구분해서 칠한 단계. 큰 주름을 색으로 대강
칠했다. 색으로 구분해서 칠한 면을 조금씩 흐릿하게 다듬으면서 세부 묘사
를 시작한다.

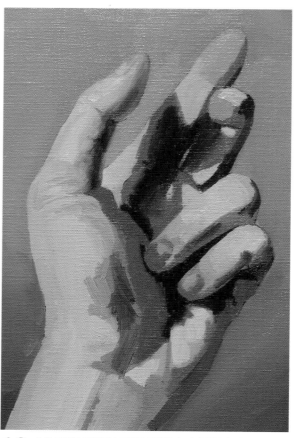

10 손의 곡면을 반영해서 그림을 진행한다. 엄지 쪽부터 약한 음영을 그
린다.

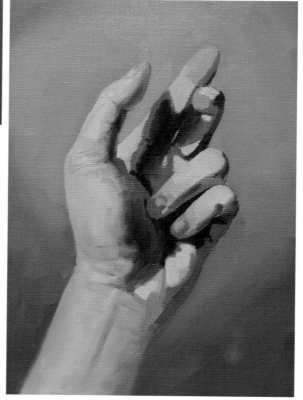

11 엄지의 연결 부위부터 손바닥의 면, 손
목을 흐리게 다듬는다. 명암의 밸런스
가 흐트러지지 않도록 세부를 그린다. 진행 정
도를 파악하기 쉽도록 부분별로 흐리게 다듬는
작업을 한다.

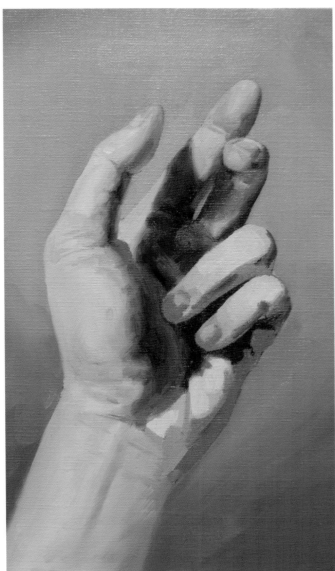

12 검지와 중지, 그리고 두 손가락의 연결 부위를 그린다. 엄지가 만드는 그림자를 흐릿하게 다듬으면서 검지의 안쪽의 윤곽을 따라서 주름을 그려넣는다. 사각형처럼 각졌던 손가락이 둥글고 부드러운 느낌이 되었다.

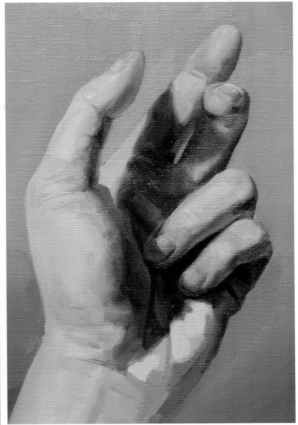

13 약지와 소지(새끼손가락)를 그려 넣는다.

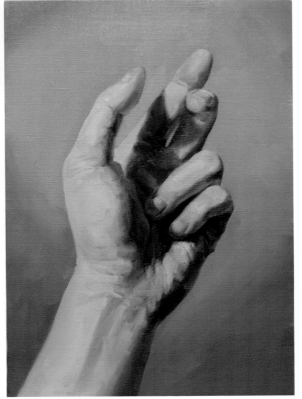

14 손바닥의 밝은 면을 흐리게 다듬어 부드러운 피부를 그린다. 잘 관찰해보면 주름 부분의 음영은 진한 것도 있지만 그렇지 않은 것도 있다. 주름을 그릴 때는 밝은 면과 어두운 면의 밸런스를 보고 정확한 농담을 찾는다.

배경의 명암을 조절하고 완성한다.

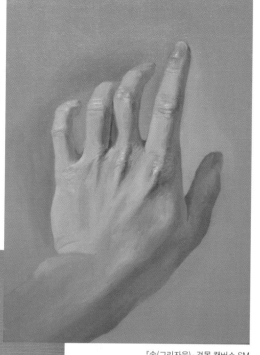

『손(그리자유)』 견목 캔버스 SM

완성 포인트

그리자유에서 그린 손(제작 순서는 56~59페이지). 피부와 배경의 색이 비슷해지면 손의 형태가 배경에 묻혀 윤곽을 파악하기 힘들어진다. 손과 배경의 경계 부분에 명암의 변화를 더해 완성한다.

고유색으로 그린 작품(아래)에서도 배경을 조절. 밝은 면(엄지와 검지)과 맞닿은 배경을 약간 어둡게, 어두운 면(중지, 약지, 소지)과 맞닿은 배경을 약간 밝게 조절해 공간을 표현한다. 고유색을 사용하므로 윤곽 부분이 흐려질 염려는 없지만, 명암까지 더하면 더 효과적으로 표현할 수 있다.

15 고유색으로 그린 손 작품 완성. 끝으로 흰색을 부분적으로 넣어 손의 윤기를 표현한다. 팔레트에 만들어둔 밝은 면용 피부색에 소량의 파란색을 더해 피부 너머로 보이는 혈관을 그려 넣으면 더 리얼한 손이 된다.

『손』
세목 캔버스 SM (15.8×22.7cm)
(제작 시간 : 3시간 50분)

제 3장

정물 한 가지를 하루 만에 그려보자 _(0호, SM)

제3장에서는 과일, 꽃, 우리 주변의 소품 등의 정물을 하루 만에 유화로 그리는 방법을 자세히 설명합니다. 주로 0호, SM처럼 작은 화면을 3~4시간 동안 그립니다. 세밀하게 묘사된 작품도 처음 단계에서는 「단순한 면」에 지나지 않습니다. 제1장과 2장에서 설명한 순서만 따라가면 사실적인 유화 작품을 단시간 내에 그릴 수 있습니다.

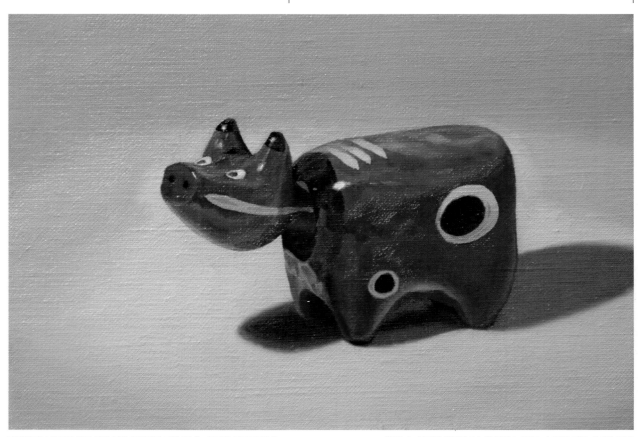

기념품이나 추억이 깃든 물건 등을 선택하면 기억에 남는 특별한 작품이 된다.

『붉은 소』클레센 중목 캔버스 SM (15.8×22.7cm) (제작 시간 : 3시간 30분)

무화과

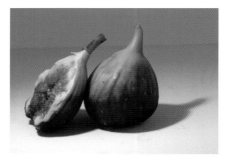

무화과 사진

온전한 과일 하나와 반으로 자른 과일(단면)을 조합합니다.
내부와 겉면을 그리는 과정을 설명합니다.

(밑그림)

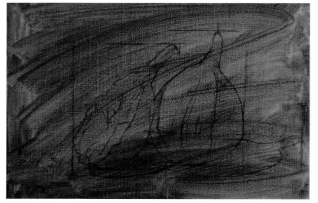

음영의 범위

1 밑그림에서는 면을 구분할 때 기준이 될 음영의 면에 가볍게 사선을 넣어 명암의 형 태를 잡는다.

(밑칠)

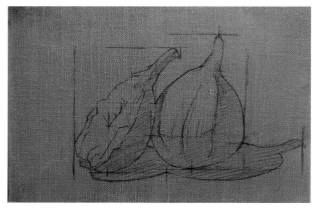

2 지금까지의 그리기 과정과 마찬가지로 음영색 3색으로 만든 「혼색한 검은색」 을 페이팅오일로 풀어서 밑칠을 한다.

3 키친타월로 닦아내면 정착된 밑그림이 보인다.

(면을 구분해서 칠한다)

선을 그려서 무늬를 표현하는 것이 아니 다. 다른 색의 가늘고 긴 면으로 칠해야 한다.

4 밝은 면의 노란색과 빨간색 무늬를 관찰하면서 혼색하고 칠한다. 음영 의 3색을 조금씩 섞어서 노란색과 빨간 색 2종류의 어두운 색을 만들면, 음영 쪽 의 무늬를 그릴 수 있다(밑그림~전체에 색을 올리는 데 걸린 시간 : 약 60분).

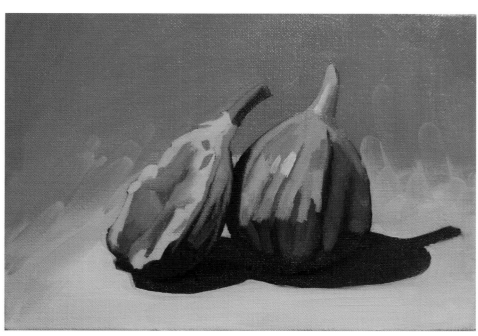

5 물감을 묻히지 않은 붓으로 화면을 흐릿하게 다듬으면 부드러운 인상이 되고, 잘 익은 과일의 질감이 나타난다. 모처럼 그린 무늬이므로 지워지지 않도록 주의한다. 지금부터 배경과 모티브의 경계에 명암의 변화를 넣어서 깊이를 강조한다.

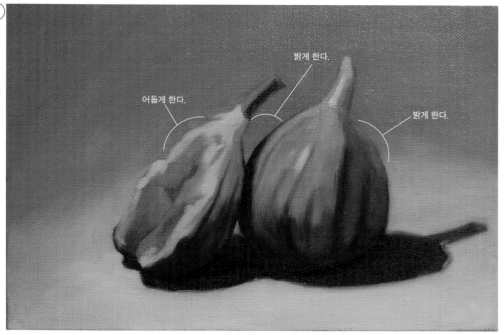

밝게 한다.

어둡게 한다.

밝게 한다.

완성 포인트

질감이 잘 드러나도록 가는 붓으로 점 같은 무늬, 꼭지의 갈색 부분 등을 묘사한다. 절반으로 자른 단면 부분은 하이라이트만 꼼꼼히 그려도 무화과처럼 보이므로 면 채색 단계를 포함해 시간을 오래 들이지 않아도 된다.

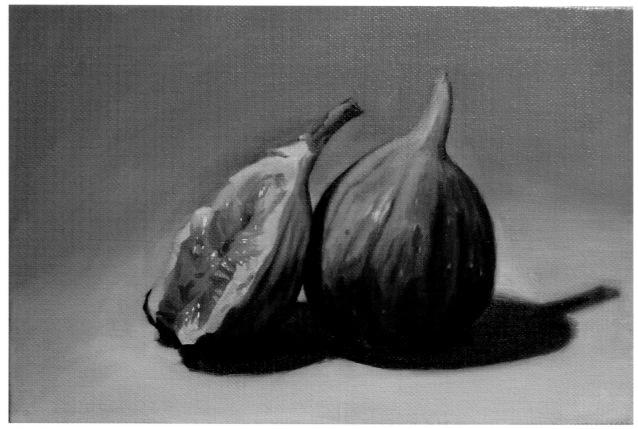

6 완성.

『무화과』중목 캔버스 SM (제작 시간 : 3시간 50분)

딸기

캔버스 표면이 아무래도 신경 쓰여서 회색 젯소(24페이지 참조)로 밑칠을 한 매끄러운 캔버스에 그렸습니다. 이전 작품들처럼 흰색 캔버스에 밑그림을 그리고 음영색 3색으로 만든 「혼색한 검은색」으로 밑칠을 하는 것도 물론 괜찮습니다.

딸기 사진.

면을 구분해서 칠한다

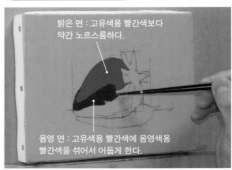

밝은 면 : 고유색용 빨간색보다 약간 노르스름하다.

음영 면 : 고유색용 빨간색에 음영색용 빨간색을 섞어서 어둡게 한다.

1 밑그림의 선을 정착시키고 페인팅 오일을 키친타월로 살짝 칠한 다음, 면을 색으로 구분해서 칠한다.

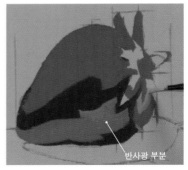

반사광 부분

2 반사광의 색은 음영 면의 색에 소량의 흰색을 더해 만든다. 꼭지도 밝은 면과 어두운 면을 구분한다.

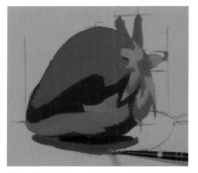

3 받침대에 있는 그림자에도 딸기의 색이 약간 반사된다.

4 딸기 주위를 제외한 안쪽과 앞쪽의 배경에 밑칠한 색보다 1단계 밝은 회색을 칠한다.

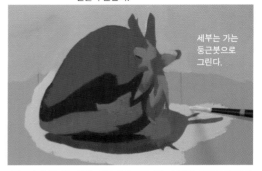

세부는 가는 둥근붓으로 그린다.

5 딸기 주위는 강한 빛을 받으므로, 좀 더 밝은 회색을 올린다. 꼭지의 음영 부분 주위는 세필로 꼼꼼하게 칠한다.

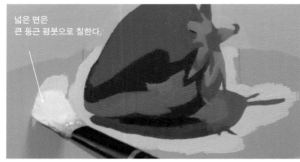

넓은 면은 큰 둥근 평붓으로 칠한다.

7 꼭지 부분에 명암을 넣어 묘사한 다음, 딸기의 안쪽 가장자리의 면에 약간 어두운 빨간색을 칠한다. 그런 다음에 밝은 면과 음영 면의 경계에 터치를 올린다.

흐리게 다듬고 세부 묘사

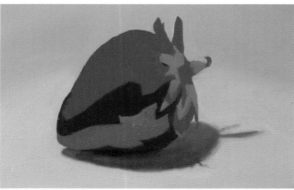

6 배경을 칠한 다음 안쪽과 음영 부분을 물감을 묻히지 않은 붓으로 조금 흐리게 다듬는다(전체에 색을 올리는 데 걸린 시간 : 약 40분).

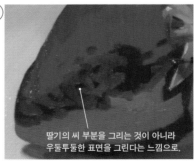

딸기의 씨 부분을 그리는 것이 아니라 우둘투둘한 표면을 그린다는 느낌으로.

사용한 뒤의 팔레트

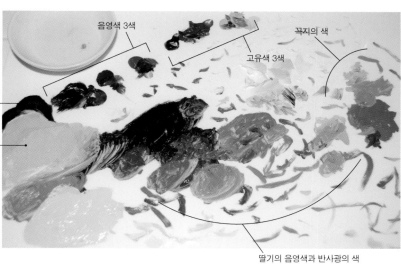

음영색 3색

꼭지의 색

고유색 3색

음영색 3색을 「혼색한 검은색」

4에서 칠한 배경의 회색

딸기의 음영색과 반사광의 색

완성 포인트

반사광의 변화로 윤기를 표현한다.

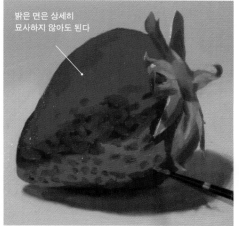

밝은 면은 상세히
묘사하지 않아도 된다

8 우묵한 부분은 어두운 색으로 점을 그려서 표현한다. 반사광 속에도 울퉁불퉁한 딸기 표면의 작은 굴곡 변화를 그려주면 딸기 같아 보인다.

9 우묵한 부분 주위의 반사광 색은 흰색을 더해 밝게 만든 색으로 칠한다. 부분적으로 명암의 변화를 더한다.

10 밝은 면은 마지막에 하이라이트를 넣으면, 윤기 있는 표면 굴곡을 표현할 수 있다.

11 마무리로 배경의 밸런스를 약간 조절.

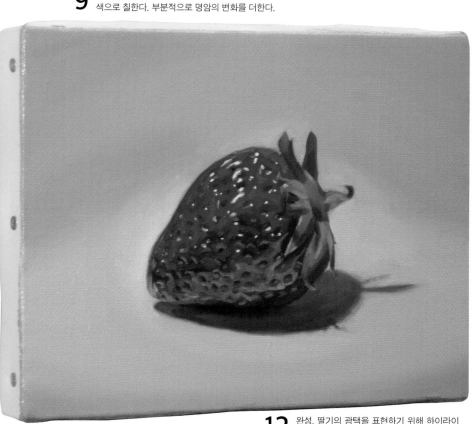

12 완성. 딸기의 광택을 표현하기 위해 하이라이트를 꼼꼼하게 넣었다.

『딸기』클레센 중목 캔버스 F0호 (제작 시간 : 2시간 20분)

라임

라임 사진. 온전한 라임 하나와 잘라 놓은
라임 하나를 세팅했다.

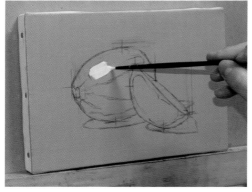

면을 구분해서 칠한다

1 밑그림을 끝내고, 페인팅 오일을 키친타월로 얇게 바른 뒤에
하이라이트 부분에 흰색을 넓게 올려둔다.

66페이지와 마찬가지로 온전한 과일 하나
와 잘라 놓은 과일 하나를 조합한 모티브
입니다. 라임의 껍질과 단면의 색은 11페이
지를 참고해서 혼색해주세요. 2페이지에
는 배치가 다른 작품을 게재했습니다. 딸
기를 그리는 순서(68페이지)와 동일하게
캔버스에 회색 젯소로 밑칠을 하고 말린
뒤에 그렸습니다.

단면은 「채도가 낮은 황록색(연두)」이지만,
껍질의 음영 면 옆에 있으므로, 색감이 생
생해 보입니다. 강조하고 싶은 부분 옆에
채도가 낮은 색을 올려두면 효과적입니다.
이러한 색과 명암의 밸런스는 세팅할 때
미리 생각합니다.

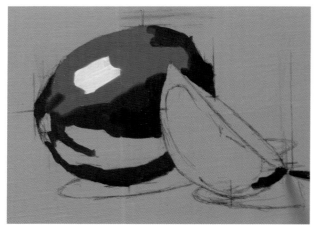

2 껍질의 색을 혼색하고, 빛이 닿는 밝은 면과 어두운 면을 나눠서 칠한다. 음영
의 색은 밝은 면의 색에 「혼색한 검은색」을 섞고, 소량의 빨간색과 노란색을 더
해 조절.

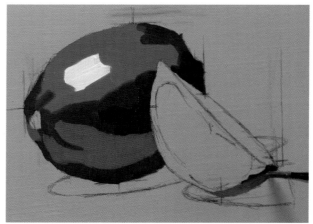

3 반사광의 색은 음영 면의 색에 소량의 흰색과 노란색 등을 더해서 만든다.

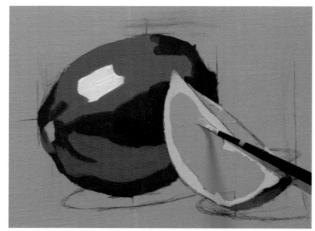

4 단면은 채도가 낮은 황록(연두)색. 노란색과 파란색으로 만든 황록(연두)색에
빨간색을 더해 채도를 낮추고 색감을 탁하게 만든 후, 흰색으로 밝기를 조절.

5 받침대에 드리운 그림자는 위치에
따라 밝기가 다르니 색감을 바꿔
서 칠한다.

두 그림의 가운데는 같은 색!

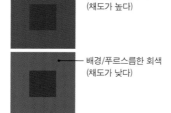

껍질/밝은 면의 색
(채도가 높다)

배경/푸르스름한 회색
(채도가 낮다)

위 : 「밝은 면의 색」에 둘러싸이면
「음영 면의 색」은 훨씬 탁해 보인다.
아래 : 채도가 낮은 색에 둘러싸이면
「음영 면의 색」은 훨씬 선명해 보인다.
캔버스에서 색의 인상이 다르게 느껴진다면,
다시 팔레트의 색을 조절하자.

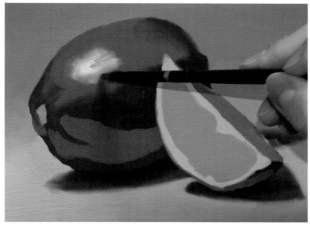

흐리게 다듬고 세부 묘사

하이라이트의 흰색은 다른 색이 섞이지 않도록 주위만 다듬는다.

6 배경을 포함해 화면 전체를 면으로 구분해서 칠한 단계(전체에 색을 올리는 데 걸린 시간 : 약 40분).

7 전체를 흐릿하게 다듬는다. 단면은 잘린 면이 깔끔하므로, 너무 흐려지지 않도록 주의.

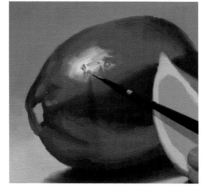

8 하이라이트 부분의 세밀한 정보는 껍질에 있는 밝은 면의 색을 사용해 바깥쪽부터 형태를 잡아간다.

사용한 뒤의 팔레트

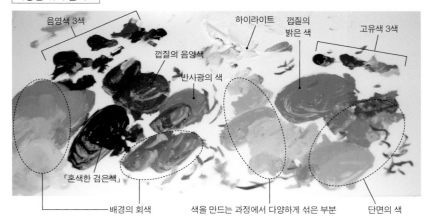

음영색 3색

껍질의 음영색

반사광의 색

하이라이트

껍질의 밝은 색

고유색 3색

「혼색한 검은색」

배경의 회색

색을 만드는 과정에서 다양하게 섞은 부분

단면의 색

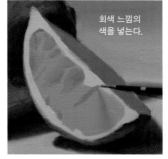

회색 느낌의 색을 넣는다.

9 단면이 주는 투명감을 표현한다.

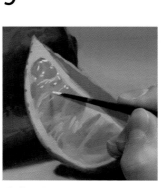

10 단면에도 하이라이트를 확실하게 그리면, 과일의 싱그러움이 나타난다.

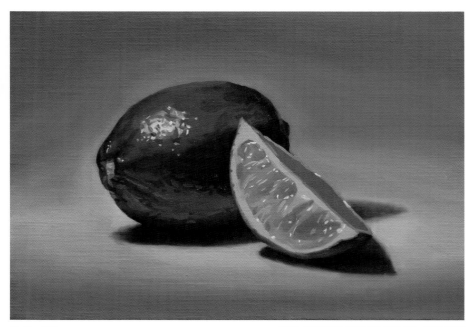

11 완성

「라임」클레셴 중목 캔버스 SM (제작 시간 : 2시간 50분)

키위

키위 사진. 온전한 키위 하나와 잘라 놓은 키위 하나를 세팅했다.

밑그림~밑칠

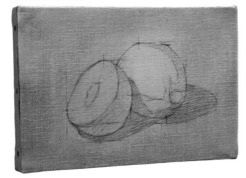

1 밑그림을 그리고 「혼색한 검은색」으로 밑칠한 뒤에 닦아 내는 과정이 끝난 단계.

이번에는 단면의 선명한 색과 씨앗이 특징적인 과일, 키위를 선택했습니다. 껍질 부분의 색감에 다양한 변화를 줍시다. 표면의 털 그리는 법을 연구해 질감을 살려 완성하겠습니다.

면을 구분해서 칠한다

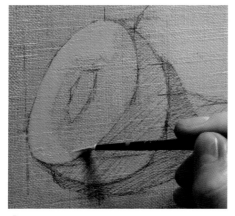

2 가장 선명한 색은 단면의 황록(연두)색. 노란색과 파란색을 섞고 흰색으로 밝기를 조절한다.

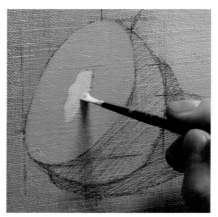

3 중심 부분은 노르스름한 흰색이므로, 이 시점에서 그려둔다. 씨앗을 처음부터 그리면 후반에 화면이 탁해지는 원인이 되므로 지금은 그리지 않는다.

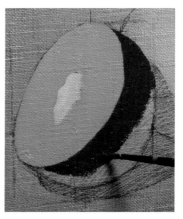

4 껍질의 갈색은 오렌지색(12페이지 참조)의 채도를 떨어뜨려서 만든다.

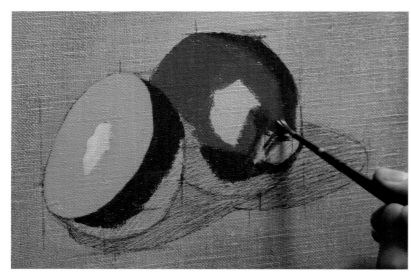

5 껍질의 음영 면, 밝은 면의 색을 구분해서 칠한다. 오렌지색에 파란색이나 「혼색한 검은색」을 더해 혼색하고, 껍질의 색을 조절한다.

6 표면의 털은 갈색이지만, 털 안쪽 부분에는 녹색이 있다. 작업 후반부에 가서 껍질 표면의 털을 그릴 것이니 가장 밝은 면만 미리 녹색을 칠해 변화를 더한다.

*전체를 갈색으로 칠하고 나중에 녹색을 더해 그리는 방법도 있다.

7 꼭지 부분의 음영 면에 불그스름한 갈색을 칠한다.

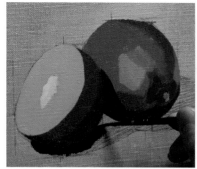

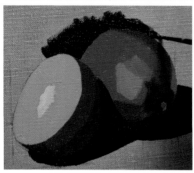

8 오른쪽 키위에 잘라 놓은 키위의 음영이 생긴다. 받침대 위에 생기는 음영 등을 그린 다음 배경을 칠한다. 키위를 관찰해 보면 어두운 면의 색에도 붉고 푸른 색감이 있다. 색의 차이에 주의하면서 구분해서 칠한다.

9 조명을 비추고 있는 모티브 주변이 안쪽보다 약간 밝다. 안쪽에 사용한 색에 소량의 흰색을 더하면서 배경을 칠한다.

10 「혼색한 검은색」만 반복해서 쓰지 않고 음영색 3색을 섞어서 배경에 맞는 색감을 만들어서 칠했다. 보랏빛이 있어서 의식적으로 파란색과 빨간색을 많이 더해서 조절했다.

화면 전체를 흐리게 다듬는다

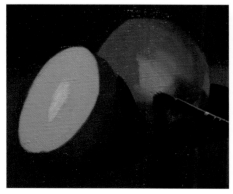

11 배경을 포함해 화면 전체를 흐리게 다듬는다. 단면은 매끄러우니 너무 흐려지지 않게 한다.

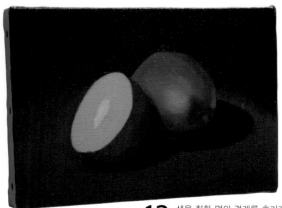

12 색을 칠한 면의 경계를 흐리게 다듬어 색과 색을 부드럽게 연결시키는 단계(밑칠~전체에 색을 올리는 데 걸린 시간 : 약 1시간).

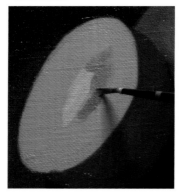

1 검은 씨앗은 아직 그리지 않는다. 우선 과육 내부에 있는 비치는 씨앗을 그린다. 탁한 녹색을 중심부의 노란색 주위에 칠한다.

2 맨 처음 만든 녹색에 음영색 3색을 「혼색한 검은색」을 섞으면 검은 사물이 비치는 느낌의 색이 된다. 방사형으로 선을 넣어 특징을 표현한다.

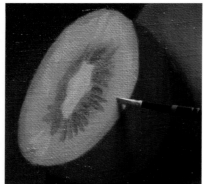

3 단면에 연한 황록(연두)색을 칠하고, 과육 부분에 변화를 더한다.

4 껍질의 털을 그린다. 처음에 만든 껍질의 밝은 면, 음영 면의 갈색을 사용해서 그린다.

털이 밝다.

털이 어둡다

털이 밝다.

5 관찰해 보면, 가장자리의 둥그스름한 부분은 털이 밝게, 너머지 부분은 어둡게 보인다. 털을 한 가닥씩 그리지 말고 여러 개를 한꺼번에 작은 면으로 그리면 단시간에 질감을 충분히 표현할 수 있다.

6 형태가 변하는 부분에 갈색 주름을 그린다.

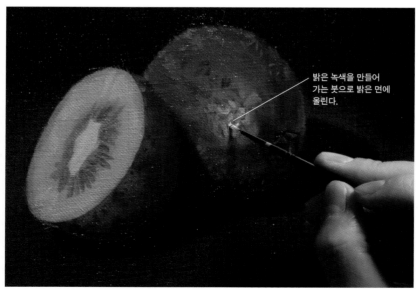

밝은 녹색을 만들어 가는 붓으로 밝은 면에 올린다.

7 껍질의 밝은 면을 녹색으로 칠해두었지만, 여기에도 털을 그리면 짧은 털에 덮인 키위다운 질감을 묘사한다. 털의 빈틈으로 보이는 빛이 닿는 부분을 좀 더 밝게 한다.

8 표면의 털을 묘사한 단계.

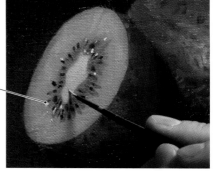

하이라이트를 꼼꼼하게 칠한다.

10 수분이 있는 단면을 나타내려면 중심 부분을 밝게 한다.

완성 포인트

씨 부분은 이미 칠한 물감과 색이 섞이지 않도록 검은색을 얹어주는 느낌으로 표현한다.

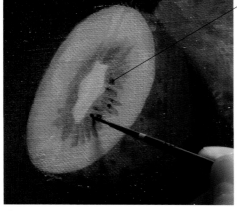

9 이제 표면의 검은 씨앗을 그려 넣는다.

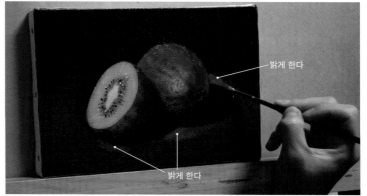

밝게 한다

밝게 한다

11 끝으로 배경의 밝고 어두운 색감의 밸런스를 약간만 조절.

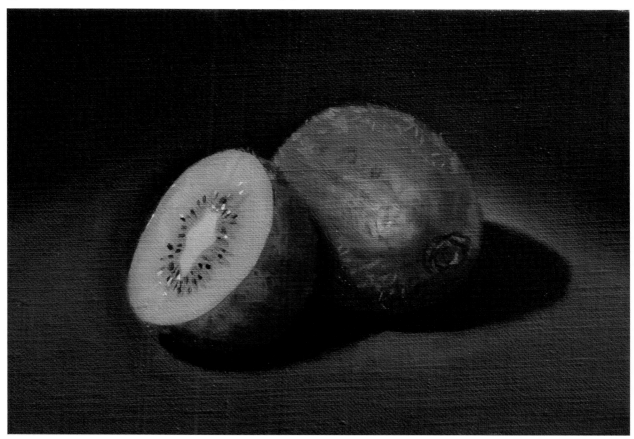

12 완성. 공간이 자연스러워 보이도록 배경을 흐리게 다듬어 완성한다.

『키위』 클레센 중목 캔버스 SM (제작 시간 : 3시간)

유자…약간 더 큰 4호 캔버스에 응용해보자

밑그림~밑칠

지금까지 그린 SM과 0호보다 큰 캔버스를 선택해서 큰 모티브를 최대한 실물 크기에 가깝게 제작합니다. 표면에 굴곡이 많은 유자를 선택했지만, 구하기 힘들다면 그레이프프루트(13페이지에서 혼색 소개)를 그려도 좋습니다. 배경의 면적이 넓어서 화면을 구성하는 요소로 검은 천을 세팅에 활용했습니다.

1 이전 작품과 마찬가지로 밑그림을 그리고, 음영색 3색을 「혼색한 검은색」으로 밑칠한다.

면을 구분해서 칠한다

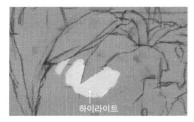

하이라이트

2 하이라이트에 흰색을 칠해둔다.

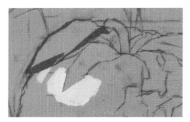

3 잎의 밝은 면을 칠한다. 파란색과 노란색을 섞고 소량의 빨간색을 더해 혼색.

4 잎의 어두운 면은 밝은 면의 녹색에 「혼색한 검은색」을 더해서 만든다. 색감 조절을 위해 고유색 3색을 조금씩 더하면 좋다.

5 껍질의 밝은 면은 노란색에 아주 소량의 빨간색을 더해서 만든다.

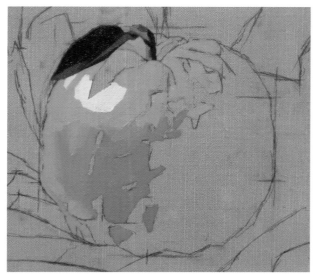

6 껍질에는 황록(연두)색 부분도 있으니 이 단계에서 색을 만들어 구분해서 칠해둔다.

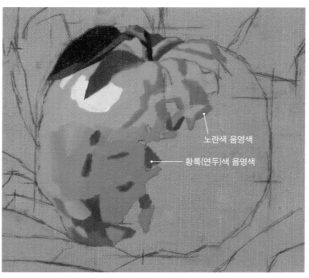

노란색 음영색

황록(연두)색 음영색

7 음영의 면부터 칠한다. 음영 속에도 노란색과 황록(연두)색의 색감을 구분해서 칠한다.

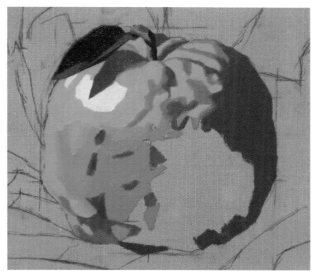

8 가장자리의 면으로 한 단계 더 어두운 노란색 음영의 색을 만들어서 칠한다.

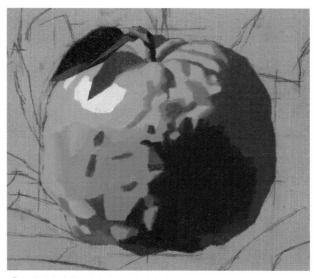

9 황록(연두)색 음영의 면에도 한 단계 더 어두운 음영색을 칠한다. 면 내부의 복잡한 정보는 나중으로 미뤄두고 대강 그려둔다.

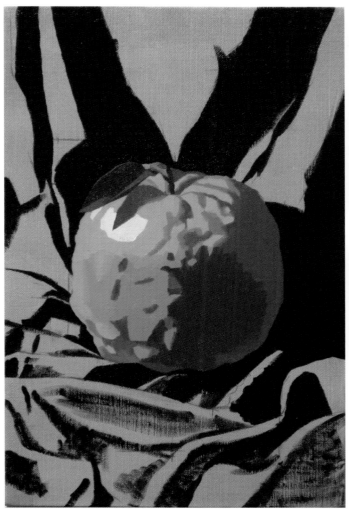

10 검은 천을 표현하려고 과감하게 「혼색한 검은색」을 그대로 음영의 면에 사용(각종 천 그리는 법은 80페이지 참조).

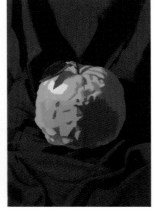

11 「혼색한 검은색」에 소량의 흰색을 더한 것으로 천의 밝은 면을 칠해 천의 느낌을 표현한다. 배경에 천을 배치하면 주름의 흐름이 다양한 방향성과 움직임을 느끼게 한다.

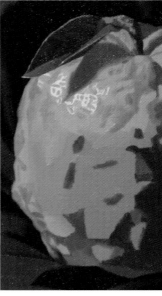

12 맨 처음 칠한 흰색의 바깥쪽부터 시작해 밝은 면의 색을 칠하고, 가는 붓으로 하이라이트 부분의 형태를 그린다. 밝은 면의 작은 굴곡에도 음영을 넣는다.

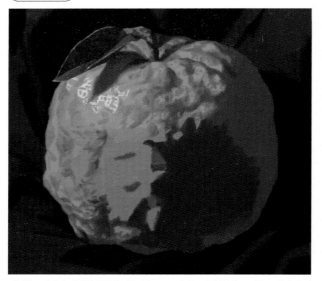

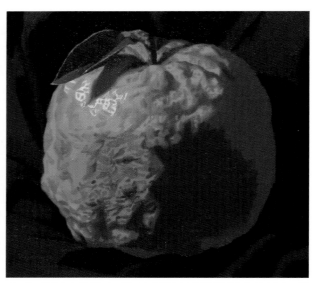

13 껍질의 세세한 굴곡을 가는 붓으로 그린다. 우둘투둘한 표면을 표현하기 위해 유자 표면은 흐릿하게 다듬지 않고 그대로 세부를 묘사한다.

14 화면과 모티브를 비교하는 동안 굴곡의 위치를 종잡을 수 없어졌다. 처음에 칠한 면의 경계를 참고해 비교하면 위치가 어느 정도 알기 쉬워진다.

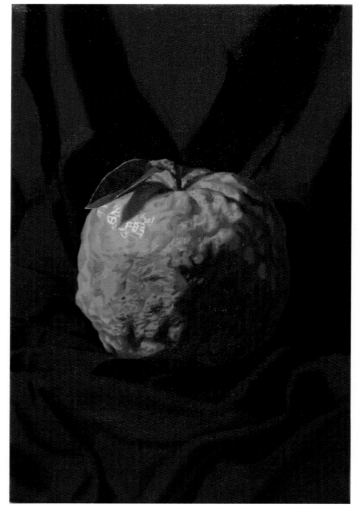

15 밝은 면을 묘사할 때는 음영의 면에 사용한 색을 사용해 작은 음영을 그린다. 어두운 면은 그렇게까지 꼼꼼하게 묘사하지 않아도 된다. 음영에 사용한 색보다 한 단계 더 어두운 색을 만들어 크게 우묵한 부분을 그리면 질감이 더 강해진다.

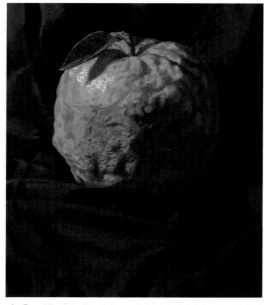

16 아주 약간 밝은 회색으로 천 부분의 하이라이트를 그리면 실크 특유의 매끄러운 느낌을 표현할 수 있다.

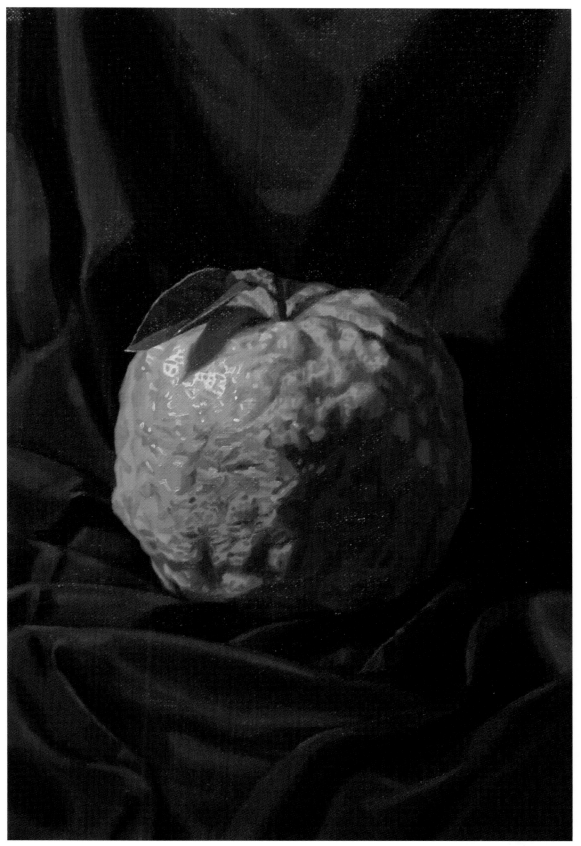

17 완성. 제작의 흐름은 다르지 않으니, 작은 화면과 같은 순서로 그리면 된다.

『유자』클레센 중목 캔버스 P4호

천의 주름 표현 포인트

배경에 천을 배치할 때는 벽에 압정 등으로 고정해서 세팅합니다. 고정한 점이 많아지면 주름이 서로 겹쳐서 복잡해집니다. 그림 속에 다양한 형태로 주름이 들어가 있으면 내용의 밀도가 높아져 작품이 더 매력적으로 느껴지게 됩니다.

점에서 아래로 흐르는 직선적인 주름.

1점 고정

점과 점 사이에 처진 주름이 생긴다.

2점 고정

처진 주름과 직선적인 주름이 섞였다.

3점 고정

다양한 주름이 겹친다

4점 고정

좀 더 주름이 복잡해지도록 주름을 손으로 만지거나 움직이면서 변화를 더한다.

직선적으로 접힌 주름 부분에 우묵한부분을 만들어도 좋다.

유화 스케치를 시도

지금부터 벽을 타고 흐르는 천, 벽과 받침대의 경계에 있는 천, 받침대 위의 천에 나타난 주름을 스케치 스타일로 그려보겠습니다. 모티브로는 하얀 실크 천을 선택했습니다. 천은 주름진 상태로 보관하면 펼쳐도 주름이 남습니다. 그럴 때는 다림질을 해서 주름을 없앤 뒤에 세팅합니다. 사각형으로 규칙적으로 접어서 생긴 주름은 표현할 만한 요소 중 하나로 그릴 때 도움이 되기도 하니 남겨 두는 것도 좋습니다.

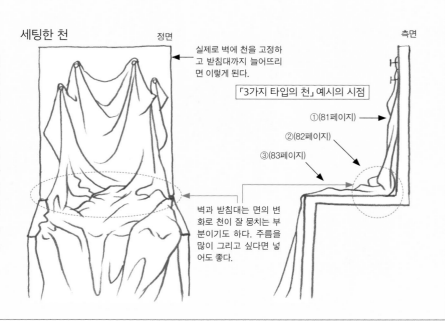

세팅한 천

정면

측면

실제로 벽에 천을 고정하고 받침대까지 늘어뜨리면 이렇게 된다.

벽과 받침대는 면의 변화로 천이 잘 뭉치는 부분이기도 하다. 주름을 많이 그리고 싶다면 넣어도 좋다.

「3가지 타입의 천」 예시의 시점

① (81페이지)
② (82페이지)
③ (83페이지)

1 밑그림을 그리고 음영색 3색을 「혼색한 검은색」으로 밑칠한다.

2 불그스름한 회색과 푸르스름한 회색으로 음영과 반사광의 면을 칠한다.

*그리자유처럼 회색조로 그려도 좋겠지만, 하얀 천에도 색감이 나타남을 확인할 수 있다. 색의 변화를 관찰하면서 그린다.

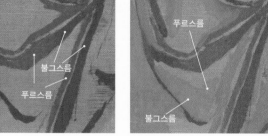

3 밝은 회색으로 우묵한 음영의 면을 칠한다. 여기도 불그스름한 회색과 푸르스름한 회색을 혼색하고 칠한다.

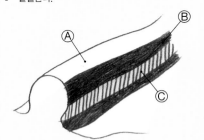

직선적인 주름의 곡선

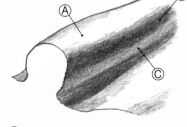

Ⓐ : 빛이 닿는 밝은 면
Ⓑ : 음영의 면
Ⓒ : 반사광의 면

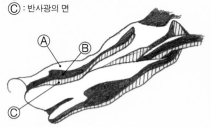

다양한 주름이 겹친 상태

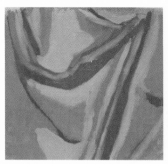

4 빛이 닿는 밝은 면과 반사광은 흰색을 많이 더한 회색으로 칠한다.

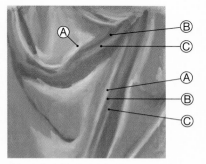

5 화면 전체를 흐릿하게 다듬고 밝은 회색을 부분적으로 칠한다Ⓐ. 빛이 닿는 면, 음영의 면, 반사광으로 단계를 구분했다.

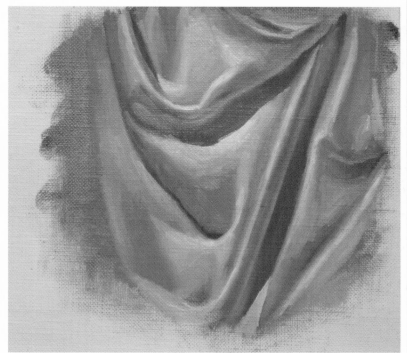

6 완성. 음영의 면과 반사광을 다듬고 완성한다.

1 밑그림을 그리고 밑칠을 끝낸 단계에서 음영의 면을 그린다. 불그스름한 어두운 회색을 칠한다. 그릴 대상과 함께 세팅하면 흰 천, 검은 천에도 색감이 있는 음영이 생긴다.

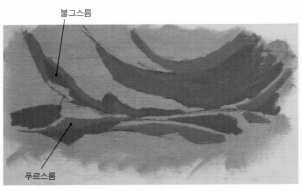

불그스름

푸르스름

2 음영 면의 색을 나눠서 칠한다. 다음은 푸르스름한 어두운 회색의 면을 칠한다.

3 빛이 닿는 밝은 면은 흰색을 조금 더해서 푸르스름한 회색으로 그린다.

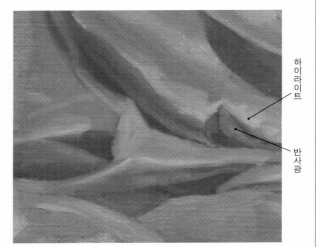

하이라이트

반사광

4 하이라이트와 반사광을 밝은 회색으로 묘사한다.

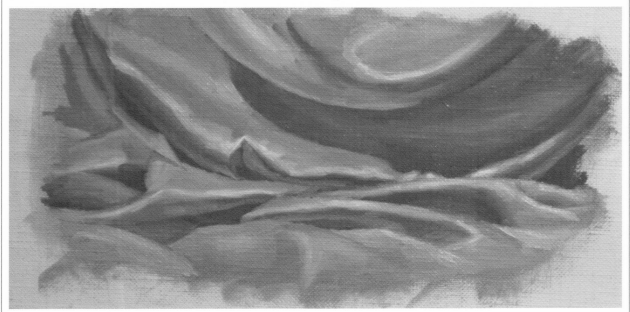

5 완성. 실크의 윤기를 표현하려고 하이라이트 부분을 약간 밝게 그렸다.

1 받침대 위의 천은 「받침대」라는 면이 있다는 것을 생각하면서 밑그림을 그린다.

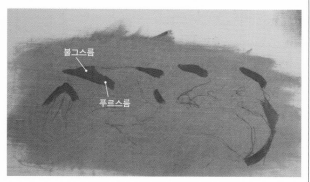

불그스름

푸르스름

2 벽면의 천에 비해 주름이 강하지 않으니 음영의 면도 가볍게 칠한다.

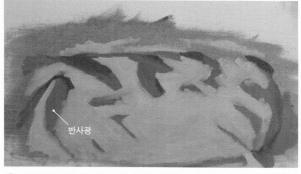

반사광

3 밝은 면에 흰색을 많이 더한 회색을 칠한다. 강한 주름이 없으면 반사광 부분도 적다.

4 음영의 면과 밝은 면의 경계를 살짝만 흐리게 다듬는다.

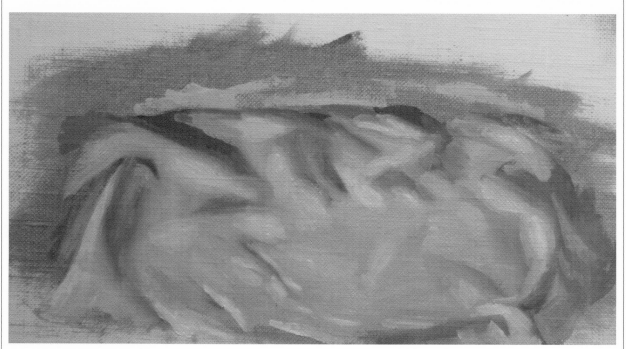

5 완성. 하이라이트를 그려 넣어 완성한다.

83

비치지 않는 꽃잎과 비치는 꽃잎의 비교, 구분해서 그리기

양쪽 다 어두운 면(음영의 면)을 어떻게 칠하면 좋을지 생각하면서 꽃의 질감을 표현합니다. 꽃잎 반대쪽이 「비치는 쪽」은 배경의 색을 표현하는 방식이 핵심입니다.

비치지 않는 꽃잎...프레지어

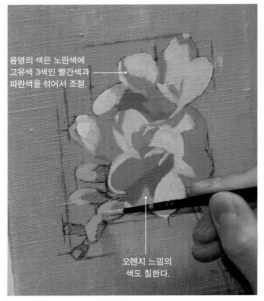

음영의 색은 노란색에 고유색 3색인 빨간색과 파란색을 섞어서 조절.

오렌지 느낌의 색도 칠한다.

1 꽃잎이 두꺼운 꽃은 사물이 빛을 가로막아 생기는 음영을 그린다. 색은 노란색에 빨간색을 더해 혼색.

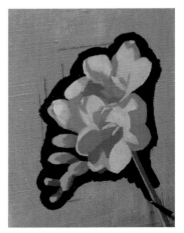

2 꽃봉오리와 줄기도 밝은 면과 음영의 면을 나눠서 칠한 다음, 배경 부분을 잘 관찰하면서 음영색 3색을 「혼색한 검은색」으로 칠한다.

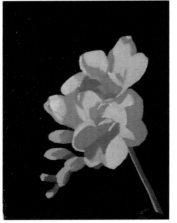

3 화면 전체의 면을 모두 칠한 단계(밑칠~전체에 색을 올리는 데 걸린 시간 : 약 60분). 홈과 꽃잎이 겹치는 부분의 음영으로 입체감을 표현한다.

비치는 꽃잎...납매

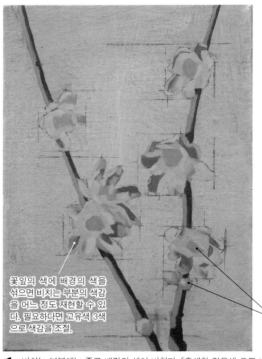

꽃잎의 색에 배경의 색을 섞으면 비치는 부분의 색감을 어느 정도 재현할 수 있다. 필요하다면 고유색 3색으로 색감을 조절.

꽃의 중심부와 꽃봉오리 부분에 오렌지 정도 느낌의 색을 칠한다.

1 비치는 부분에는 주로 배경의 색이 비친다. 「혼색한 검은색」으로 배경의 색을 만들고 나서 꽃의 색을 만들면 좋다.

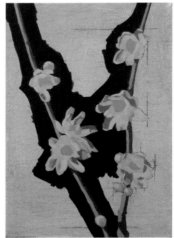

2 배경은 꽃과 가지 부분을 피해서 꼼꼼하게 칠한다. 맨 처음 칠한 색은 채도가 약간 높고 선명해 보인다.

3 화면 전체의 각 면을 모두 칠한 단계(밑칠~전체에 색을 올리는 데 걸린 시간 : 약 110분).

4 가는 둥근붓으로 밝은 면부터 꽃잎의 굴곡을 묘사한다. 음영을 한 단계 어둡게 칠해 입체감을 강조한다.

어두운 부분(음영의 면)의 밸런스를 유지하면서 세밀한 부분을 그린다.

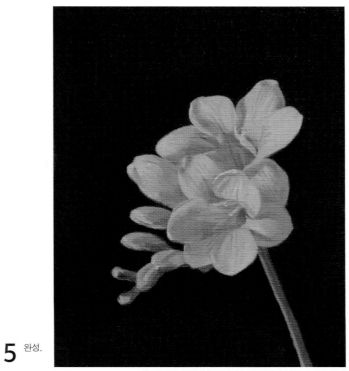

5 완성.

4 밝은 면의 묘사, 배경의 색을 섞은 음영의 묘사를 통해 색감이 약간 탁해지면서 보다 자연스럽게 보인다.

비치는 색과 음영의 색이 이 그림의 어두운 면이 된다. 관찰하면서 칠한다.

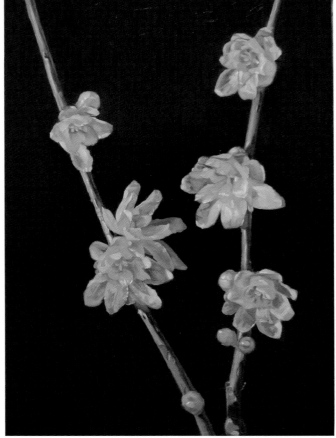

5 완성.

꽃을 그린 다른 작품

비치지 않는 작은 꽃의 질감을 표현하려면 밝은 면과 음영의 면을 확실하게 구분해서 칠하는 것이 중요하다. 잎에 미세한 털이 있어 부드러운 인상이다. 흐리기를 효과적으로 넣으면 좋다.

『블루스타』 목제 패널에 백악지 SM 2018년

꽃잎은 84페이지의 납매의 질감과 비슷하지만, 배경이 밝아서 납매꽃처럼 배경색의 영향이 나타나지는 않았다. 대신 앞쪽 꽃잎에 뒤쪽 꽃잎의 색이 비치므로, 깊고 진한 빨간색을 넣는다. 면을 구분할 때는 녹색 공이라고 생각하고 칠한 다음, 마지막에 가시를 그린다.

『선인장』 목제 패널에 백악지 SM 2018년

장미의 어두운 빨간색은 고유색 3색의 빨간
색(퀴나크리돈 마젠타)만으로는 밝아서, 음
영색 3색의 빨간색(크림슨 레이크)을 섞어 와
인색 같은 색을 만들었다.

『장미』목제 패널에 백악지 SM 2018년

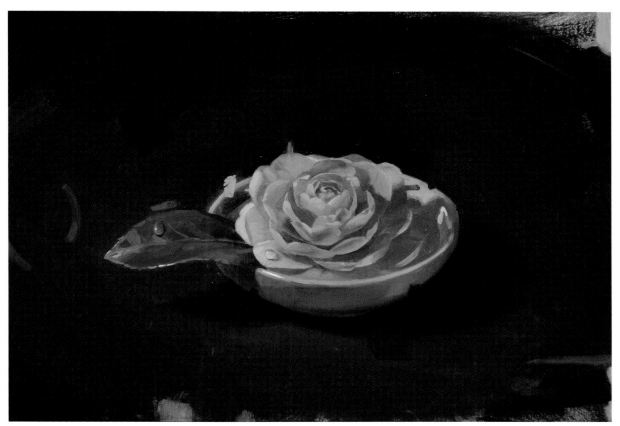

관찰해보니 꽃의 음영 부분까지 색이 선명했다. 꽃잎의 고유색에 「혼색한 검은색」을 너무 많이 섞으면 색이 탁해
지므로 주의한다. 음영 속 부분은 고유색의 분홍색이 반사되어 진한 분홍색이 되었다. 음영의 색은 밝은 면의 분
홍색보다 「흰색의 양을 줄인 색」이라는 느낌이다.

『동백』목제 패널에 백악지 SM 2018년

모르포 나비

나비 사진. 나비 표본을 고정한 판자에 눈금을 그린 종이를 올리면 밑그림 그리는 시간을 줄일 수 있다 (110페이지 참조).

금속처럼 반짝이는 날개를 가진 아름다운 나비도 지금까지와 동일한 순서로 면을 구분하면서 제작합니다. 뒤에 드리운 그림자를 살려서 입체감을 연출합니다.

밑그림~밑칠

1 캔버스에도 눈금을 표시하고 밑그림을 그린다. 「혼색한 검은색」을 흐릿하게 칠하고 닦아낸다.

면을 구분해서 칠한다

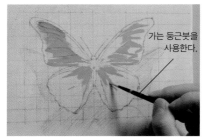

가는 둥근붓을 사용한다.

2 빛을 강하게 받는 밝은 면에 흰색을 섞은 파란색을 칠한다. 면이 작으니 가는 붓이 그리기 쉽다.

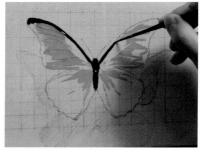

3 검은 부분에 「혼색한 검은색」을 그대로 칠한다 (핀 부분은 피한다). 최종 마무리 단계에서 검은색 면에 변화를 줄 것이다.

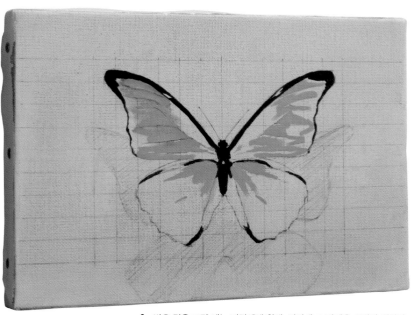

4 밝은 면을 그릴 때는 파란색에 흰색, 빨간색, 노란색을 소량만 더한다. 너무 많이 섞으면 선명함이 사라지니 주의하자.

더듬이는 검은색으로 꼼꼼하게(2/0호 둥근붓).

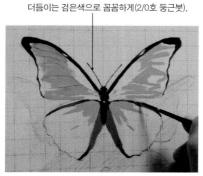

5 다소 벗어나더라도 배경을 칠할 때 수정이 가능하다. 갈색 부분을 칠한다.

6 날개의 음영을 그린다. 관찰해 보면 청록색에 가까운 색이다. 고유색 3색의 파란색에 아주 적은 양의 흰색을 섞는다. 밑그림을 기준 삼아 가는 붓으로 칠한다.

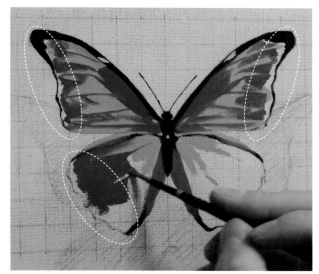

7 날개 바깥쪽은 한 단계 더 어두운 색이므로 남겨둔다.

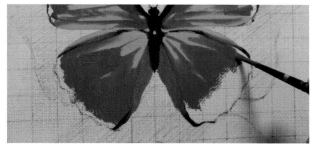

8 고유색 3색의 파란색(오리엔탈 블루)을 활용해서 만든 색을 칠한다. 파란색에 아주 소량의 흰색을 더했다.

9 날개 바깥쪽은 고유색 파란색만으로는 좀 흐리다. 음영색 3색의 파란색인 울트라마린을 더해 깊이 있는 파란색을 만든다.

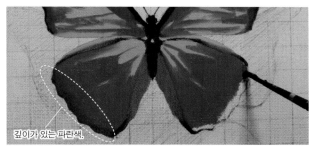

깊이가 있는 파란색.

10 날개 바깥쪽에 깊은 파란색을 칠하고 오리엔탈 블루와 차이를 만든다. 좀 더 깊이가 느껴지도록 8에서 칠한 파란색에는 약간만 흰색을 섞어서 선명함을 낮췄다.

「그럴 듯해 보이는 색」을 만들면 리얼하게 그릴 수 있다

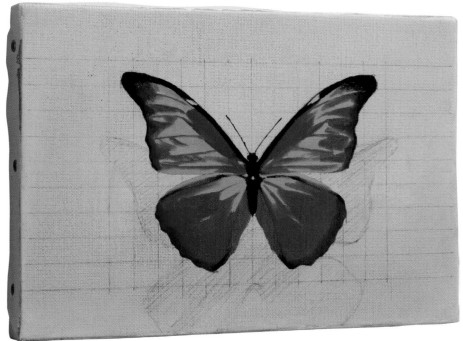

11 이 시점에서 실물과 비교하고 선명함이 부족한 것을 인식했지만, 사용하는 물감의 색감으로는 이 정도의 표현이면 충분하다. 색의 재현이 충분하지 않아도 그림 전체를 봤을 때 「그럴 듯해 보이는 색」이 만들어졌다면, 충분히 선명하게 표현할 수 있다.

*대상이 너무 선명해서 물감(준비한 고유색 3색, 음영색 3색)으로는 재현할 수 없다.

면을 구분해서 칠한다 계속(배경)

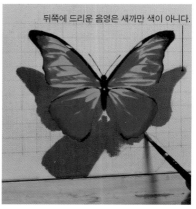

뒤쪽에 드리운 음영은 새까만 색이 아니다.

12 「혼색한 검은색」에 고유색 3색과 흰색을 약간 더해 어두운 회색으로 음영을 칠한다.

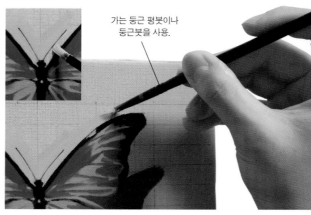

가는 둥근 평붓이나 둥근붓을 사용.

13 배경에 밝은 회색을 칠한다. 침범하지 않도록 나비 주변부터 칠한다.

14 주변을 칠한 뒤에 큰 둥근 평붓으로 나머지 배경을 단숨에 칠한다.

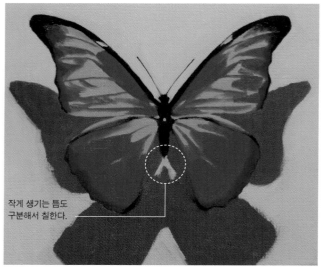

작게 생기는 틈도 구분해서 칠한다.

15 배경을 포함해 화면 전체의 면을 다 칠한 단계(밑칠~전체에 색을 올리는 데 걸린 시간 : 약 80분).

배경을 흐리게 다듬는다

흐리기는 뒤쪽의 음영만!

16 음영 부분만 물감을 묻히지 않은 붓으로 배경의 밝은 회색 부분과의 경계를 흐릿하게 다듬는다.

17 배경에 생기는 음영(그림자)이 나비와 배경 사이의 거리감을 나타낸다. 다음은 세부 묘사를 할 차례다.

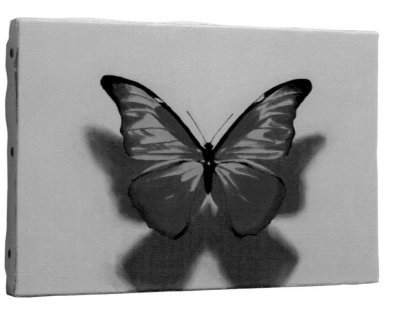

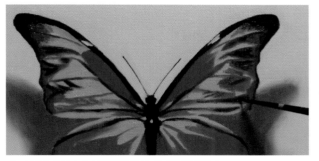

1 날개의 음영 속에서 청록색으로 보이는 부분을 칠한다.

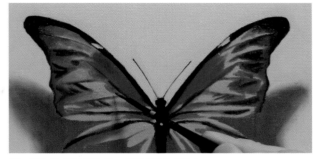

2 반짝이는 부분 주위에는 어두운 색감을 올린다.

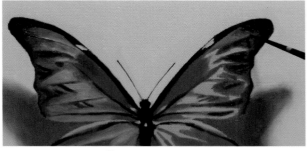

3 청록색은 89페이지의 **9**에서 만든 「깊은 파란색」에 고유색 노란색을 섞어서 만든다. 「깊은 파란색」은 고유색의 파란색(오리엔탈 블루)과 음영의 파란색(울트라마린)을 섞는다.

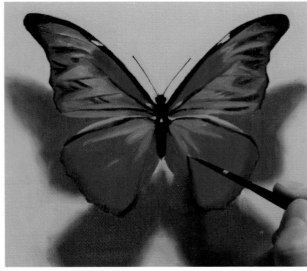

4 밝은 면과 음영의 면을 다듬으면서 세부를 그린다.

밝은 면에는
황록(연두)색이 있다!

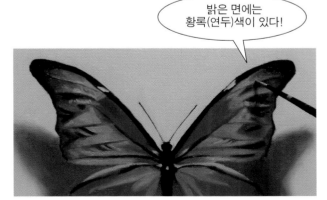

5 발견한 색을 적극적으로 화면에 더해 가면 그림에서 생동감이 느껴진다.

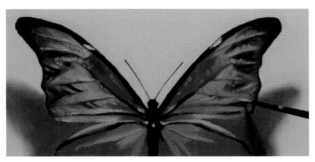

6 물감이 섞이면 선명함이 사라진다. 지금까지 칠한 부분 위에 물감을 올리는 식으로 칠한다.

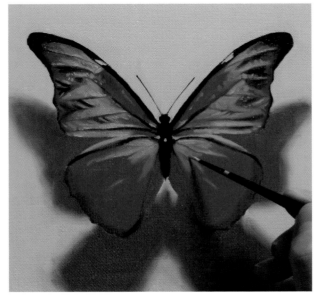

7 황록(연두)색을 칠한 뒤에 밝은 면의 색감도 약간 조절한다.

8 날개의 밝은 면과 그 주변을 묘사한다.

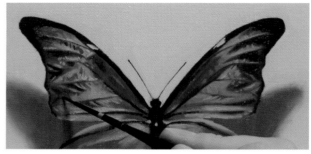

9 비스듬하게 어두운 색의 선을 넣는다.

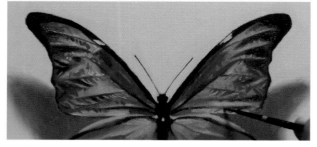

10 광택이 있는 부분 아래에 음영의 어두운 색을 덧칠해 명암을 조절한다.

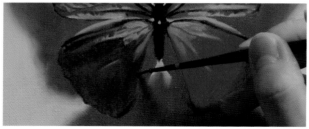

11 뒤쪽 날개를 한 단계 더 어둡게 한다. 음영의 면이 많아서 과도한 묘사는 필요 없다. 밝은 면의 세부를 잘 묘사했다면 충분히 완성된 그림처럼 보인다.

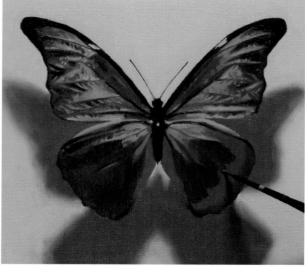

12 음영의 면 안쪽은 작은 부분이 잘 드러나지 않으니 크게 크게 어두운 파란색을 올린다.

13 고유색 파란색(오리엔탈 블루)과 음영색 파란색(울트라마린)을 섞은 「깊은 파란색」으로 바깥쪽을 다시 칠한다.

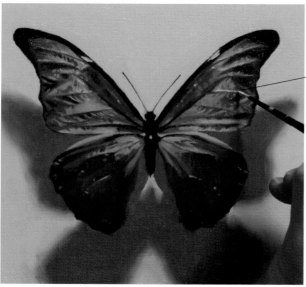

완성 포인트

하이라이트에도 파란 색감이 있으니, 밝은 면을 칠하는 쓴 색에 흰색을 섞어서 칠한다.

14 날개 부분에 생기는 하이라이트는 하늘색, 청록색이다. 파란색과 노란색에 흰색을 더해 만든다. 파란색 속에 화려한 색감을 더하자.

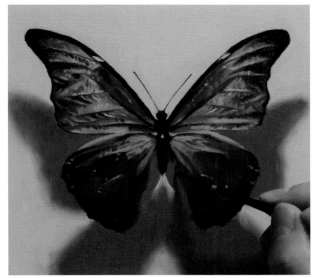

15 파란 날개를 제외한 나머지 부분도 묘사한다.

대강 칠한 면에도 하이라이트를 넣었다.

16 날개 갈색 부분의 색을 조절한다.

17 나비의 머리와 몸통, 핀 등도 완성한다.

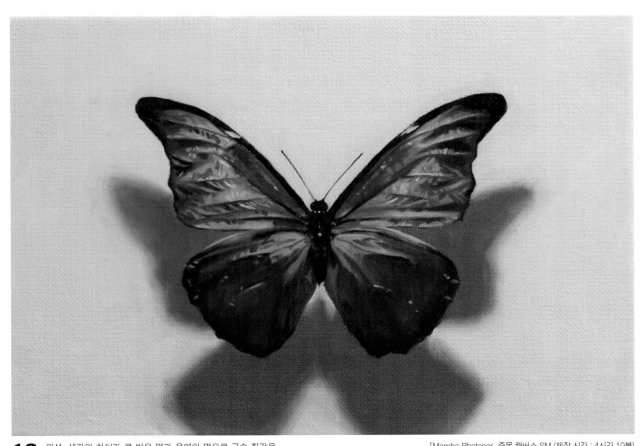

18 완성. 색감의 차이가 큰 밝은 면과 음영의 면으로 금속 질감을 묘사했다.

『Morpho Rhetenor』 중목 캔버스 SM (제작 시간 : 4시간 10분)

생선 머리

생선 머리를 그립니다. 얼핏 보면 전체적으로 회색이며 색감이 전혀 없는 느낌이지만, 잘 관찰해서 조금 과장될 정도로 선명한 색감을 칠해봅시다. 밑그림부터 차근차근 순서를 따라가겠습니다.

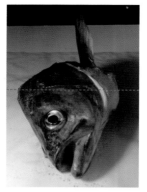

생선 머리 사진. 받침대에 비닐을 깔고 마르지 않도록 1시간에 한 번씩 분무기로 물을 뿌리면 좋다. 어디까지 화면에 담을지 생각한다.

밑그림

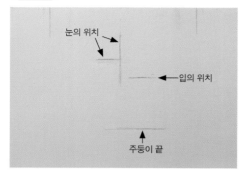

눈의 위치
입의 위치
주둥이 끝

1 어느 정도 크기로 그릴지 대강 정하고, 눈과 입 위치를 직선으로 표시한다.

윤곽 부분
형태가 크게 달라지는 부분

2 눈과 입 등의 위치를 정했다면, 다른 위치도 정한다. 처음에 정한 표시를 참고해 좀 더 필요한 부분을 그린다.

3 정해진 위치를 기준으로 선을 이어나간다. 처음 표시한 위치를 참고해가며 모양을 잘못 그렸다 싶으면 수정한다.

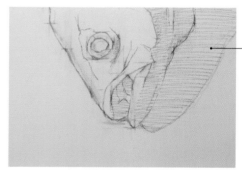

이번에는 색을 많이 사용하므로 칠하다보면 색에 휩쓸리기 쉽다. 미리 음영 부분에 가볍게 사선을 넣어둔다.

4 밑그림을 마친 뒤에 형태가 다른 부분이 있다면 다시 수정한다.
샤프로 그린 밑그림에 정착액을 뿌리고 말린다.

밑칠

5 음영색 3색으로 만든 「혼색한 검은색」을 페인팅 오일에 개어서 밑칠을 한다.

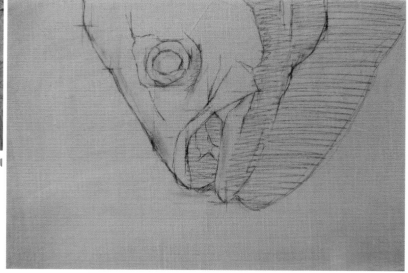

6 키친타월로 여분의 물감과 유분을 닦아낸다.

면을 구분해서 칠한다

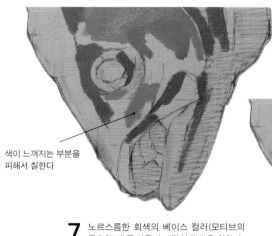

색이 느껴지는 부분을
피해서 칠한다

7 노르스름한 회색의 베이스 컬러(모티브의
주요한 색)를 만들어 대강의 명암을 칠한다.

생선에서 발견한 색을 적극적으로 올려
보자. 빨간색(분홍색 느낌)은 지금 칠해
두는 편이 좋다고 판단했다.

8 모티브를 관찰하고 푸르스
름하다고 판단했다면 파란
색을 올린다.

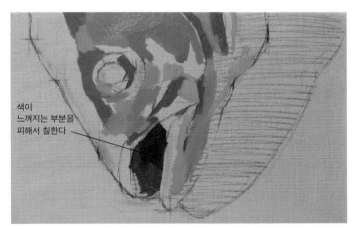

색이
느껴지는 부분을
피해서 칠한다

노란색도
칠한다.

9 주둥이 속과 주변에 붉은 색을 칠한다. 붉은색 부분은 입 이외에도 있으니, 찾아서 미리
칠해둔다. 생선의 신선함을 표현할 수 있는 중요한 색감이다.

10 사용하는 붓을 색마다 바꿔가면서 다양한 색을 올린다. 나중
에 묘사할 때에 화면이 탁해도 어느 정도 예쁜 색이 남는다.

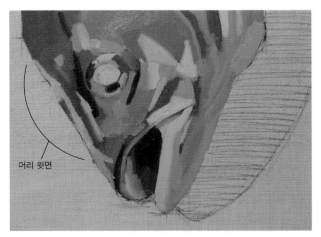

머리 윗면

11 머리 윗면은 공간의 색을 반사하므로 배경에 사용한 색을 칠한다. 왜 그렇
게 보이는지 상황을 판단하면서 각각의 면을 칠한다.

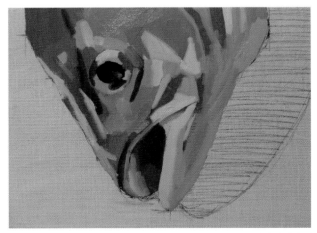

12 눈동자를 칠한다. 거의가 다 새까만 색이므로 다른 부분의 색감과 전혀 다
른 인상이다.

면을 구분해서 칠한다 계속(배경)

배경의 색

배경에 흰색, 검은색, 회색 등의 천이나 종이를 세팅했더라도 실제로는 약간 색감이 있다. 이번에는 푸르다고 느꼈기 때문에 음영색 3색을 「혼색한 검은색」에 파란색(울트라마린)을 약간 많이 섞고, 다시 흰색을 많이 섞어서 만들었다.

음영의 색

음영은 새까만 색이 아니므로 음영색 3색을 「혼색한 검은색」에 소량의 흰색을 섞고, 고유색 3색으로 색감을 조절한다. 약간 진한 생선 바로 옆의 음영만큼은 구분해서 칠한다.

13 생선은 하얀 받침대 위에 있다. 흰색 물감은 하이라이트에만 사용하므로, 받침대는 푸르스름한 회색을 만들어서 칠한다.

14 배경에서도 화면 아랫부분은 조명이 강하게 비추는 부분이라서 아주 약간 따뜻한 색처럼 느껴진다. 윗부분의 푸르스름한 회색보다 밝은, 노란색이나 빨간색을 섞은 회색을 칠한다(밑칠~전체에 색을 올리는 데 걸린 시간 : 약 60분).

안쪽으로 갈수록 어두워진다.

빛이 강하게 비추는 부분에는 노란색이나 빨간색을 섞는다.

세부 묘사

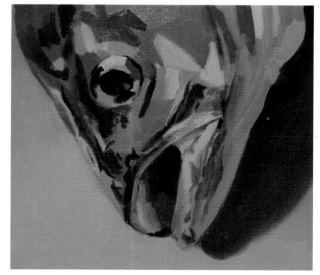

15 구분해서 칠한 각각의 색이 화면에서 서로 섞이지 않도록 주의하면서 작은 면을 늘려가는 식으로 묘사한다.

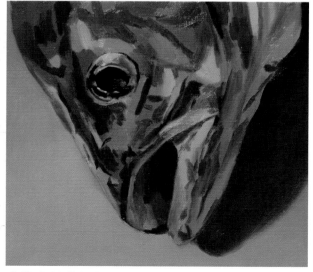

16 물감을 칠한다기보다는 화면에 올리는 느낌이다. 음영색 3색을 섞은 색으로 묘사하면, 화면의 색과 섞여서 딱 좋은 진하기가 된다.

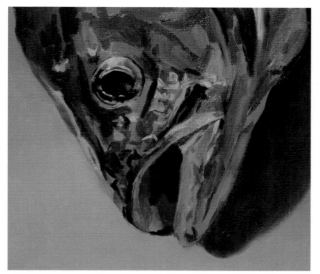

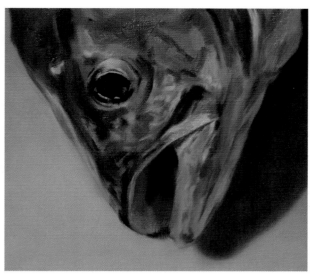

17 색의 수가 상당히 많아졌다. 색이 많아진 만큼 울퉁불퉁한 인상이 되고 말았다. 이번에는 눈이 가장 어두운 색이므로 탁해지지 않도록 한다(거의 손대지 않고 이대로 둔다).

18 생선의 신선함이 나타나도록 물감을 묻히지 않은 붓(가는 둥근 평붓)으로 흐리게 다듬는다. 상당히 촉촉하고 매끄러운 인상이 되었다.

『농어』 극세목 캔버스 SM (제작 시간 : 3시간 50분)

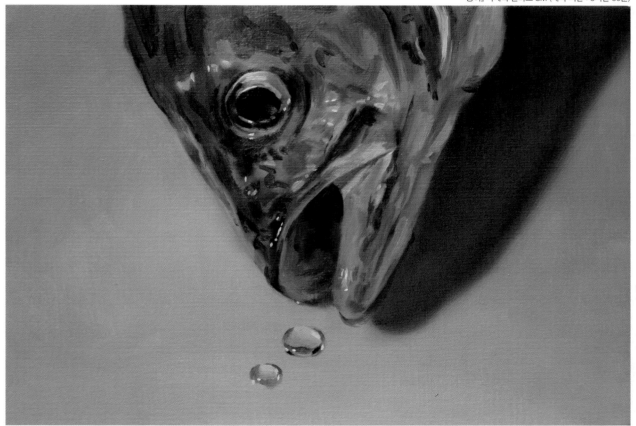

배경의 밝은 색

배경의 음영 색

*물방울에 비치는 대상은 세팅 방식에 따라 변화한다.

생선 머리 색

물방울의 음영

19 완성. 너무 흐려진 부분에 묘사를 보충하고 가는 둥근붓으로 하이라이트를 넣어서 완성한다. 팔레트에 남아 있는 배경의 색을 사용해 물방울의 명암을 칠하고, 작은 하이라이트를 그려서 투명함을 표현한다.

수정

불순물이 섞인 정도가 적당하고 광물의 매력을 느낄 수 있는 수정을 선택했습니다. 유리컵(102페이지)보다 흐릿한 투명함이 있습니다. 쉽게 쓰러지는 탓에 낚싯줄에 매달아서 배치했습니다.

수정 사진. 검은 판자를 세우고 낚싯줄에 매달아서 2군데 이상 고정했다. 줄은 그리지 않는다.

밑그림~밑칠

1 밑칠을 하고 닦아내는 과정을 끝낸 단계.

면을 구분해서 칠한다

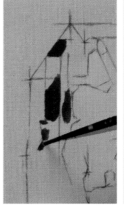

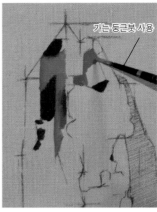

가는 둥근붓 사용

2 배경의 색을 만들고, 어두운 색부터 그리자유처럼 칠한다. 약간이지만 색감이 있으니 필요에 따라서 고유색 3색을 조금 섞는다.

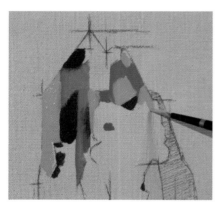

3 가장 어두운 면(투명도가 높은 부분)부터 칠한다. 배경과 거의 같은 회색으로 농담을 조절한다.

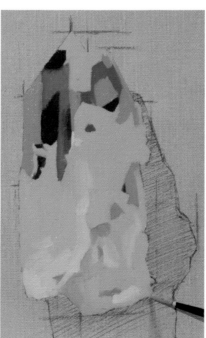

5 한 단계 밝은 회색을 칠한다. 하이라이트 부분과 비교하면 어두우니 너무 밝아지지 않게 한다.

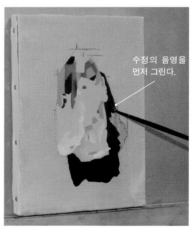

수정의 음영을 먼저 그린다.

4 밝은 면은 약간 불그스름한 회색을 칠한다.

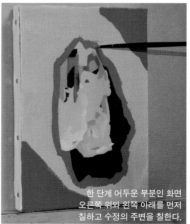

한 단계 어두운 부분인 화면 오른쪽 위와 왼쪽 아래를 먼저 칠하고 수정의 주변을 칠한다.

6 판자는 검은색이지만, 수정의 음영과 비교하면 배경의 색감은 그럭저럭 밝다는 것을 알 수 있다.

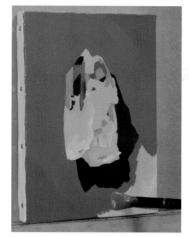

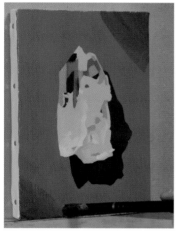

8 물감을 묻히지 않은 붓으로 배경과 모티브의 음영 부분만 흐리게 다듬는다.

9 배경과 수정의 음영을 다듬은 단계(밑칠~전체에 색을 올리는 데 걸린 시간 : 약 1시간).

7 전체를 칠한다. 다시 관찰해보니 오른쪽 위와 왼쪽 아래는 약간 어두운 느낌이라 약간 어두운 회색을 덧칠한다.

세부 묘사

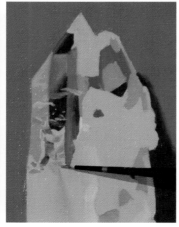

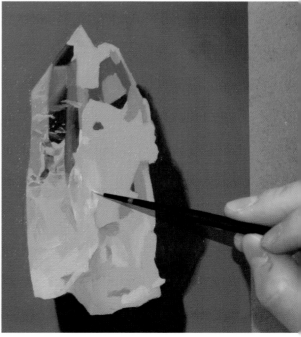

1 면을 구분해서 칠한 화면 위에 수정에 간 금 등의 「변화」를 밝은 회색으로 표현한다.

2 밝은 회색 부분에 중간 정도의 회색으로 작은 면을 늘려나간다.

3 흰색보다는 어두운 푸르스름한 회색으로 빛과 관련된 세밀한 정보를 그려 넣는다.

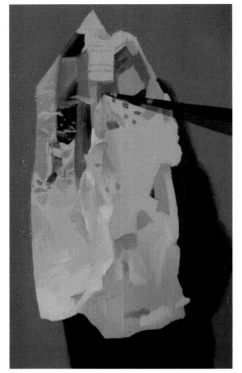

4 어두운 부분의 세세한 정보도 그린다.

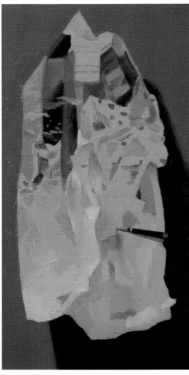

5 묘사를 더하면 더할수록 원석다운 울퉁불퉁한 질감이 나타난다.

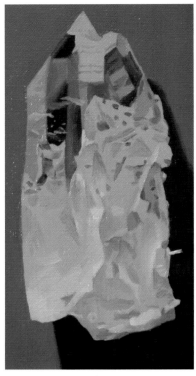

6 모서리 부분에 작은 밝은 면을 추가한다.

밝은 회색으로 그린다.

7 배경에 나타난 수정이 반사한 빛을 넣는다.

완성 포인트

가장 가는 둥근붓으로 점을 찍듯이 흰색을 올려 반짝임을 표현한다.

8 수정의 반짝임은 하이라이트 로 표현한다.

사용한 뒤의 팔레트

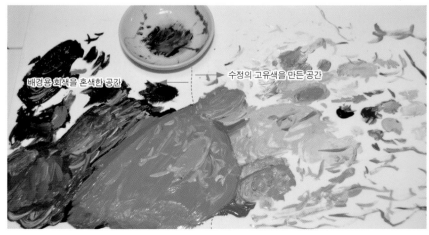

배경용 회색을 혼색한 공간

수정의 고유색을 만든 공간

색감이 있는 회색은 우선 배경용 색(어두운 회색)을 먼저 만들고, 고유색 3색을 조금씩 섞는 식으로 수정에 나타난 색을 만들었다.

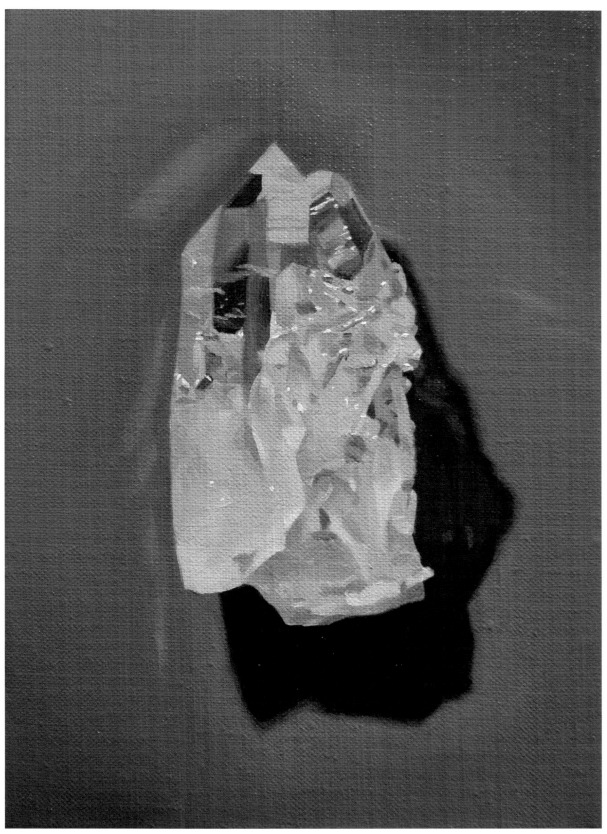

9 완성. 세밀한 묘사는 많지 많아도 하이라이트의 위치를
잘 잡으면 질감이 생긴다.

『수정』클레센 중목 캔버스 SM (제작 시간 : 3시간 10분)

유리컵(흰색 배경)

컵 입구의 타원을 정확하게 그리면 좋은 인상을 주는 작품이 됩니다. 그런 만큼 밑그림 단계에서 미리 잘 확인합시다. 음영색 3색으로 「혼색한 검은색」을 만들어 「배경에서 가장 어두운 색」을 처음부터 준비합니다. 이 어두운 색에 흰색을 더해가며 그립니다.

컵 사진. 상자 안에 세팅하면 빛의 위치와 방향을 자유롭게 바꿀 수 있다.

밑그림~밑칠

1 밑그림 시점에서 타원을 정성들여 그린다.

*밑그림 과정은 지금까지와 같다.

면을 구분해서 칠한다

2 미리 만들어둔 어두운 색에 흰색을 많이 더해서 입구 부분을 칠한다. 형태가 무너지지 않도록 가는 붓으로 그린다.

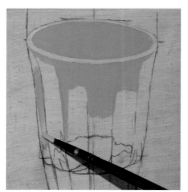

3 그리자유처럼 회색으로 명암을 나눠서 칠한다. 배경이 비치는 부분의 면을 그린다.

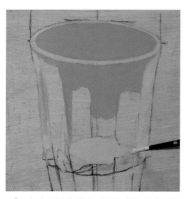

4 수면 부분에 밝은 회색을 칠한다. 주위의 면과 비교하면서 명암을 관찰한다.

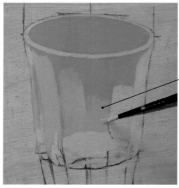

입구 쪽의 회색보다 밝고 수면보다는 약간 어둡다.

5 컵의 굴곡 부분을 따라 형태에 왜곡이 나타나므로, 해당 부분에 명암의 차이가 생긴다.

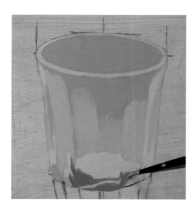

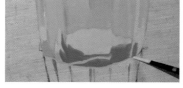

6 수면과 컵이 맞닿은 부분은 약간 어두운 회색으로 칠한다. 컵 옆면의 형태는 밝은 회색으로 그린다.

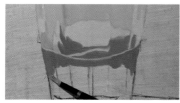

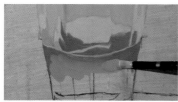

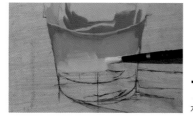

밝은 회색을 먼저 칠한다

7 물 부분은 약간 어두운 회색을 올리고, 조금씩 밝은 회색을 칠해서 흐려지게 다듬는다.

물 부분은 명암 대비가 강하게 나타나는(밝은 부분과 어두운 부분의 차이가 큰) 경우가 많다.

8 투명하게 비치는 컵 바닥과 두꺼운 밑면은 상당히 어두운 색이다. 바닥 부분에 밝은 회색을 먼저 칠한 다음 어두운 회색을 칠한다.

면을 구분해서 칠한다(배경)~흐리게 다듬는다

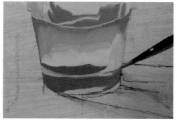

9 컵 바닥에 어두운 회색까지 다 칠한 상태. 이어서 배경을 칠한다.

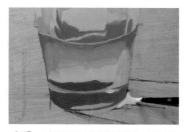

10 빛이 물을 투과해 받침대 위 음영의 가운데 부분이 밝아진다. 그 부분에 밝은 회색을 칠한다.

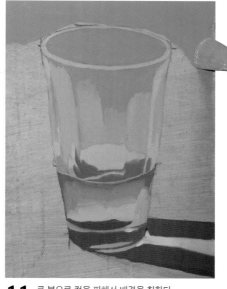

11 큰 붓으로 컵을 피해서 배경을 칠한다.

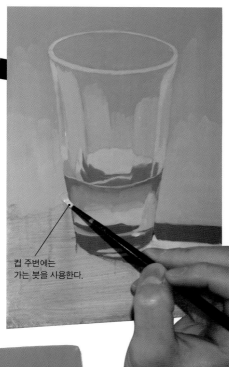

컵 주변에는 가는 붓을 사용한다.

12 강한 빛이 화면의 아래쪽을 비추니 밝게 만든다.

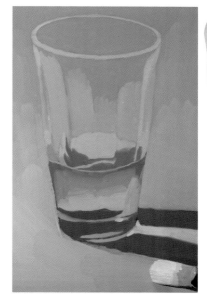

13 받침대 위를 밝은 회색으로 칠한다.

14 컵의 윤곽 부분을 피해서 물감을 묻히지 않은 붓으로 흐릿하게 다듬는다.

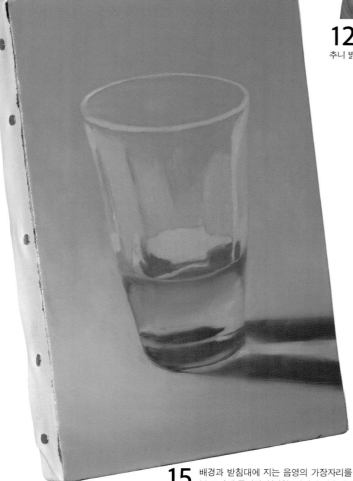

15 배경과 받침대에 지는 음영의 가장자리를 흐리게 다듬고 세부 묘사에 들어간다(밑칠~전체에 색을 올리는 데 걸린 시간 : 약 50분).

103

 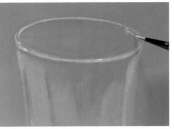

1 약간 푸르스름하므로 가는 파란색 라인을 부분적으로 넣는다. 하이라이트와 컵 안쪽의 반사되는 부분을 그려 넣는다.

2 컵 옆면 각진 부분에 아주 약간 불그스름한 회색을 칠해 형태가 어떤 식인지 나타낸다.

3 컵 가장자리, 뒤쪽으로 돌아들어가는 부분에는 반사된 주위의 사물이 보인다. 이번에는 흰색 상자 안에 세팅했기 때문에 가장자리가 하얗다. 밝은 회색으로 묘사한다.

4 수면 부근은 정보량이 가장 많다. 고유색 3색을 사용해 파랗고 노란 색감을 넣는다. 면 채색 단계에서 대강 색으로 구분했으니 그것을 참고해 하이라이트를 넣는다.

5 가장자리의 밝기를 조절한다. 눈에 보이는 색감을 적극적으로 그려 넣는다.

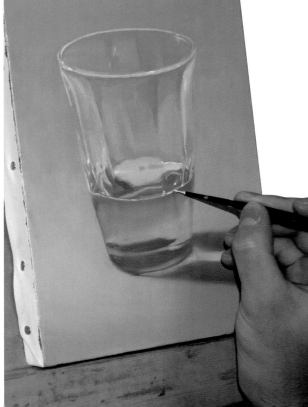

6 하이라이트를 점이나 선으로 그린다.

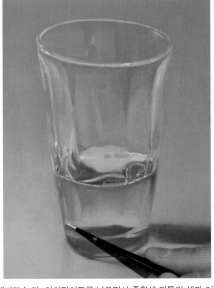

컵 속의 미묘한 명암 차이를 잘 구분
해서 표현하면 진짜 유리 같은 느낌
이 생긴다. 거기에 하이라이트를 넣
으면 흰색이 더 반짝이는 것처럼 보
인다.

7 반짝이는 수면은 그만큼 명암 대비가 높다. 하이라이트를 넣으면서 주황색 계통의 색과 어두운 색 등을 넣
는다. 어두운 색이 들어가면 질감이 나타나고 하이라이트 부분도 도드라진다.

8 컵 바닥의 하이라이트 근처에도 어두운
색을 넣는다.

9 받침대와 맞닿은 어두운 밑바닥 주위는
밝게 반짝이는 것처럼 보인다.

10 투명한 사물은 음영 속에도 빛
이 있다. 받침대 위의 밝은 부
분에 푸른 색감을 더한 다음 밝은 회색
선을 그어준다.

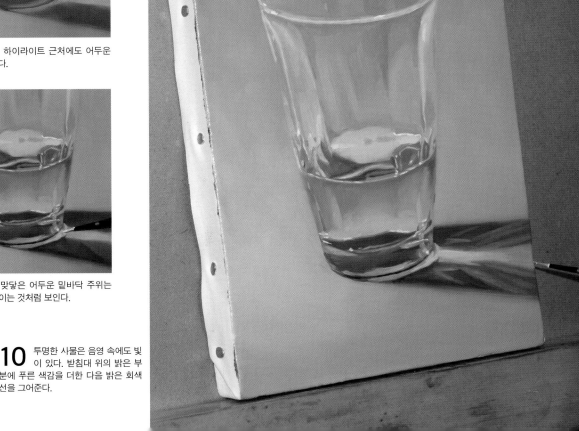

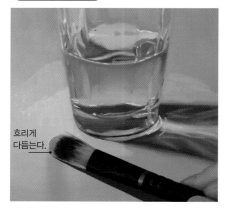

흐리게
다듬는다.

11 받침대에 반사된 빛을 밝은 색으로 넣는다.

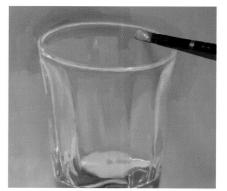

12 불그스름한 회색으로 투명하게 비치는 부분의
면에 깊이를 더한다.

13 배경의 명암, 색감의 밸런스 등을 조절하고 완성
한다.

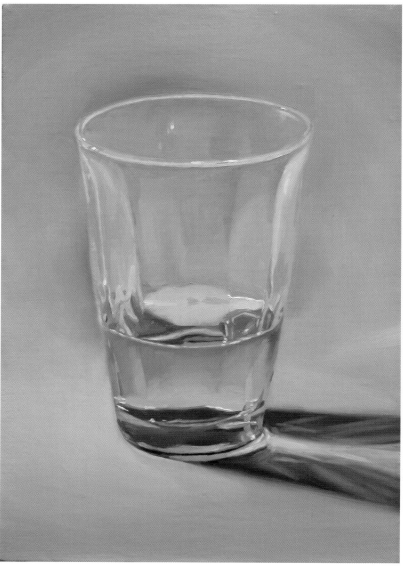

14 완성.

『유리컵』 극세목 캔버스 SM (제작 시간 : 3시간 50분)

사용한 뒤의 팔레트

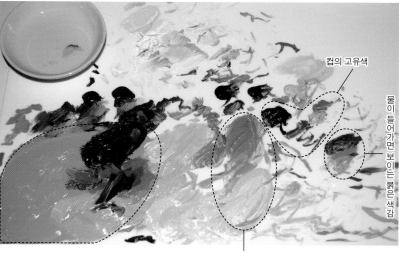

컵의 고유색

물이 들어가면 보이는 붉은 색감

배경과 컵용 회색

물이 들어가면 보이는 푸른 색감

검은 배경 안에 놓인 유리컵도 순서는 같다

1 밑칠 단계. 작품에 청자색 (남보라)을 많이 사용하므로, 갈색으로 밑칠을 하면 색감이 단조로워지는 것을 막을 수 있다.

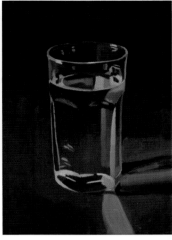

2 면을 구분해서 칠한다. 배경의 어두운 회색을 만들어, 흰색을 더하면서 그린다.

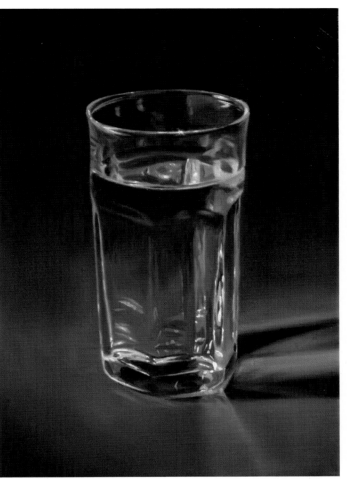

4 세부 묘사를 더해서 완성. 배경이 어두우면 하이라이트가 도드라지므로, 밝은 배경보다 그리기 쉽다.

『유리컵』
극세목 캔버스 SM
(제작 시간 : 4시간)

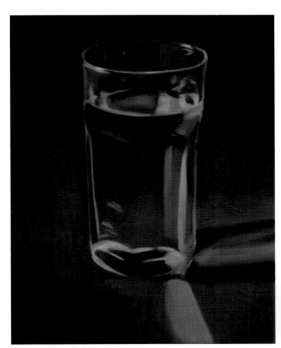

3 컵과 배경을 흐릿하게 다듬는다. 컵의 입구만은 너무 흐려지지 않게 한다. 어둡더라도 색감을 잘 확인해서 고유색 3색을 섞는다.

참고 작품 : 배경 안쪽의 어둠으로 투명함을 더 강조한 작품. 받침대의 밝기를 효과적으로 사용해 커다란 기포가 들어가 있는 특이한 유리컵 바닥과 음영이 돋보이게 제작했다.

『유리컵』 목제
패널에 백악지
SM 2018년

다양한 질감 표현

『표고버섯』 목제 패널에 백악지 SM 2018년

강한 하이라이트가 없어서(밝지 않은) 배경을 푸르스름한 흰 여백으로 처리해 표고버섯의 고유색을 강조했다. 버섯갓의 퍽퍽한 질감은 중요한 요소이니 짧은 선과 점을 찍어 완성한다.

『포도』 목제 패널에 백악지 SM 2018년

흰 가루로 덮인 표면 질감(블룸이라는 천연 당분)은 프룬(서양 자두) 그리는 법(124페이지)과 같다. 허연 부분과 과실의 깊은 자주색은 가장 먼저 칠해 둔다. 포도알 틈 사이로 보이는 배경을 그리면 열매가 얼마만큼 맺혔는지(밀도감)를 표현할 수 있다.

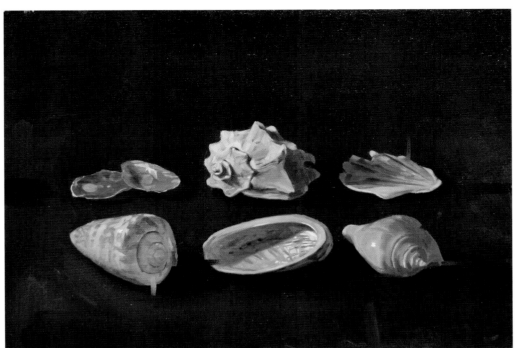

『조개껍질』
목제 패널에 백악지
SM 2018년

서로 다른 종류의 조개를 한데 나열해 보면 조개라는 하나의 모티브도 여러 가지로 구분해서 그릴 수 있게 된다. 광택이 있는 진주층은 흰색 물감에 고유색 3색을 섞어 다양한 색감의 하이라이트를 더했다.

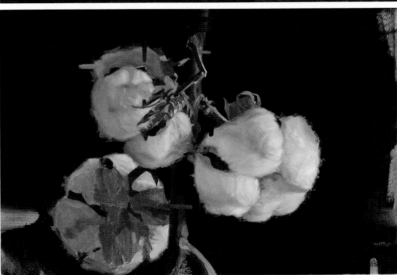

『목화』 목제 패널에 백악지 SM 2018년

목화의 솜 부분은 부드러운 질감을 표현하려면 음영이 너무 진해지지 않도록 주의해야 한다. 윤곽 주변을 흐릿하게 다듬어 부드러움을 표현한다. 마무리로 군데군데 삐져나온 작은 섬유를 그리면 목화처럼 보인다.

『물감』 견목(絹目) 캔버스 SM 2019년

제작 시간은 5시간 20분. 문자가 원기둥 모양의 튜브 위에 인쇄되어 있다는 것을 생각하면서 밑그림 단계에서부터 꼼꼼하게 그린다. 문자를 칠한 뒤에 주위의 색을 만들어 문자 주위를 칠한다. 다른 부분은 밝은 면과 어두운 면을 나눠서 칠한다. 반사광과 음영의 색감에 주의하면 도색이 들어간 튜브의 질감을 표현할 수 있다.

실제 크기

크기가 작은 것을 그릴 때는…

곤충처럼 작은 것을 그릴 때는 세팅한 판자 부분에 눈금을 그린 종이를 깔아두면 확대해서 밑그림을 그리기 쉽습니다.

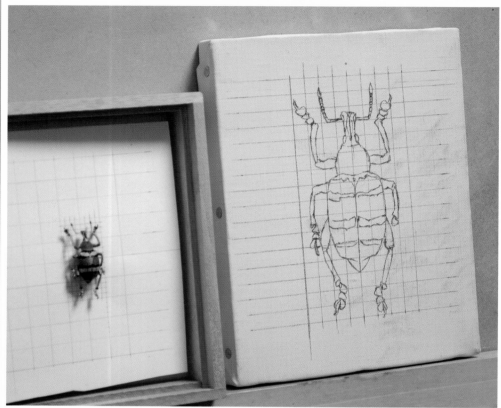

캔버스에도 눈금을 긋고, 각 부분에 표시를 하면서 밑그림을 그린다.

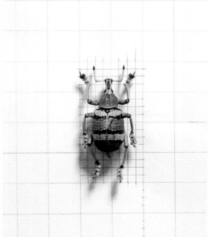

무척 작은 것은 형태를 파악하기 어려우니 가는 눈금을 그으면 편하다. 아름다운 색채로 반짝이는 곤충을 모티브로 제작.

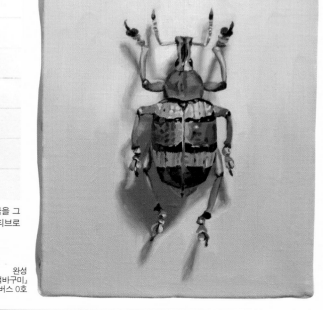

완성
『보석바구미』
클레센 세목 캔버스 0호

110

제 4장 1.5일 만에 그리기에 도전해보자 (3호, 4호 사이즈)

제4장에서는 약간 큰 캔버스에 여러 개의 사물을 배치한 작품을 그립니다. 하루 만에도 가능하지만, 대상을 관찰하는 데 시간을 들여 그리는 것도 즐거운 체험입니다. 예를 들어 F4호(33.3×24.2cm)는 SM(22.7×15.8cm) 두 장 크기 정도 되는 면적인데, 과일, 꽃, 컵처럼 질감이 다른 것들을 한 무대에 배치해보기에 적당한 크기입니다.

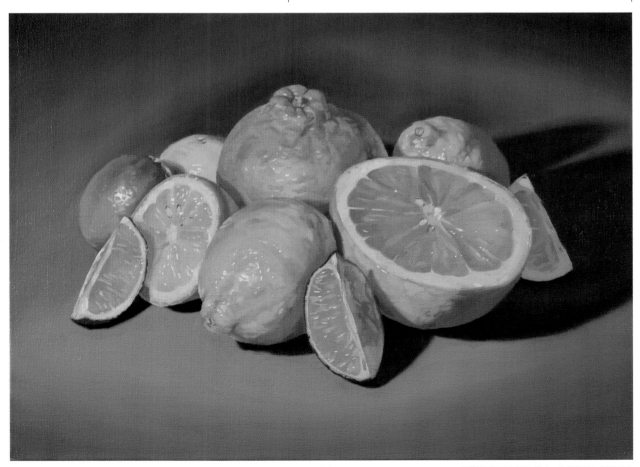

이 책에서 많이 그림 감귤류를 한 화면에 동시에 조합해 보았다. 레몬, 라임, 일향하, 그레이프프루트(루비레드), 한라봉을 중앙에 밀집시켜 서로 겹쳐져 있는 모습을 그렸다.

『감귤류의 정물』중목 캔버스에 회색 젯소 밑칠 F4호
(제작 시간 : 7시간 20분)

레몬, 컵, 거베라를 그려보자

빛을 받는 레몬의 음영(그림자)은 컵까지 이어져있다. 컵의 옆면에는 레몬이 비치므로 약간 떨어져도 둘 사이의 위치 관계를 알 수 있다.

27페이지의 레몬과 마찬가지로 상자 안에 배치합니다. 3가지 사물이 「조화를 이룬 관계」를 그리는 것이 목적입니다. 위치와 크기, 형태와 색감 등이 서로에게 영향을 미칩니다.

① 세팅~밑그림

F4호 캔버스

상자 밑에 작은 상자를 넣어 높이를 조절.

1 그리기 적당한 높이가 되도록 상자의 높이를 조절해 보았다. 그릴 대상을 배치하고 캔버스에 밑그림을 그린다.

2 붓대로 전체의 높이와 폭을 측정한다. 높이는 꽃 윗부분에서 컵 밑바닥까지.

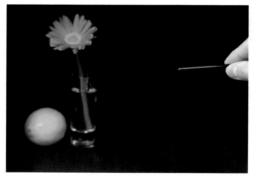

3 폭은 레몬의 왼쪽 가장자리에서 컵의 오른쪽 가장자리까지 측정한다.

어떻게 담을까?

세로로 길어서 캔버스에 들어가는 크기는 높이로 정한다.

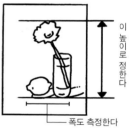

이 높이로 정한다

폭도 측정한다

꽃의 위치

컵 입구

4 상하 위치를 정했다면 사물의 위치를 잡는다. 이번에는 꽃 윗부분과 컵의 밑바닥 사이 중앙에 컵 입구가 있었다.

*오른쪽 페이지 사진B 참조.

5 다음은 가로 위치를 측정한다. 처음에 잡은 컵 입구의 위치에서 꽃 윗부분까지의 길이와 컵의 오른쪽 가장자리에서 꽃 왼쪽까지 길이가 같아서, 꽃 왼쪽의 위치를 정할 수 있었다.

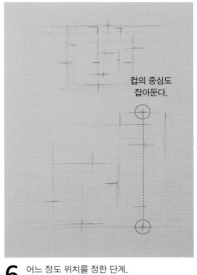

6 어느 정도 위치를 정한 단계.

컵의 중심도 잡아둔다.

7 직선은 자를 사용했다.

거의 같은 크기.

8 컵의 입구와 수면의 타원을 그린다. 중심을 표시하고 좌우 대칭으로 그리자! 타원은 같은 크기로 그리면 자연스럽다.

9 레몬의 형태도 정한다.

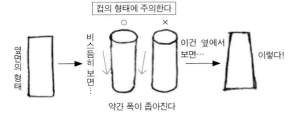

컵의 형태에 주의한다

옆면의 형태 → 비스듬히 보면… ○ × 이건 옆에서 보면… → 이렇다!

약간 폭이 좁아진다

*이번에는 컵의 입구가 살짝 보이는 정도이므로 예시 그림처럼 극단적인 원근(멀리 떨어지면 작게 보이는 투시도법을 활용한 그리는 법)은 없으니 주의한다.

꽃의 대략적인 형태(구조)

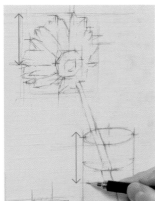

10 꽃잎의 형태를 생각하면서 그린다. 길이가 같은 부분과 비교해가면서 전체의 형태를 잡는다.

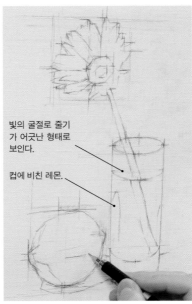

빛의 굴절로 줄기가 어긋난 형태로 보인다.

컵에 비친 레몬.

11 레몬의 음영 면, 컵에 비친 등 그림의 중요 포인트도 그려둔다.

12 밑그림에 정착액을 뿌린다.

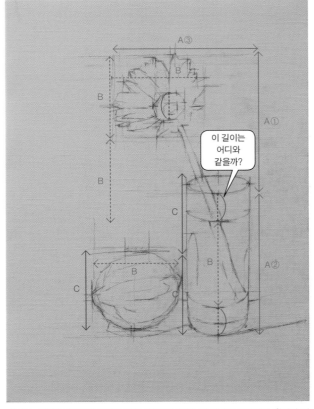

이 길이는 어디와 같을까?

13 붓대로 「어디와 어디가 거의 같은 길이인지」를 모티브 전체에서 찾아서 위치를 정한다.

*「대강 비슷한 길이」를 점점 세밀한 직선으로 찾아나가면 형태가 정확해진다.

113

② 밑칠을 한다…「혼색한 검은색」을 사용

지금까지의 방법과 마찬가지로 음영색 3색을 「혼색한 검은색」을 페인팅 오일에 개어서 밑칠을 합니다.

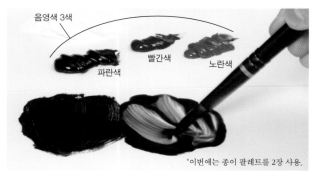

음영색 3색

파란색 빨간색 노란색

*이번에는 종이 팔레트를 2장 사용.

1 음영색 3색으로 밑칠용 검은색을 만든다. 「혼색한 검은색」에 페인팅 오일 스페셜을 섞어서 묽게 푼다.

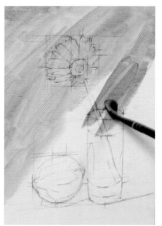

2 큰 16호 둥근 평붓으로 칠한다. 얼룩이 있어도 상관없다. 키친타월로 충분히 닦아낸다.

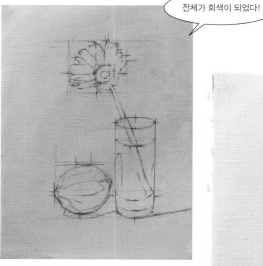

전체가 회색이 되었다!

*밑칠의 효과에 대해서는 30페이지 참조.

3 밑칠을 끝낸 단계.

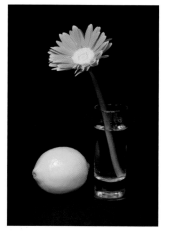

모티브를 잘 관찰해서 그린다.

③ 「크게 잡아」 면을 구분해서 칠한다.

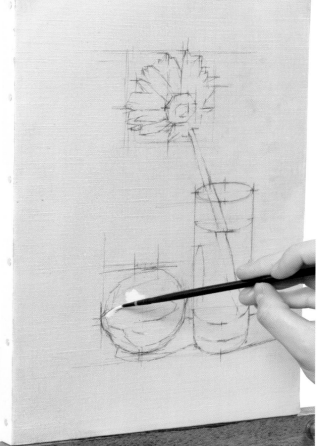

레몬

1 밝은 면부터 칠한다. 우선 둥근붓 0호로 하이라이트에 흰색을 올린다.

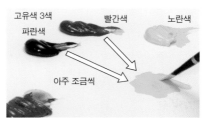

고유색 3색
파란색
빨간색
노란색

아주 조금씩

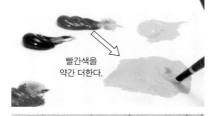

빨간색을
약간 더한다.

「혼색한 검은
색」을 약간 더
해, 조금 어두
운 레몬색을
만든다.

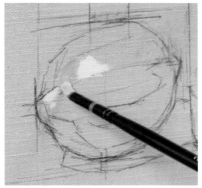

2 밝은 면의 색은 (고)노란색에 (고)파란색과 (고)빨간색을 섞는다. 둥근 평붓 2호를 사용한다.

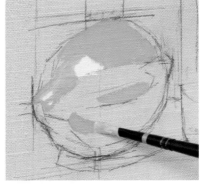

3 부분적으로 불그스름한 부분도 면으로 칠한다. 밝은 면의 색에 (고)빨간색을 더한 색을 사용한다.

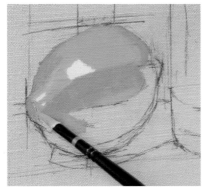

4 밝은 면과 인접한 약간 어둡게 보이는 면을 칠한다.

「혼색한 검은색」을 더한다.

약간 더한다.

5 레몬의 음영색을 만든다. 검은색을 더하고 나니 붉은 색감이 부족한 듯해서 (고)빨간색을 더해 색감을 조절했다.

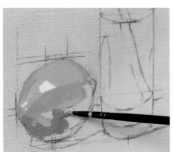

6 음영의 면을 칠한다.

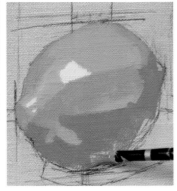

7 먼저 칠한 붉은 부분을 피해서 음영의 면을 칠한다.

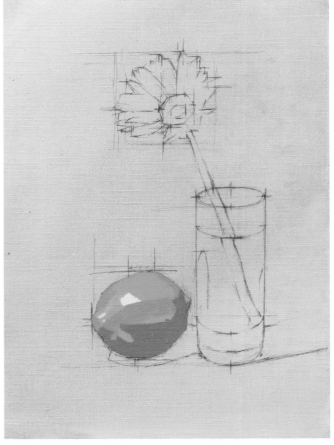

8 레몬 부분의 채색을 끝낸 단계.

*(고)는 고유색 3색 물감을 가리킨다. (고)빨간색은 퀴나크리돈 마젠타, (고) 노란색은 퍼머넌트 옐로 라이트, (고)파란색은 오리엔탈 블루.

꽃(거베라)

고유색 3색

빨간색에 약간의 흰색

살짝 더한다

거베라를 칠합니다. 꽃은 그냥 두면 꽃잎이 서서히 피어나게 되어 있는 탓에 형태가 변화하기 쉽습니다. 최대한 빠르게 그려두는 편이 좋습니다.

1 (고)빨간색 물감뿐이면 꽃보다 빨간색이 어두운데다 너무 선명하다. 흰색을 더해 밝기를 높이고 채도도 떨어뜨린다. 노란색이 약간 부족하니 (고)노란색을 조금 섞는다.

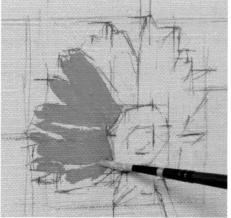

2 밝은 면부터 가는 둥근붓 0호로 그린다.

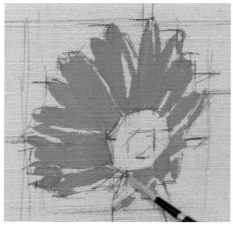

3 음영 부분, 꽃잎 끝의 오렌지색 부분을 피해서 칠한다.

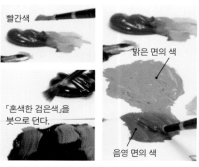

빨간색

「혼색한 검은색」을 붓으로 던다.

밝은 면의 색

음영 면의 색

4 음영 면의 색을 만든다. 밝은 면의 색에 검은색과 (고)빨간색을 더해 조절한다.

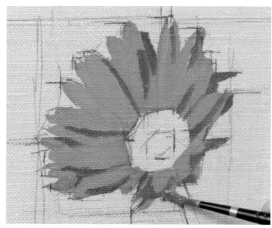

5 앞쪽을 향하고 있어서 상대적으로 짧아 보이는 꽃잎 아래쪽과 꽃잎 곳곳의 틈에 생기는 음영의 면을 (4에서 만든 색으로) 채우듯이 칠한다.

노란색에 빨간색을 더하고…

밝게 만들 때는 흰색을 더한다.

끝부분과 중심 부분의 색

6 끝부분의 오렌지색을 만든다.

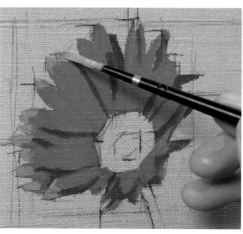

7 꽃잎 끝부분과 꽃의 중앙 부분은 같은 색이므로 양쪽 모두 칠한다.

노란색에 빨간색과 파란색을 더한다.

흰색을 조금 더해 조절한다.

8 중심 부분은 약간 다른 색감으로 칠한다. (고)노란색에 소량의 빨간색과 파란색을 더하고 거기에 흰색을 섞어 만든 색으로 그린다.

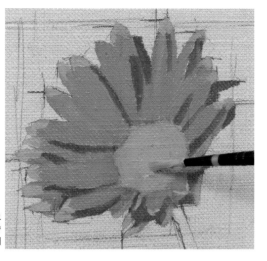

 줄기

우선 (고)노란색과 파란색으로 최대한 가까운 색인 황록(연두)색을 만들고, 빨간색을 더해 채도를 떨어뜨립니다.

1 밝은 면의 색을 만든다.

노란색에 파란색을 약간 섞고 나서 빨간색을 약간 더한다.

다시 노란색을 조금 더하고, 파란색을 더해 조절한다.

다시 빨간색을 섞는다.

3 음영 면의 색은 먼저 만든 밝은 면의 색에 검은색을 더해 색을 맞춘다.

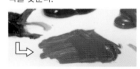

밝은 면의 색+검은색에 파란색을 더한다.

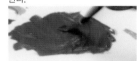

노란색과 빨간색도 더하고…

색감을 조절한다.

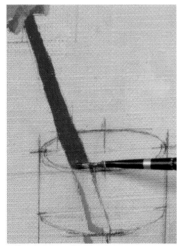

2 수중과 수면 위로 드러난 줄기의 밝은 면을 그린다.

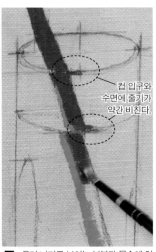

4 컵 밖의 줄기를 칠한다.

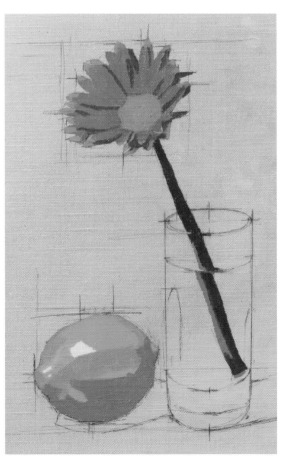

컵 입구와 수면에 줄기가 약간 비친다.

5 유리 너머로 보이는 부분과 물속에 있는 부분도 음영 면의 색으로 그린다.

6 거베라의 꽃과 줄기를 면으로 칠한 단계.

투명한 컵은 배경용의 가장 어두운 색을 먼저 만들고, 조금씩 흰색을 더해 4단계로 구분한 색(비교적 어두운 회색)으로 구분해서 그립니다.

1 「혼색한 검은색」에 (고)빨간색과 흰색을 더해 가장 어두운 회색④을 만든다. 4단계의 회색을 모두 미리 만들어 둔다.

*미세한 색감이 있는 회색을 사용하는데, 그리자유(제2장 43페이지 참조)의 과정과 거의 같다.

컵의 색은 배경보다 밝다.

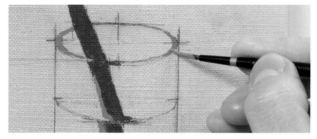

2 컵 입구를 2/0호 둥근붓으로 그린다. ①밝은 회색을 사용한다.

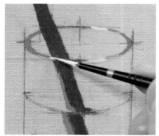

3 하이라이트를 꼼꼼하게 넣는다.

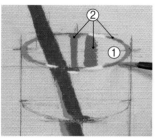

4 입구의 일부를 ②로 칠하고, ①밝은 회색으로 연결한다.

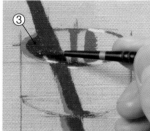

5 회색③으로 타원의 왼쪽 가장자리를 채워주듯 칠한다.

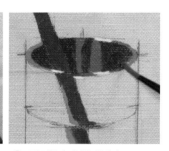

6 컵 입구의 채색을 끝냈다.

7 컵 내부와 밝은 수면을 칠한다. 밑그림이 정확하므로 너무 벗어나지 않게 한다.

8 투명하게 비치는 부분에는 회색③을 칠한다. 컵의 좌우 가장자리 면에는 ②를 칠한다.

레몬이 비치는 부분

9 줄기를 피해서 물속을 칠한다. 레몬이 비치는 부분은 칠하지 않고 남겨둔다.

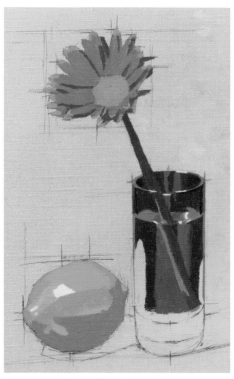

② ① 흰색
③

흰색
④
③
②

◀붓에 묻은 물감이
섞여서 명암이 달라
지지 않도록 구분해
서 사용한다.

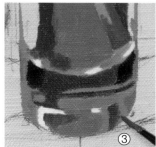

③

11 컵 밑바닥은 작은 세밀한 밑그림
이 없어서 관찰하면서 칠한다.

10 물속 채색을 끝낸 단계. 다음은 밑바닥 부분을 칠한다.

컵에 비친 레몬

②회색에 (고)
노란색과 빨간
색을 섞는다.

밝은 면의 색에
회색을 더한다.

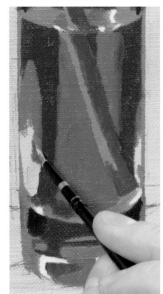

12 밝은 위쪽을 칠한다.

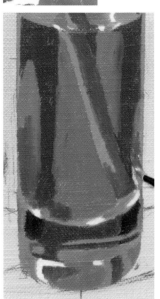

13 왼쪽에 비친 레몬 아래를 칠하고,
오른쪽 부분에도 색을 넣는다.

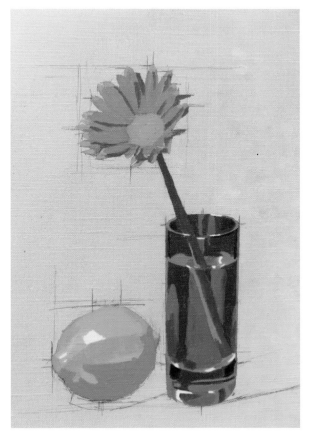

14 컵에 비친 레몬은 옆에 있는 레몬과 비교하면 채도가 그렇게 높지 않다
는 것을 알 수 있다.

음영과 배경

배경은 검은 종이를 붙여 만들었으므로 빛을 받는 받침대는 약간 밝은 색으로, 안쪽은 상당히 어두운 색으로 칠합니다. 배경이 어두운 탓에 레몬의 음영을 관찰하면 새까맣게 보입니다. 유리컵은 빛이 투과해 밝은 부분도 있으니 구분해서 칠합니다. 검은 배경 안에 놓인 유리컵 표현 과정(107페이지)도 참고하세요.

◀음영색 3색으로「혼색한 검은색」을 만든다.

1 받침대의 레몬 음영을 검은색으로 칠한다.

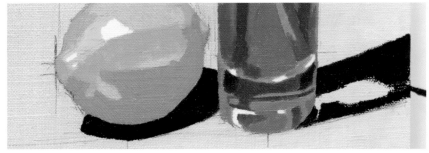

2 컵의 검게 보이는 음영 부분을 먼저 칠한다.

3 빛이 모여 밝게 보이는 부분을 회색으로 칠한다. 작은 부분도 그려둔다.

배경의 회색을 칠하기 쉽도록 페인팅 오일을 붓에 먹인다.

컵을 그릴 때 사용한 회색④와 잘 섞는다.

4 배경용 색은 컵을 그릴 때 만든 것. 면적이 넓으니 물감이 부족하다 싶으면 같은 색감이 되도록 많이 섞어둔다.

*배경을 칠하는 도중에 (물감이 부족해) 새로 회색을 만들어 양을 늘리게 되면 색감 차이가 생길 수 있는데, 아주 약간 달라지는 것만으로도 공간이 굉장히 어색하게 보일 수 있으니 주의하자. 물감의 특성상 음영색 3색으로 만든 「혼색한 검은색」은 약간 된 상태라 오일을 조금 더했다.

색을 만들 때 쓴 큰 붓의 물감을 세필로 덜어낸다.

이 아래는 밝기가 다르니 칠하지 않는다.

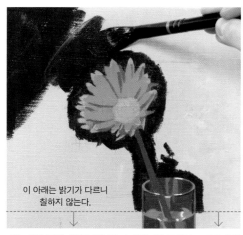

5 모티브 주변을 둥근붓 0호로 꼼꼼하게 칠한다. 가는 붓으로 작업하면 붓에 묻은 물감이 금세 없어진다. 큰 붓에 물감을 가득 묻혀놓고 거기서 물감을 덜어 쓰면 팔레트를 왕복할 필요가 없어서 편리하다.

6 윤곽 주변 세밀한 부분을 다 칠했다면 큰 붓으로 단숨에 칠한다.

조금씩 밝은 회색을 칠한다

소량의 흰색을 더해 한 단계 밝은 회색을 만든다.

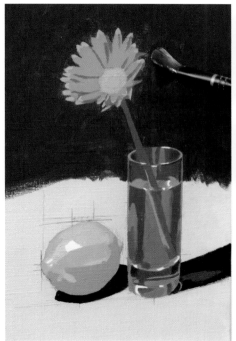

7 화면 위쪽에 어두운 부분을 칠한 단계.

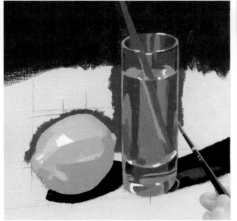

8 배경에서 약간 밝은 부분을 칠한다. 사물 주위에는 가는 붓을 사용한다.

9 넓은 부분에는 큰 붓을 사용한다.

10 앞쪽의 약간 어두운 받침대 부분도 칠한다.

11 한 단계 더 밝은 회색을 만들어 사물과 가까운 곳을 칠한다.

12 컵 밑바닥의 미세한 음영도 그린다.

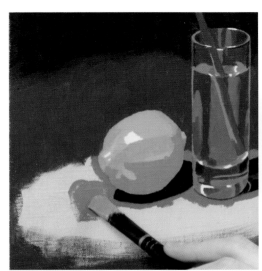

13 큰 붓으로 빛을 받는 받침대를 칠한다.

14 물감을 묻히지 않은 붓으로 배경을 흐리게 다듬는다. 윤곽 부분은 다듬지 않도록 주의!

여기에서 1일을 끝내도 좋다

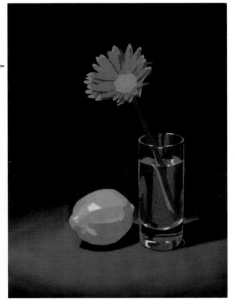

15 화면 전체를 면으로 나눠서 칠한 단계 (밑칠~전체에 색을 올리는 데 걸린 시간 : 약 120분).

4 세부 묘사

1 레몬 그리는 법은 36페이지와 같다. 울퉁불퉁한 표면과 면의 경계 부분에 나타난 특징을 찾아 그린다.

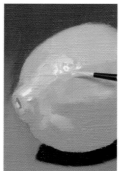

2 하이라이트와 가장자리의 음영 면을 그려서 레몬 형태를 완성해나간다.

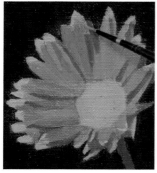

3 꽃에 밝은 색감이 부족하니 색을 섞으면서 묘사한다.

4 어두운 빨간색으로 음영 부분을 그려 넣는다.

5 암술과 수술도 꽃 분위기를 내는 데 중요한 부분. 세부는 거베라의 질감이 나타나는 정도로 그린다.

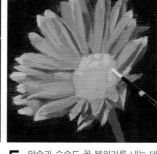

물방울을 그린다

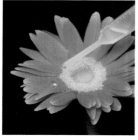

꽃잎 위에 스포이트로 물방울을 떨어뜨려 포인트를 준다.

6 어두운 빨간색으로 물방울의 음영을 그린다.

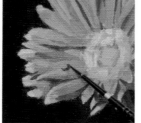

7 팔레트에 있는 밝은 오렌지색으로 둥그스름한 형태를 만든다.

8 하이라이트를 넣는다.

사용한 뒤의 팔레트

레몬과 꽃을 그리면서 쓴 혼색 공간

컵과 배경을 그리면서 쓴 혼색 공간

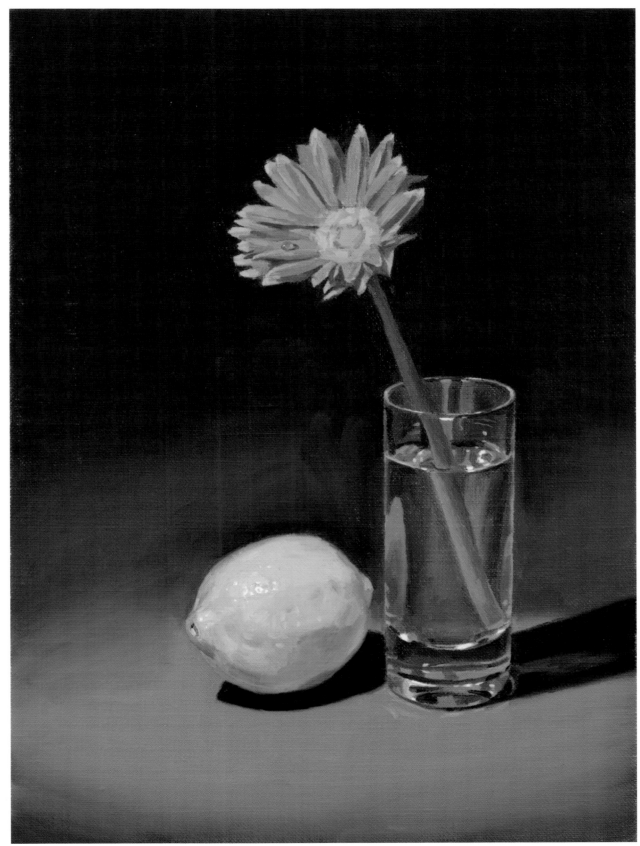

9 완성. 컵 부분에도 묘사를 더해 형태를 완성한다.

『레몬과 거베라』 중목 캔버스 F4호 (제작 시간 : 5시간 10분)

프룬, 컵, 꽃도라지

과일과 꽃 종류를 바꿔 P4호 캔버스로 정물화를 그려 보겠습니다. 1일째 오후부터 그려서 2일에 걸쳐 완성한 작품입니다. 모티브는 계절별로 자유롭게 선택해서 그려보세요.

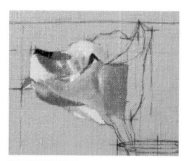

사진. 레몬과 거베라의 배치(112페이지)와 거의 같다. 받침대에 나뭇결이 있는 판자를 사용했다 (51페이지의 그리자유와 고유색으로 그린 작품에도 사용한 판자).

1 밑그림~밑칠을 한다

1 캔버스에 밑그림을 그리고 정착액을 뿌린 다음, 114페이지와 마찬가지로 「혼색한 검은색」으로 밑칠을 해두다.

[시간 단축하는 요령]

지금까지 그려왔듯이 각 부분을 그리면서 붓의 색을 바꾸는 작업을 줄인다. 꽃만 그리고, 다음은 컵 같은 식으로 진행하면 붓을 바꾸지 않고 그릴 수 있어서 시간을 단축할 수 있다.

2 면으로 구분해서 칠한다 (꽃(꽃도라지))

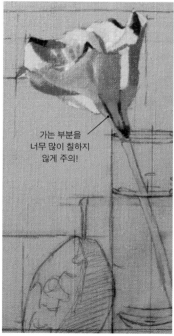

가는 부분을 너무 많이 칠하지 않게 주의!

2 꽃과 줄기의 밝은 면과 어두운 면의 색을 만들어 대강 구분해서 칠한다.

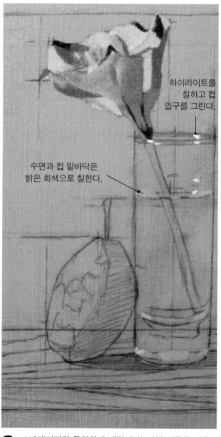

하이라이트를 칠하고 컵 입구를 그린다.

수면과 컵 밑바닥은 밝은 회색으로 칠한다.

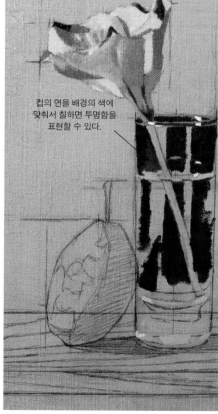

컵의 면을 배경의 색에 맞춰서 칠하면 투명함을 표현할 수 있다.

3 118페이지와 동일하게 배경에 쓸 가장 어두운 색을 먼저 만들고, 조금씩 흰색을 더해 비교적 어두운 4단계 정도의 회색으로 나눠서 칠한다.

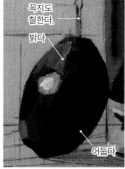

4 판자의 색이 컵에 반사된 부분을 칠하지 않고 남겨 둔다.

밝다

어둡다

꼭지도 칠한다.

밝다

어둡다

5 과일의 짙은 보라색 부분(위), 흰 가루로 덮인 부분(아래)은 각각 밝은 면과 어두운 면으로 나눠서 칠한다.

프룬(서양 자두)과 배경

나뭇결을 먼저 그린다.

컵 속도 면을 나눠 칠한다.

음영도 칠한다.

6 윗면과 옆면을 칠하고 판자의 두께도 표현한다.

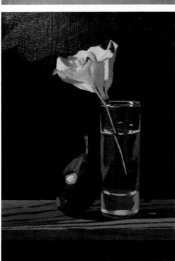

③ 세부를 묘사하고 완성한다

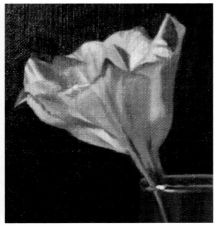

1 2일째. 세부의 특징을 그린다. 꽃잎의 주름 등을 묘사한다.

8 물감을 묻히지 않은 붓으로 살짝 흐려지게 다듬는다. 1일째 작업 종료(밑칠~전체에 색을 올리는 데 걸린 시간 : 약 110분).

프룬은 이 시점에서 이미 상당히 질감이 살아난 상태이므로, 약간 밀도를 높인다는 느낌으로 그린다.

7 컵을 칠할 때 만든 색으로 배경을 칠한다. 이번에는 배경에서 밝기 변화를 느끼지 못해서 한 색으로 전부 칠했다.

2 컵의 면은 배경의 색을 사용해서 조절한다.

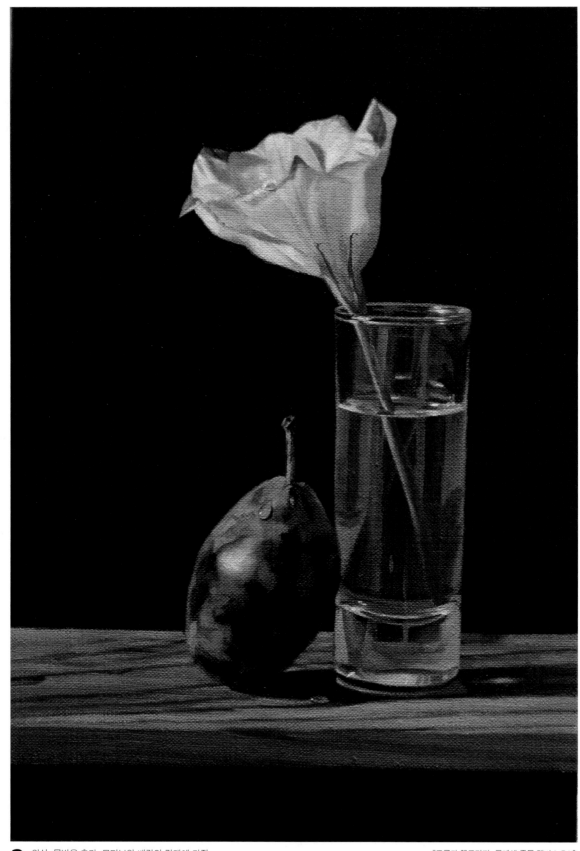

3 완성. 물방울 추가. 모티브와 배경의 경계에 가장
어두운 색을 칠하고 공간감을 만들면 완성이다.

『프룬과 꽃도라지』클레센 중목 캔버스 P4호
(제작 시간 : 6시간 20분)

제 5 장

사진을 보고 풍경을 그려보자

제5장은 지금까지의 관찰 대상과는 다르게 「사진」을 보고 제작합니다. 실외에서 스케치를 하면 날씨나 시간과 함께 달라지는 햇볕에 의해 밝은 면과 어두운 변의 색감이 시시각각 변합니다. 그리고 싶은 풍경을 원하는 시간에 직접 찍어두면, 집에서 차분하게 유화를 그릴 수 있습니다. 정물화에서는 입체적인 사물을 관찰하고 평면적인 그림으로 표현했지만, 풍경 사진은 이미 평면적인 이미지입니다. 캔버스에 밑그림을 그리는 것도, 사진을 참고해 색을 만드는 것도 비교적 간단합니다.

유명한 관광지뿐만 아니라 평범한 골목길이라 할지라도, 실외에 이젤을 세우고 유화를 그리는 것은 상당히 힘들다. 흐르는 물과 구름, 잠시도 가만히 있지 않는 동물이 있는 풍경 등… 풍경 사진을 직접 찍어서 실내에서 단시간에 그려보자.

폭포를 그린다…조렌의 폭포(浄蓮の滝)

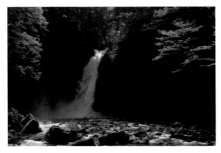

◀준비한 사진.

시즈오카현 이즈시 유가시마에 있는 폭포를 찍은 사진을 준비했습니다. 순서는 시간의 경과를 따라가면서 설명합니다. 밑그림에 들이는 시간을 줄이기 위해 풍경 사진과 캔버스에 같은 비율의 눈금을 긋고 시작합니다.

밑그림~밑칠

1 준비 : 사진과 캔버스에 그릴 눈금은 SM~4호 정도의 크기라면 8~10분할 정도가 좋다(30분).

2 밑그림 : 눈금을 기준으로 형태를 그린다. 선 문에 손이 더러워지지 않도록 오른손잡이라면 왼쪽 위에서 시작해 오른쪽 아래 방향으로 진행한다. 밑그림에 정착액을 뿌린다(50분).

3 밑칠 : 음영색 3색으로 「혼색한 검은색」을 만든다. 충분한 양의 페인팅 오일에 개어서 화면 전체를 큰 붓으로 칠한다(5분).

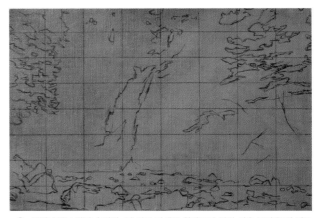

4 키친타월로 닦아낸 단계. 맨 처음 회색을 칠해두면 위에 색을 올렸을 때 밝은 부분을 그리기 쉽다. 작업을 진행하다보면 생길 수 있는, 덜 칠한 빈틈으로 캔버스의 색이 드러나 작품의 완성도가 떨어지는 사태를 방지하는 역할도 한다(5분).

면을 구분해서 칠한다

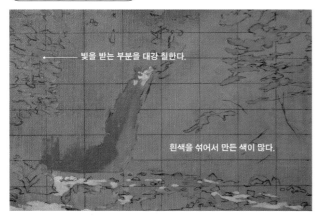

빛을 받는 부분을 대강 칠한다.

흰색을 섞어서 만든 색이 많다.

5 밝은 면을 칠한다(40분).

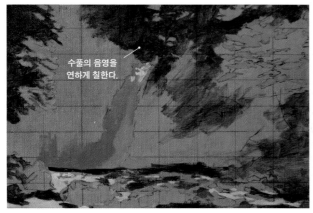

수풀의 음영을 연하게 칠한다.

6 중간 정도로 밝은 색을 만들어 밝은 부분을 피하면서 칠한다(20분).

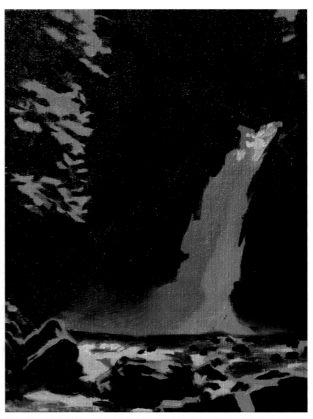

7 폭포 부분 확대. 어두운 부분(넓은 면적의 음영)을 칠한다. 뒤쪽 암반을 칠하면 폭포의 흐름과 앞쪽의 돌 부분이 도드라지니, 어두운 배경은 이후로는 거의 손대지 않아도 된다.

8 전체 그림. 음영 부분은 다소 덜 칠한 곳이 있어도 괜찮으니 밝은 면을 건드리지 않게 주의해서 칠한다. 이때 색에 흰색을 섞을 때는 아주 소량만 쓴다(50분).

흐리게 다듬고 세부를 묘사한다

연하게 칠한 나무 음영은 흐리게 다듬으면 눈에 띄지 않게 되고 화면 전체에 현장감이 생긴다.

앞쪽의 바위는 단단함이 느껴지 도록 너무 흐려지지 않게 한다.

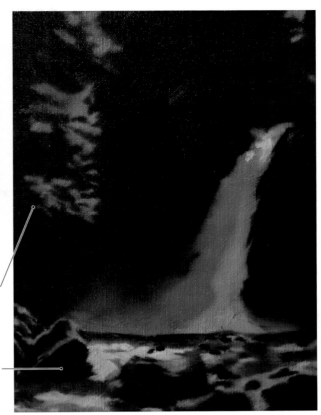

9 물감을 묻히지 않은 붓으로 화면을 쓰다듬어 인접한 색이 자연스럽게 섞이게 한다(10분).

▼나뭇잎, 나뭇잎 사이로 보이는 하늘, 살짝 빛을 받고 있 는 폭포 위쪽 바위, 이끼 낀 돌을 그려 넣는다.

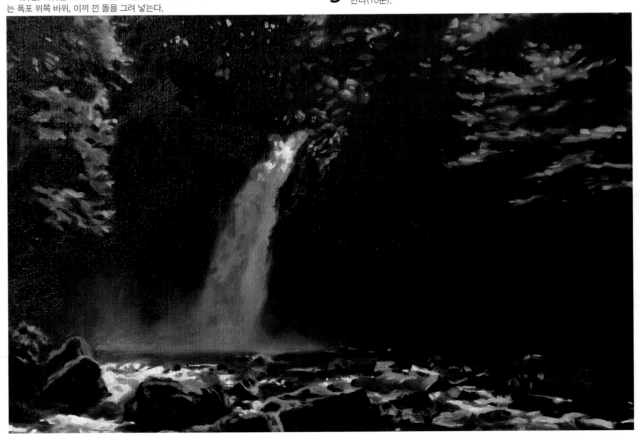

10 완성. 포인트 부분을 잘 묘사하면 완성도는 충분히 올라간다.

『폭포 풍경』 세목 캔버스 SM (제작 시간 : 6시간 30분)

산맥과 풀숲을 그린다…오제 국립공원

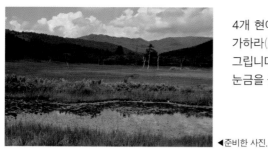

◀준비한 사진.

4개 현에 걸쳐 있는 광대한 습지 「오제가하라(尾瀬ヶ原)」를, 찍은 사진을 보고 그립니다. 캔버스와 사진에 같은 비율의 눈금을 긋고 밑그림을 그립니다.

밑그림~밑칠

면을 구분해서 칠하는 데 필요한 윤곽을 그린다.

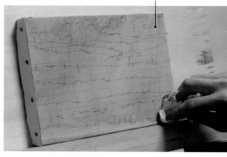

1 밑그림을 그리고 「혼색한 검은색」으로 밑칠을 한 뒤에 닦아낸 단계.

면을 구분해서 칠한다…원거리/중거리/근거리로 나누어 그린다

2 원거리 풍경에 해당하는 하늘부터 칠한다. (고)파란색이 진하면 어색한 하늘이 되니 주의한다.

3 (고)파란색이 너무 선명하면 흰색뿐 아니라 아주 적은 양의 (고)빨간색과 (고)노란색을 더한다.

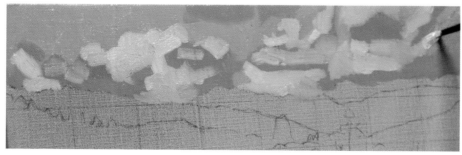

4 구름을 그릴 때는 마무리 단계에서 흰색으로 하이라이트를 넣을 것을 고려한다. 그러니 지금 단계에서는 구름의 밝은 면에도 음영색 3색을 조금씩 더해 한 단계 어둡게 한다.

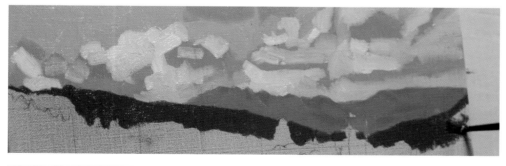

5 멀리 있는 산은 공기층의 영향으로 약간 푸르스름하다. 밝은 면과 음영 면의 색을 만들 때 (음영)파란색을 섞는다.

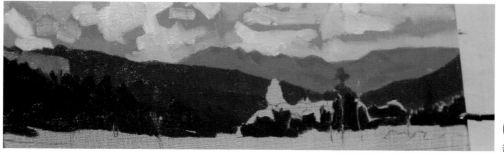

6 화면 저 멀리의 나무들은 잎을 그려 넣기가 쉽지 않으니 음영의 색으로 칠해둔다.

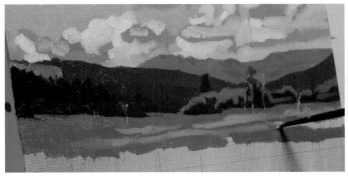

8 무작정 색을 채우면 위치를 알 수 없게 되므로 화면에 가까운 앞쪽의 나무도 그린다.

7 중거리 풍경에 해당하는 초원은 단조로워지지 않게 색에 변화를 더한다.

10 가장 앞쪽의 풀은 나중에 그릴 예정이니 지금 단계에서는 면으로만 칠한다.

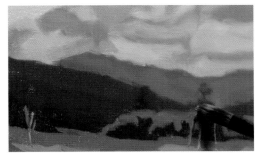

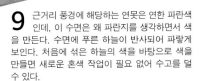

9 근거리 풍경에 해당하는 연못은 연한 파란색 인데, 이 수면은 왜 파란지를 생각하면서 색 을 만든다. 수면에 푸른 하늘이 반사되어 파랗게 보인다. 처음에 섞은 하늘의 색을 바탕으로 색을 만들면 새로운 혼색 작업이 필요 없어 수고를 덜 수 있다.

> **화면 전체를 흐리게 다듬는다.**

11 구름과 숲 등의 색과 색 사이 경계를 흐리게 다듬는다. 산의 윤곽 등 형태가 분명해야 하는 부분은 다듬지 말고 남겨둔다.

*(고)는 고유색 3색 물감을 가리 킨다. (고)빨간색은 퀴나크리돈 마젠타, (고)노란색은 퍼머넌트 옐로 라이트, (고)파란색은 오리 엔탈 블루.

12 물가의 수풀도 흐리게 다듬는다.

*(음)은 음영색 3색 물감을 가리 킨다. (음)빨간색은 크림슨 레이 크, (음)노란색은 인디언 옐로, (음)파란색은 울트라 마린. 「혼 색한 검은색」은 음영색 3색을 섞 어서 만든 것이다.

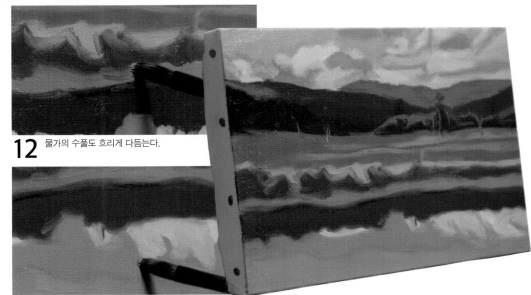

13 수면에 비친 구름도 흐리게 다듬는다.

14 화면 전체를 면으로 칠하고 흐리게 다듬은 단계(밑그림~전 체에 색을 올리는 데 걸린 시간 : 약 80분).

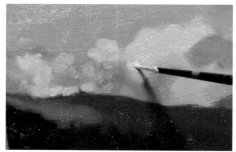

1 구름의 밝은 부분에 하이라이트를 넣는다.

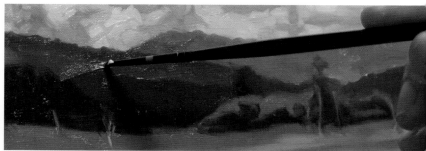

2 화면 안쪽(화면에서 먼 곳)에서 앞쪽(화면에서 가까운 곳) 순으로 완성한다. 안쪽 원거리 풍경을 채색할 때 앞쪽에 올 것의 형태를 정한다.

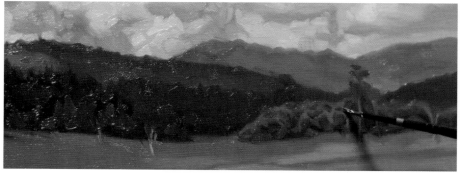

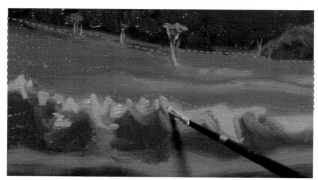

4 중거리 풍경에 있는 나무 형태를 가는 붓으로 그린다.

3 음영의 면을 칠해둔 숲에 밝은 면을 그린다. 밝은 면이라고 해도 전체의 인상과 비교하면 상당히 어두운 색이므로, 색을 만들 때 흰색을 너무 많이 섞지 않도록 한다. 또한 오른쪽 숲의 형태를 구체적으로 그린다.

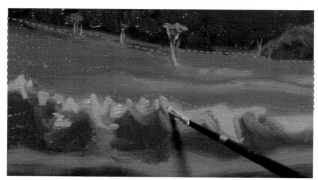

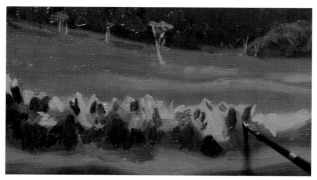

5 중경의 초원은 흐리게 다듬은 시점에 인상을 잡았으므로, 이 상태로 두어도 좋다. 앞쪽에 풀을 그려 거리 관계를 표현한다.

6 물가의 조금 긴 풀은 약간 큼직하게 면을 나눠 칠한다.

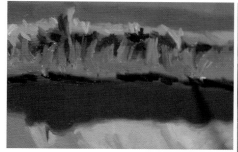

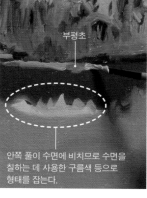

부평초

안쪽 풀이 수면에 비치므로 수면을 칠하는 데 사용한 구름색 등으로 형태를 잡는다.

7 물가의 음영 부분에 어두운 면을 올린 후 노란색 풀을 악 센트로 넣는다.

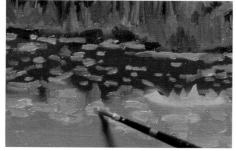

8 부평초는 밑에 칠한 물감과 섞이지 않도록 물감을 가득 떠서 위에 올리는 식으로 그린다.

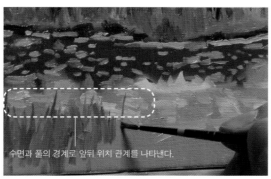

수면과 풀의 경계로 앞뒤 위치 관계를 나타낸다.

9 앞쪽의 풀은 일일이 그리면 시간이 오래 걸리니 큰 단위로 지그재그로 칠한다. 단, 수면과 풀의 경계만큼은 확실하게 관찰하고 그린다.

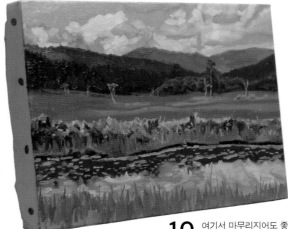

10 여기서 마무리지어도 좋지만, 부분적으로 색 수를 늘리고, 더 세밀한 묘사로 완성도를 높였다.

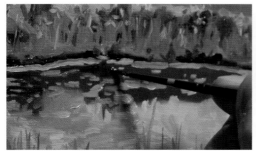

11 수면에 비친 물가의 어두운 부분을 좀 더 잘 표현해준다.

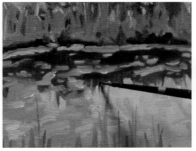

12 가는 붓을 사용해 수면에 비치는 풀의 형태를 다듬는다.

13 숲의 잎 부분에 한 단계 밝은 색을 덧칠한다.

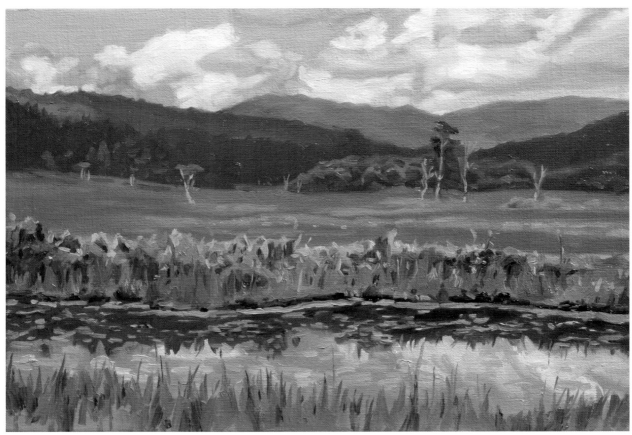

14 완성.

『오제가하라』 극세목 캔버스 SM (작업 시간 : 4시간 20분)

녹색의 변화를 구분해서 그려보자

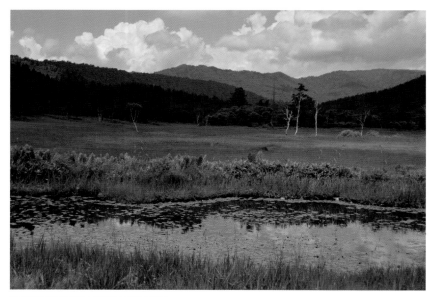

오제가하라의 풍경에는 다양한 녹색이 보인다.

자연 풍경 속에는 다양한 녹색이 있습니다. 고유색 3색 중에 파란색과 노란색을 섞으면 녹색이 됩니다. 파란색과 노란색 물감의 양만 조절해도 녹색의 폭이 넓어집니다. 더 풍부한 녹색을 만들려면 어떻게 하면 좋을까요? 고유색 빨간색을 더하면 채도가 낮아져 탁한 녹색이 됩니다. 흰색이나 「혼색한 검은색」을 더하면 채도가 낮아지고 명도(밝은 정도)도 달라집니다. 단순히 녹색을 칠하는 것이 아니라 파란색과 보라색 등을 섞어서 풍부한 색채를 사용해서 그리는 것이 요령입니다. 130페이지부터 그린 풍경의 혼색 과정과 면을 나누어 그린 부분을 다시 짚어보겠습니다.

*이 페이지에 나오는 혼색에는 고유색 3색, 흰색, (음영색 3색을 섞어 만든) 「혼색한 검은색」을 사용한다. 고유색 3색의 빨간색은 퀴나크리돈 마젠타, 노란색은 퍼머넌트 엘로 라이트, 파란색은 오리엔탈 블루.

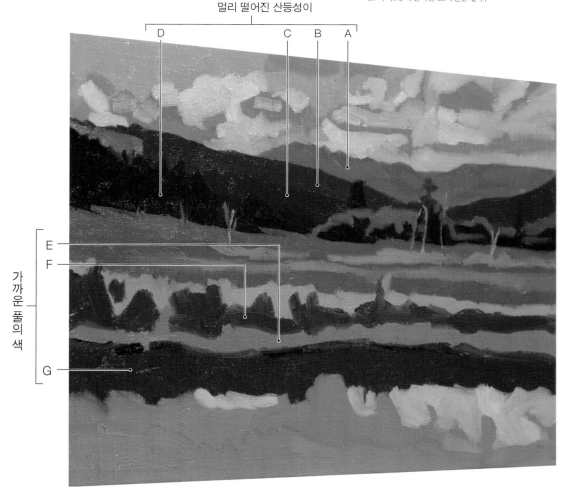

화면을 대강 면으로 나눠서 칠한 단계. 가까운 공원의 풍경을 그릴 때에도 이 방법을 응용할 수 있다.

겹겹의 산등성이를 면으로 구분해서 칠한다.

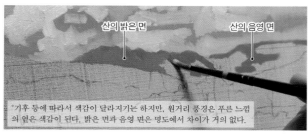

산의 밝은 면 산의 음영 면

"기후 등에 따라서 색감이 달라지기는 하지만, 원거리 풍경은 푸른 느낌의 옅은 색감이 된다. 밝은 면과 음영 면은 명도에서 차이가 거의 없다.

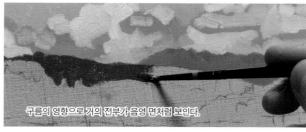

구름의 영향으로 거의 전부가 음영 면처럼 보인다.

A 음영 면은 파란색과 빨간색으로 푸르스름한 보라색을 만들고, 소량의 노란색으로 채도를 떨어뜨린다. 밝은 면은 노란색에 조금씩 파란색과 빨간색을 섞는다. 양쪽 모두 흰색으로 밝기를 조절한다.

B 노란색에 소량의 파란색을 섞는다. 채도를 조절하려면 소량의 빨간색도 더한다.

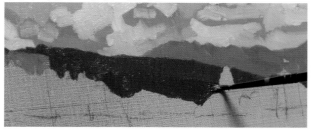

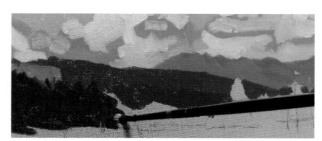

C B에서 만든 색보다 파란색을 조금 더 많이, 그리고 약간의 빨간색을 더한 색으로 칠한다.

D 앞쪽 부분은 적당히 진한 색이다. 파란색과 「혼색한 검은색」, 소량의 노란색을 더한다. 이대로는 색이 너무 어두우니 소량의 흰색을 더한다.

가까운 초원과 수면의 반사를 그린다

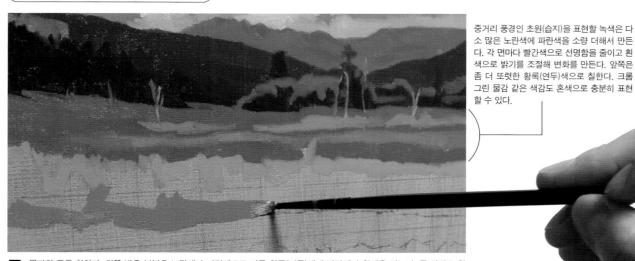

중거리 풍경인 초원(습지)을 표현할 녹색은 다소 많은 노란색에 파란색을 소량 더해서 만든다. 각 면마다 빨간색으로 선명함을 줄이고 흰색으로 밝기를 조절해 변화를 만든다. 앞쪽은 좀 더 또렷한 황록(연두)색으로 칠한다. 크롬 그린 물감 같은 색감도 혼색으로 충분히 표현할 수 있다.

E 물가의 풀을 칠한다. 위쪽 밝은 부분은 노란색과 파란색으로 만든 황록(연두)색에 빨간색과 흰색을 섞는다. 풀 하단은 황록(연두)색에 빨간색을 더해 채도를 낮춘 탁한 녹색으로 칠했다.

F 풀의 음영은 노란색과 파란색으로 황록(연두)색을 만들고 「혼색한 검은색」을 섞어서 만든다. 소량의 빨간색과 흰색으로 조절한다.

G 수면에 비친 풀의 색. **F**와 같은 색을 사용했다. 샙 그린이나 테르 베르트 물감 같은 색감도 혼색으로 만들 수 있다.

구름을 그린다

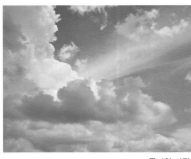

준비한 사진.

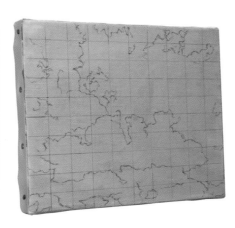

푹신푹신해 보이는 독특한 형태의 구름 사진을 그림으로 그립니다. 사진과 캔버스에 가로세로 10분할로 눈금을 긋고 제작에 들어갑니다.

밑그림~밑칠

1 밑그림을 그리고 「혼색한 검은색」으로 밑칠을 한 뒤에 닦아낸다.

면을 구분해서 칠한다.

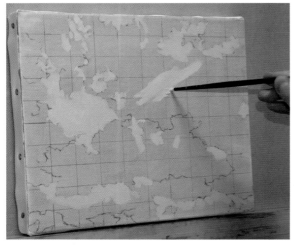

2 구름의 밝은 면에는 흰색에 고유색 3색을 약간 섞은 색을 사용한다.

3 얼핏 색의 종류가 부족해 보이지만, 구름의 밝은 면에는 다양한 색이 있다. 이 단계에서 색의 차이를 구분해 둔다. 보랏빛이 감도는 한 단계 어두운 색을 만들어서 칠한다.

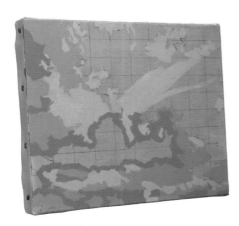

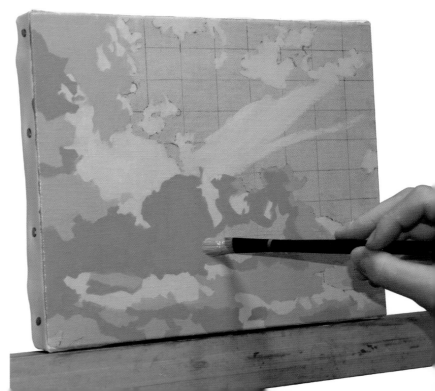

4 구름의 음영 면은 상당히 밝으니 너무 어두워지지 않게 색을 만든다. 가는 붓으로 경계를 둘러싸듯이 그리고, 큰 붓으로 내부를 칠한다. 색을 어느 정도 어둡게 해야 할지 잘 모르겠다 싶으면 혼색한 색을 붓으로 찍은 다음 사진 가까이 가져가서 확인하는 방법도 있다.

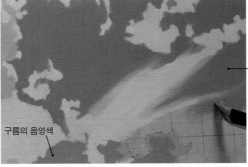

하늘의 파란색은 구름의 음영 색보다 약간 진한 정도이므로 너무 밝게 만들지 않도록 주의.

구름의 음영색

5 하늘의 파란색은 선명한 색이므로 (고)파란색을 충분히 섞는다. 파란색을 그대로 두면 하늘을 나타낼 수 있는 색이 되지 않으니 빨간색과 노란색으로 조절하고, 흰색을 섞어서 밝게 한다.

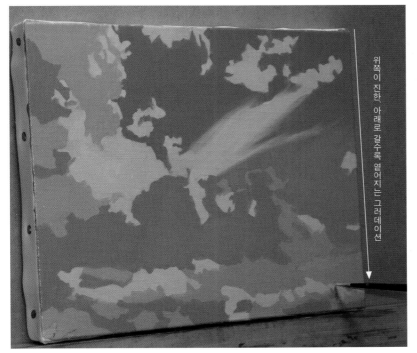

위쪽이 진한, 아래로 갈수록 옅어지는 그러데이션

6 파란색의 농도를 조절하면서 칠한다(밑칠~전체에 색을 올리는 데 걸린 시간 : 약 80분).

화면 전체를 흐리게 다듬는다

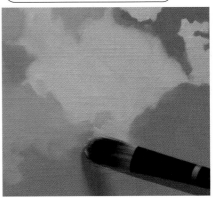

7 물감을 묻히지 않은 붓으로 전체를 흐릿하게 다듬는다. 구름은 부드러운 이미지가 있지만 윤곽을 보면 곳곳에 선명하고 확실한 부분이 많다. 밑그림에 맞춰서 꼼꼼하게 칠한 형태가 너무 많이 무너지지 않게 다듬는다.

8 마른 붓으로 그려놓은 듯한 새털구름 부분은 과감하게 흐리게 다듬는다.

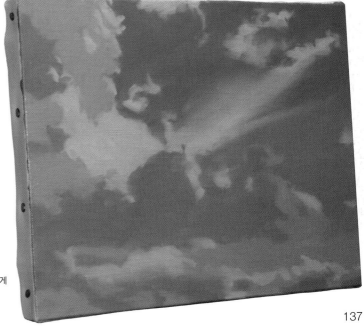

9 전체 색의 경계를 흐릿하게 다듬은 단계.

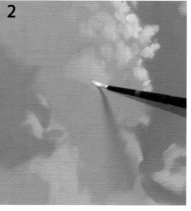

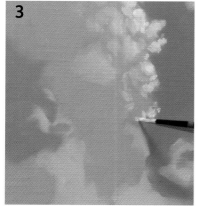

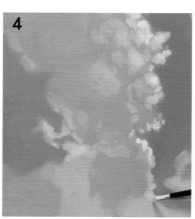

1 가는 붓에 흰색 물감을 묻혀서 구름의 밝은 부분에 세밀한 묘사를 한다. 상당히 밝은 곳은 흰색을 붓으로 가득 묻혀서 칠한다.

2 붓에 물감을 많이 찍지 않고 처음에 칠했던 색과 화면에서 섞듯이 칠하면, 구름의 미묘한 변화를 표현할 수 있다.

3 구름의 가장자리 부분이 빛을 받는 모습을 흰색으로 꼼꼼하게 그린다.

4 밝은 면을 그려서 볼륨감을 표현한다. 구분해서 칠한 단계에서 약간 어두운 색을 칠했기 때문에 흰색을 묻힌 붓으로 하이라이트를 표현할 수 있다.

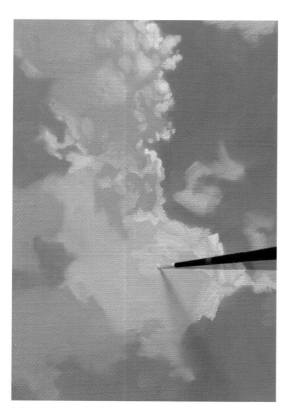

5 이 밝은 면도 화면에서 물감을 섞으면서 칠한다.

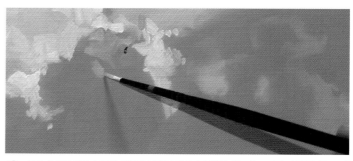

6 음영 속에도 밝은 부분과 어두운 부분이 있으니 사진을 참고해 그리면 더 구름다운 느낌을 표현할 수 있다.

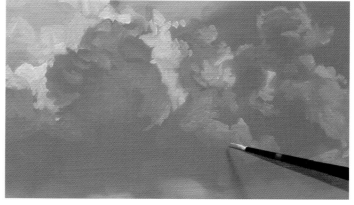

7 음영 면에 작은 변화를 그린다. 구름 형태를 따라서 붓으로 물감을 올리는 식으로 칠한다.

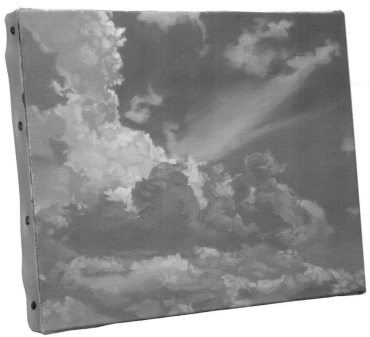

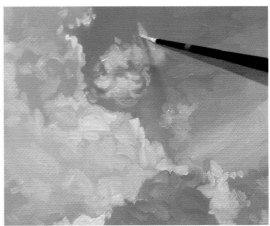

9 작은 구름은 면을 구분해서 칠할 때 만든 밝은 면용 색으로 묘사하면 자연스럽다.

8 지금부터 한 단계 어두운 구름의 음영을 그린다.

10 다소 벗어나더라도 하늘용으로 만든 파란색을 칠하면 수정할 수 있다.

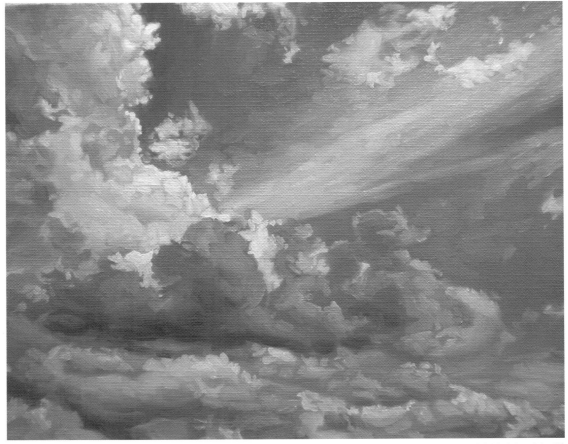

11 완성.

『하늘』중목 캔버스 F3호 (제작 시간 : 4시간 10분)

고드름을 그린다…미소츠치 고드름(三十槌の氷柱)

사이타마현 치치부시의 겨울을 수놓는 큰 고드름과 쌓인 눈을 그립니다. 준비한 풍경 사진은 색감이 밋밋하지만, 다양하게 혼색해서 그리면 그리자유(제2장 43페이지에서 소개)와는 다른 매력이 있습니다.

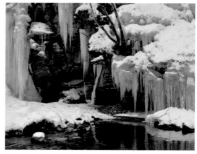

준비한 사진.

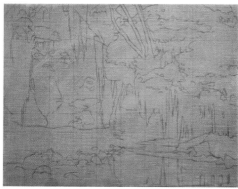

(밑그림~밑칠)

1 밑그림을 그리고 「혼색한 검은 색」으로 밑칠을 한다. 화면을 닦아낸 단계. 이 풍경은 정보량이 많아서 밑그림에 시간을 들였다.

면을 구분해서 칠한다

2 처음부터 완성까지 가는 붓으로 그린다. 고드름에 푸른 색감이 있어서 고유색 3색을 조금씩 섞고 흰색을 더해서 청록색 느낌의 회색을 만들어 음영 면을 칠한다. 음영 면을 칠한 색에 다시 흰색을 더해 고드름의 색을 칠한다.

3 매번 붓을 바꾸는 수고를 덜려면 색이 같은 부분을 한 번에 전부 칠하면 좋다.

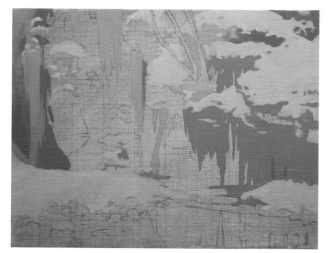

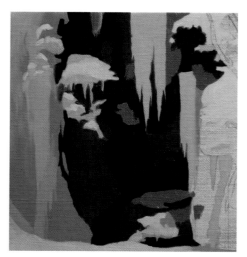

4 고드름의 색보다도 약간 밝은 색을 만들어, 쌓인 눈 부분을 칠한다.

5 안쪽의 바위를 큰 면으로 칠한다. 얼음과 눈의 흰색을 강조하기 위해 녹색과 검은색에 가까운 어두운 색을 만들어, 고드름의 윤곽 주변을 꼼꼼하게 그린다.

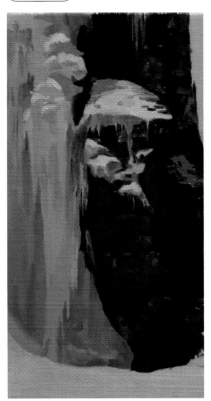

6 화면 전체의 면을 칠한 단계. 처음부터 무척 세밀하게 칠했다. 바위 표면과 수면은 어두운 색. 수면에 비친 모습도 그려둔다(밑칠~전체에 색을 올리는 데 걸린 시간 : 약 170분).

1 흐리게 다듬지 않고 세부를 묘사한다. 바위 표면은 질감이 드러날 정도로 세밀하고 그린다. 눈은 면으로 칠하는 단계에서 눈다운 느낌을 표현했으니 세부 묘사는 최소화한다.

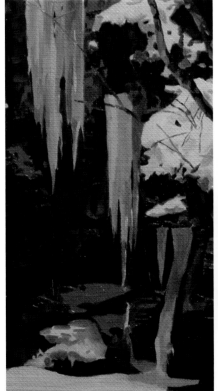

2 고드름은 안쪽 바위가 비치는 부분을 그리면 투명함이 생긴다. 가는 나무나 가지를 그리면 화면에 악센트가 되니 사진을 잘 관찰한다.

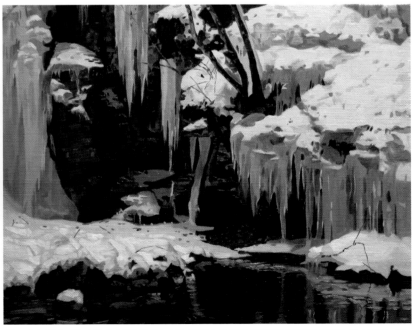

3 완성. 물에 비친 여러 가지 것들의 모습과 강바닥에 놓인 돌을 묘사하면 수면처럼 보인다. 이 수면에는 하늘이 비치지 않아서 파란색은 넣지 않았다. 밑그림과 면을 구분해서 칠하는 데 시간을 들이면 완성도가 올라가므로 1.5일 그리기를 해도 좋을 것이다.

『미소츠치 고드름』 중목 캔버스 F3호(제작 시간 : 8시간 40분)

고양이와 고양이가 있는 풍경을 그린다

고양이가 한 마리일 때

준비한 사진.

밑그림~밑칠

1 이번에는 고양이만 그린다.

고양이를 주역으로 한 작품은 정물과 마찬가지로 질감을 꼼꼼하게 묘사하는 방법으로 제작합니다.

면을 나눠서 칠한다

2 눈동자에서 빛이 닿는 부분과 음영 부분을 구분해서 칠한다. 오른쪽 눈만 빛을 받았다.

3 빛이 닿는 밝은 면부터 칠한다.

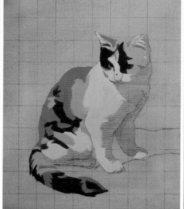

4 밑그림 단계에서 이미 털무늬의 경계를 나누어 그렸다. 그것을 참고해 색별로 나눠서 칠한다.

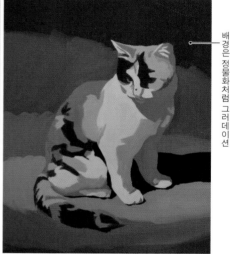

배경은 정물화처럼 그러데이션

5 고양이의 음영 면에 푸르스름한 색을 만들어 칠한다.

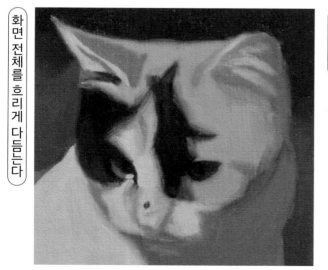

화면 전체를 흐리게 다듬는다

6 구분해서 칠한 털의 경계를 살짝 흐려지게 다듬는다. 배경도 큰 붓으로 흐리게 다듬는다.

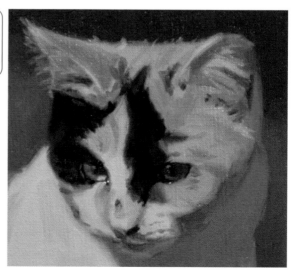

세부 묘사

7 윤곽 주변처럼 눈에 띄는 부분의 털을 그리기만 해도 부드러운 질감이 살아난다.

8 완성. 푸르스름한 음영의 색은 실외의 분위기를 연출
하므로 적극적으로 파란색을 더했다. 배경색은 고양
이의 색과 겹치지 않는 색감인 갈색을 선택했다.

『고양이』
세목 캔버스 F3호
(제작 시간 : 4시간 50분)

풍경 속에 고양이가 있을 때

화면에 작게 등장할 때에는 고양이를 너무 자세히
묘사하지 않도록 합니다.

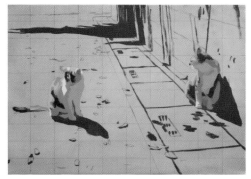

1 면을 나누어 털과 음영을 칠하는 과정은 마찬가지다.

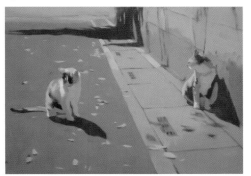

2 길과 벽 등의 배경을 꼼꼼하게 칠한다.

3 완성. 전날에 밑그림을
그리고 1.5일 그리기
로 제작. 고양이는 풍경의 일
부, 요소 중 하나이므로 면을
살짝 흐리게 다듬은 다음 면
에 세부 디테일만 넣어줘도
특징이 명확해진다. 배경은
낙엽과 콘크리트 벽의 구멍
등을 그려 넣으면 간략하게
묘사해도 질감이 산다.

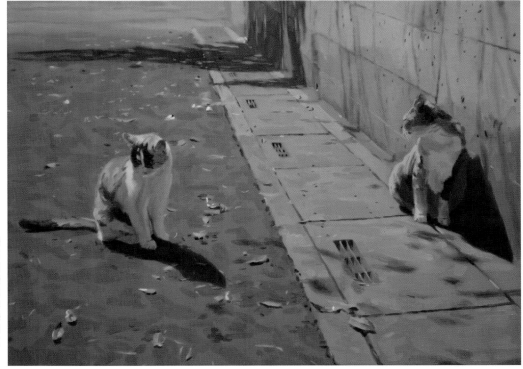

『고양이가 있는 풍경』 세목 캔버스 F4호 (제작 시간 : 7시간 30분)

143

● 저자 소개

오오타니 나오야(大谷 尚哉)
1990년 야마가타현 출생. 현재 사이타마현 거주
2014년 도쿄예술대학 미술학부 회화과 유화 전공 졸업
2015년 개인전 『글로소스티그마』 (Gallery NOAH)
2016년 「다이사이미츠(大細密)전 2016」 우수상 수상 (The Artcomplex Center of Tokyo)
2017년 「New Year Selection 2017」 (GALLERY ART POINT)
2017년 다이사이미츠(大細密)전 2016 수상자전 「Over the MINIATURE」 (The Artcomplex Center of Tokyo)
2017년 개인전 「오오타니 나오야전」 (GALLERY ART POINT.bis)
2018년 「제16회 NAU 21세기 미술 연립전」 추천 전시(국립신미술관)
2018년 개인전 「오오타니 나오야 회화전」 (하쿠엔도)
　　　　개인전 「RECTANGULAR BOX」 (GALLERY ART POINT.bis)
2019년 개인전 「Life 2018」 (GALLERY ART POINT)
　　　　개인전 「Elatine Hydropiper」 (GALLERY ART POINT.bis)

작가 HP http://naoya1990.starfree.jp

● 기획 · 편집

카도마루 츠부라
철이 들 무렵부터 늘 스케치나 데생을 가까이하여 중 · 고등학교에서는 미술부 부장을 지냈다. 사실상 만화 연구회 겸 건담 간담회가 되어버린 미술부와 부원들의 수호자가 되어 현재 활약 중인 게임 · 애니메이션 부문 크리에이터를 육성했다. 스스로는 도쿄 공예 대학 미술학부에서, 영상 표현과 현대 미술이 한참 전성기를 누리던 시기에, 유화를 배웠다.
『인물을 그리는 기본』, 『수채화를 그리는 기본』, 『아날로그 화가들의 동방 일러스트 테크닉』, 『코픽 화가들의 동방 일러스트 테크닉』, 『인물 크로키의 기본』, 『연필 데생의 기본』, 『인물을 빠르게 그리는 기본』, 『현실감 있게 묘사하는 인물화』 외에도 『모에 캐릭터 그리는 법』, 『모에 두 명을 그리는 법』 시리즈 등을 담당.

● 번역

김재훈
한때 만화가가 꿈이었고, 판타지 소설 쓰기와 낙서가 유일한 취미인 일본어 번역가. 그림에 미련을 버리지 못해 만화 작법서 번역에 뛰어들었다. 창작자들의 어두운 앞길을 밝혀줄 좋은 작법서 전문 번역가를 목표로 여기저기 기웃거리고 있다.
옮긴 책으로 『인물을 빠르게 그리는 기본 남성 편』, 『프로의 작화로 배우는 여자 캐릭터 작화 마스터』, 『동양 판타지 배경 그리는 법 - CLIP STUDIO PAINT PRO/EX 실감나는 배경과 캐릭터의 조화』, 『코픽 마커로 그리는 기본』, 『CLIP STUDIO PAINT 브러시 소재집』, 『현실감 있게 묘사하는 인물화』, 『5색 색연필로 완성하는 REAL 풍경화』 등이 있다.

하루 만에 완성하는

유화의 기법

초판 1쇄 인쇄 2020년 7월 10일
초판 1쇄 발행 2020년 7월 15일

저자 : 오오타니 나오야
편집 : 카도마루 츠부라
번역 : 김재훈

펴낸이 : 이동섭
편집 : 이민규, 서찬웅, 탁승규
디자인 : 조세연, 김현승, 황효주, 김형주
영업 · 마케팅 : 송정환
e-BOOK : 홍인표, 김영빈, 유재학, 최정수
관리 : 이윤미

㈜에이케이커뮤니케이션즈
등록 1996년 7월 9일(제302-1996-00026호)
주소 : 04002 서울 마포구 동교로 17안길 28, 2층
TEL : 02-702-7963~5 FAX : 02-702-7988
http://www.amusementkorea.co.kr

ISBN 979-11-274-3308-6 13650

Ichinichi de Egaku Real Aburae no Kihon
Rokusyoku+Shiro dakede Tasai ni Egakeru Honkaku Nyumon

©Naoya Ohtani, Tsubura Kadomaru / HOBBY JAPAN
Originally Published in Japan in 2019 by HOBBY JAPAN Co. Ltd.
Korea translation Copyright©2019 by AK Communications, Inc.

● 캔버스 사이즈표

호수	F (Figure, 인물용)	P (Paysage, 풍경용)	M (Marine, 바다 풍경용)	S (Square, 정사각형)
0	18 × 14	18 × 12	18 × 10	18 × 18
1	22 × 16	22 × 14	22 × 12	22 × 22
SM	22.7 × 15.8	—	—	22.7 × 22.7
3	27.3 × 22	27.3 × 19	27.3 × 16	27.3 × 27.3
4	33.3 × 24.2	33.3 × 22	33.3 × 19	33.3 × 33.3
5	35 × 27	35 × 24	35 × 22	35 × 35
6	41 × 31.8	41 × 27.3	41 × 24.2	41 × 41
8	45.5 × 38	45.5 × 33.3	45.5 × 27.3	45.5 × 45.5
10	53 × 45.5	53 × 41	53 × 33.3	53 × 53

*긴 변X짧은 변, 단위는 센티미터로 표기. 캔버스 규격에는 0호~500호가 있다. 이 책에서 소개한 0호~4호와 약간 더 커서 여러 개의 모티브를 배치하기 쉬운 크기인 6호~10호를 게재. 일본의 캔버스 규격 사이즈만을 소개했다.
※한국의 캔버스 규격과는 차이가 있다.

● 전체 구성 & 러프 레이아웃
　나카니시 모토키=히사마츠 미도리 [HOBBY JAPAN]

● 커버 · 표지 디자인 · 본문 레이아웃
　히로타 마사야스

● 촬영
　이마이 야스오
　오오타니 나오야

● 재료 제공
　주식회사 쿠사카베

● 재료 제공 및 편집 협력
　Claessens Japan Ltd.
　MARUZEN ARTIST MATERIALS & WORKS, LTD.

● 편집 협력
　주식회사 비쥬츠코코쿠샤

● 기획 협력
　야무라 야스히로 [HOBBY JAPAN]

프로만화가 따라잡기 시리즈!!

-Illustration Technique

데즈카 오사무의 만화 창작법
데즈카 오사무 지음 | 문성호 옮김 | 148×210mm |
252쪽 | 13,000원

만화가 지망생의 영원한 필독서!!
「만화의 신」이라 불리며 전 세계의 창작자들에게
큰 영향을 준 데즈카 오사무. 작화의 기본부터 아
이디어 구상까지! 거장의 구체적 창작 테크닉을
이 한 권에 담았다.

애니메이션 캐릭터 작화 & 디자인 테크닉
하야마 준이치 지음 | 이은수 옮김 | 210×285mm |
176쪽 | 20,800원

베테랑 애니메이터가 전수하는 실전 테크닉!
오리지널 애니메이션 설정을 만들고, 그 설정에
따라 스태프들이 의견을 교환하고 수정하는 일련
의 과정을 통해 캐릭터 창작 과정의 핵심 요소를
해설한다.

미소녀 캐릭터 데생-보디 밸런스 편
이하라 타츠야 외 1인 지음 | 이은수 옮김 |
190×257mm | 176 쪽 | 18,000원

캐릭터 작화의 기본은 보디 밸런스부터!
보디 밸런스의 기초에 대한 이해가 부족한 상태
에서는 제대로 그릴 수 없는 법! 인체의 밸런스를
실루엣부터 이해할 필요가 있다. 여성의 신체적
특징을 이해하는 데 도움이 되어줄 것이다.

다카무라 제슈 스타일 슈퍼 패션 데생-
기본 포즈편
다카무라 제슈 지음 | 송지연 옮김 | 190×257mm |
256쪽 | 18,000원

올바른 인체 데생으로 스타일이 살아있는 캐릭터
를 그려보자!! 파트와 밸런스별로 구분한 피겨 보
디를 이용, 하나의 선으로 인체의 정면, 측면 등
다양한 자세를 연습하다 보면, 어느새 패셔너블
하고 아름다운 비율로 작품을 그릴 수 있다.

미소녀 캐릭터 데생-얼굴·신체 편
이하라 타츠야 외 1인 지음 | 이은수 옮김 |
190×257mm | 176쪽 | 18,000원

미소녀를 아름답게 표현하는 테크닉 강좌!
기본 테크닉과 요령부터 시작, 캐릭터의 체형에
따른 표현법을 3장으로 나누어 철저하게 해설한
다. 쉽고 자세한 설명과 예시를 통해 그림을 완성
할 수 있도록 돕는다.

만화 캐릭터 도감-소녀 편
하야시 히카루(Go office) 외 1인 지음 | 조민경 옮김 |
190×257mm | 240 쪽 | 18,000원

매력 있는 여자 캐릭터를 그리기 위한 테크닉!
다양한 장르 속 모습을 수록, 장르별 백과로 그치
지 않고 작화를 완성하는 순서와 매력적인 캐릭
터 창작의 테크닉을 안내한다.

입체부터 생각하는 미소녀 그리는 법

나카츠카 마코토 지음 | 조아라 옮김 | 190×257mm | 176 쪽 | 18,000원

입체의 이해를 통해 매력적인 캐릭터를!
매력적인 인체란 무엇인가? 「멋진 그림」을 그리는 사람들의 인체는 섹시함이 넘친다. 최소한의 지식으로 「매력적인 인체」 즉, 「입체 소녀」를 그리는 비법을 해설, 작화를 업그레이드시키는 법을 알려주고 있다.

모에 남자 캐릭터 그리는 법 -동작·포즈 편

유니버설 퍼블리싱 외 1인 지음 | 이은엽 옮김 | 190×257mm | 176쪽 | 18,000원

멋진 남자 캐릭터는 포즈로 말한다!
작화는 포즈로 완성되는 법! 인체에 대한 기본 지식과 캐릭터 작화로의 응용법을 설명한 포즈와 동작을 검증하고 분석하여 매력적인 순간을 안내한다.

모에 캐릭터 그리는 법 -동작·감정표현 편

카네다 공방 외 1인 지음 | 남지연 옮김 | 190×257mm | 176쪽 | 18,000원

매력적인 모에 일러스트를 그려보자!
S자 포즈에서 한층 발전된 M자 포즈를 제시하고 있으며, 다양한 장르 속 소녀의 동작·감정표현과 「좋아하는 포즈」 테마에서 많은 작가들의 철학과 모에를 느낄 수 있다.

모에 캐릭터를 다양하게 그려보자 -성격·감정표현 편

미야츠키 모소코 외 1인 지음 | 이은수 옮김 | 190×257mm | 176쪽 | 18,000원

다양한 성격과 표정! 캐릭터에 생기를 더해보자!
캐릭터에 개성과 생동감을 부여하는 성격과 감정 표현 묘사법을 상세히 설명하고 있다. 자신만의 독특한 개성이 담긴 캐릭터 완성에 도전해보자!

모에 로리타 패션 그리는 법 -얼굴·몸·의상의 아름다운 베리에이션

모에표현탐구 서클 외 1인 지음 | 이지은 옮김 | 190×257mm | 176쪽 | 18,000원

로리타 패션에는 깊이가 있다!! 미소녀와 로리타 패션의 일러스트를 그리려면 캐릭터는 물론 패션도 멋지게 묘사해야 한다. 얼굴과 몸, 의상의 관계를 해설한다.

모에 남자 캐릭터 그리는 법 -얼굴·신체 편

카네다 공방 외 1인 지음 | 이기선 옮김 | 190×257mm | 176쪽 | 18,000원

남자 캐릭터의 모에 포인트 철저 분석!
소년계, 중간계, 청년계의 3가지 패턴으로 나누어 얼굴과 몸 그리는 법을 해설하고, 신체적 모에 포인트를 확실하게 짚어가며, 극대화 패션, 아이템 등도 공개한다!

모에 미니 캐릭터 그리는 법 -얼굴·신체 편

카네다 공방 외 1인 지음 | 이은수 옮김 | 190×257mm | 176쪽 | 18,000원

기운 넘치고 귀여운 미니 캐릭터를 그리자!
캐릭터를 데포르메한 미니 캐릭터들은 모에 캐릭터 궁극의 형태! 비장의 요령을 통해 귀엽고 매력적인 미니 캐릭터를 즐겁게 그려보자.

모에 캐릭터를 다양하게 그려보자 -기본 테크닉 편

미야츠키 모소코 외 1인 지음 | 이은수 옮김 | 190X257mm | 176쪽 | 18,000원

다양한 개성을 통해 캐릭터의 매력을 살려보자!
모에 캐릭터 그리기에 익숙하지 않다면, 어떤 캐릭터를 그려도 같은 얼굴과 포즈에 뻔한 구도의 반복일 뿐이다. 이 책을 통해 다양한 캐릭터를 개성있게 그려보자!

모에 로리타 패션 그리는 법 -기본적인 신체부터 코스튬까지

모에표현탐구 서클 외 1인 지음 | 남지연 옮김 | 190×257mm | 176쪽 | 18,000원

가련하고 우아한 로리타 패션의 기본!
파트별로 소개하는 로리타 패션과 구조 및 입는 법부터 바람의 활용법, 색을 통해 흑과 백의 의상을 표현하는 방법 등 다양한 테크닉을 담고 있다.

모에 로리타 패션 그리는 법 -아름다운 기본 포즈부터 매혹적인 구도까지

모에표현탐구 서클 외 1인 지음 | 이지은 옮김 | 190×257mm | 176쪽 | 18,000원

로리타 패션을 매력적으로 표현!
팔랑거리는 스커트와 프릴이 특징인 로리타 패션은 표현 방법에 따라 다양한 매력을 연출할 수 있다. 로리타 패션 최고의 모에 포즈를 탐구해보자.

모에 두 명을 그리는 법-남자 편

카네다 공방 외 1인 지음 │ 하진수 옮김 │ 190×257mm
│ 176쪽 │ 18,000원

우정, 라이벌에서 러브!까지…남자 두 명을 그려
보자!
작화하려는 인물의 수가 늘어나면 난이도 또한
급상승하는 법! '무게감', '힘', '두께'라는 세 가지
포인트를 통해 복수의 인물 작화의 기본을 알기
쉽게 해설하고 있다.

모에 두 명을 그리는 법-소녀 편

카네다 공방 외 1인 지음 │ 김보미 옮김 │ 190×257mm
│ 176쪽 │ 18,000원

소녀 한 명은 그릴 수 있지만, 두 명은 그리기도
전에 포기했거나, 그리더라도 각자 떨어져 있는
포즈만 그리던 사람들을 위한 기법서. 시선, 중
량, 부드러운 손, 신체의 탄력감 등, 소녀 특유의
표현법을 빠짐없이 수록했다.

모에 아이돌 그리는 법-기본 편

미야츠키 모소코 외 1인 지음 │ 이은수 옮김 │ 190×
257mm │ 176쪽 │ 18,000원

아이돌을 매력적으로 표현해보자!
춤, 노래, 다양한 퍼포먼스로 빛나는 아이돌 캐릭
터. 사랑스러운 모에 캐릭터에 아이돌 속성을 가
미해보자. 깜찍한 포즈와 의상, 소품까지! 아이돌
을 구성하는 작은 요소 하나까지 해설하고 있다.

인물 크로키의 기본-속사 10분·5분·2분·1분

아틀리에21 외 1인 지음 │ 조민경 옮김 │ 190×257mm
│ 168쪽 │ 18,000원

크로키의 힘으로 인체의 본질을 파악하라!
단시간에 대상의 특징을 포착, 필요 최소한의 선
화로 묘사하는 크로키는 인물화에 필요한 안목과
작화력을 동시에 단련하는 데 가장 적합하다. 10
분, 5분 크로키부터, 2분, 1분 크로키를 통해 테
크닉을 배워보자!

인물을 그리는 기본-유용한 미술 해부도

미사와 히로시 지음 │ 조민경 옮김 │ 190×257mm │
192쪽 │ 18,000원

인체 그 자체의 구조를 이해해보자!
미사와 선생의 풍부한 데생과 새로운 미술 해부
도를 이용, 적확한 지도와 해설을 담은 결정판.
인물의 기본 묘사부터 실천적인 인물 표현법이
이 한 권에 담겨있다.

연필 데생의 기본

스튜디오 모노크롬 지음 │ 이은수 옮김 │ 190×257mm
│ 176쪽 │ 18,000원

데생을 시작하는 이들을 위한 데생 입문서!
데생이란 정확하게 관측하고 무엇을 어떻게 표현
할지 사물의 구조를 간파하는 연습이다. 풍부한
예시를 통해 데생을 시작하는 이들을 위한 데생
의 기본 자세와 테크닉을 알기 쉽게 해설한다.

전차 그리는 법-상자에서 시작하는 전차·장
갑차량의 작화 테크닉

유메노 레이 외 7인 지음 │ 김재훈 옮김 │ 190×257mm
│ 160쪽 │ 18,000원

상자 두 개로 시작하는 전차 작화의 모든 것!
전차를 멋지고 설득력이 느껴지도록 그리기 위한
방법은 무엇일까? 단순한 직육면체의 조합으로
시작, 디지털 작화로의 응용까지 밀리터리 메카
닉 작화의 모든 것.

로봇 그리기의 기본

쿠라모치 쿄류 지음 │ 이은수 옮김 │ 190×257mm │
176쪽 │ 18,000원

펜 끝에서 다시 태어나는 강철의 거신!
로봇 일러스트레이터로 15년간 활동한 쿠라모치
쿄류가, 로봇이 활약하는 모습을 보며 가슴 설레
이는 경험을 한 이들에게, 간단하고 즐겁게 로봇
을 그릴 수 있는 힌트를 알려주는 장난감 상자 같
은 기법서.

팬티 그리는 법

포스트 미디어 편집부 지음 │ 조민경 옮김 │ 182×
257mm │ 80쪽 │ 17,000원

팬티 작화의 비밀 대공개!
속옷에는 다양한 소재, 디자인, 패턴이 있으며 시
추에이션에 따라 그리는 법도 달라진다. 이 책에
서 보여주는 팬티의 구조와 디자인을 익힌다면
누구나 쉽게 캐릭터에 어울리는 궁극의 팬티를
그릴 수 있게 될 것이다.

가슴 그리는 법

포스트 미디어 편집부 지음 │ 조민경 옮김 │
182X257mm │ 80쪽 │ 17,000원

가슴 작화의 모든 것!
여성 캐릭터의 작화에 있어 가장 큰 난관이라 할
수 있는 가슴! 인체의 움직임에 따라 가슴의 모습
과 그 구조를 철저 분석하여, 보다 현실적이며 매
력있는 캐릭터 작화를 안내한다!

코픽 화가들의 동방 일러스트 테크닉

소차 외 1인 지음 | 김보미 옮김 | 215×257mm | 152쪽 | 22,000원

동방 Project로 코픽의 사용법을 익히자!
코픽 마커는 다양한 색이 장점인 아날로그 그림 도구이다. 동방 Project의 인기 캐릭터들을 그려보면서 코픽 활용법을 단계별로 나누어 설명한다. 눈으로 즐기며 따라 해보는 것만으로도 코픽이 손에 익는 작법서!

아날로그 화가들의 동방 일러스트 테크닉

미사와 히로시 지음 | 김보미 옮김 | 215×257mm | 144쪽 | 22,000원

아날로그 기법의 장점과 즐거움을 느껴보자!
동방 Project의 매력은 개성 넘치는 캐릭터! 화가이자 회화 실기 지도자인 미사와 히로시가 수채화·유화·코픽 작가 15명과 함께 동방 캐릭터를 그리며 아날로그 기법의 매력과 즐거움을 전한다.

캐릭터의 기분 그리는 법-표정·감정의 표면과 이면을 나누어 그려보자

하야시 히카루(Go office) 외 1인 지음 | 조민경 옮김 | 190×257mm | 192쪽 | 18,000원

캐릭터에 영혼을 불어넣어 보자! 희로애락에 더하여 '놀람'과, '허무'라는 2가지 패턴을 추가한 섬세한 심리 묘사와 감정 표현을 다룬다. 다양한 아이디어와 힌트 수록.

아저씨를 그리는 테크닉-얼굴·신체 편

YANAMi 지음 | 이은수 옮김 | 190×257mm | 152쪽 | 19,000원

'아재'의 매력이란 무엇인가?
분위기와 연륜이 느껴지는 아저씨는 전혀 다른 멋과 맛을 지니고 있다. 다양한 연령대의 아저씨를 그리는 디테일과 인체 분석, 각종 표정과 캐릭터 만들기까지. 인생의 맛이 느껴지는 아저씨 캐릭터에 도전해보자!

학원 만화 그리는 법

하야시 히카루 지음 | 김재훈 옮김 | 190x257mm | 180쪽 | 18,000원

학원 만화를 통한 만화 제작 입문!
다양한 내용과 세계가 그려지는 학원 만화는 그야말로 만화 세상의 관문이라고 해도 과언이 아닐 것이다. 『학원 만화 그리는 법』은 만화를 통해 자기만의 오리지널 월드로 향하는 문을 열고자 하는 이들의 열쇠가 되어줄 것이다.

대담한 포즈 그리는 법

에비모 외 1인 지음 | 이은수 옮김 | 190X257mm | 172쪽 | 18,000원

역동적인 자세 표현을 위한 작화 가이드!
경우에 따라서는 해부학 지식이 역동적 포즈 표현에 방해가 되어 어중간한 결과물이 나오곤 한다. 역동적 포즈의 대가 에비모식 트레이닝을 통해 다양한 포즈와 시추에이션을 그려보자.

프로의 작화로 배우는 만화 데생 마스터 -남자 캐릭터 디자인의 현장에서-

하야시 히카루 외 2인 지음 | 김재훈 옮김 | 190x257mm | 204쪽 | 18,000원

프로가 전하는 생생한 만화 데생!
모리타 카즈아키의 작화를 통해 남자 캐릭터의 디자인, 인체 구조, 움직임의 작화 포인트를 배워보자

프로의 작화로 배우는 여자 캐릭터 작화 마스터-캐릭터 디자인 · 움직임 · 음영-

모리타 카즈아키 외 2인 지음 | 김재훈 옮김 | 190x257mm | 204쪽 | 19,000원

현역 애니메이터의 진짜 「여자 캐릭터」 작화술!
유명 실력파 애니메이터 모리타 카즈아키가 여자 캐릭터를 완성하는 실제 작화 과정을 완벽하게 수록! 캐릭터 디자인(얼굴), 인체, 움직임, 음영의 핵심 포인트는 무엇인지 배워보자.

슈퍼 데포르메 포즈집-꼬마 캐릭터 편

Yielder 지음 | 김보미 옮김 | 190×257mm | 160쪽 | 18,000원

2등신 데포르메 캐릭터의 정수!
짧은 팔다리, 커다란 머리로 독특한 귀여움을 갖고 있는 꼬마 캐릭터. 다양한 포즈의 2등신 데포르메 캐릭터를 집중적으로 연습하여 나만의 꼬마 캐릭터를 그려보자.

슈퍼 데포르메 포즈집-남자아이 캐릭터 편

Yielder 지음 | 김보미 옮김 | 190×257mm | 164쪽 | 18,000원

남자아이 캐릭터 특유의 멋!
남녀의 신체적 차이점, 팔다리와 근육 그리는 법 등을 데포르메 캐릭터로도 충분히 표현할 수 있도록 상세하게 알려준다. 장면에 따라 달라지는 포즈, 표정, 몸짓 등의 차이점과 특징을 익혀보자!

슈퍼 데포르메 포즈집-연애 편

Yielder 지음 | 이은엽 옮김 | 190×257mm | 164쪽 | 18,000원

두근두근한 연애 장면을 데포르메 캐릭터로! 찰싹 붙어 앉기도 하고 키스도 하고 포옹도 하고 데이트를 하고 때로는 싸우기도 하는 2~4등신의 러브러브한 연인들의 포즈와 콩닥콩닥한 연애 포즈를 잔뜩 수록했다. 작가마다 다른 여러 연애 포즈를 보고 배우며 즐길 수 있다.

인물을 빠르게 그리는 법-남성 편

하가와 코이치, 카도마루 츠부라 지음 | 김재훈 옮김 | 190×257mm | 176쪽 | 18,000원

인물을 그리는 법칙을 파악하라! 인체 구조와 움직임을 파악하는 다양한 방법에는 예나 지금이나 변함없는 일정한 원칙이 있다. 이 상적인 체형의 남성 데생을 중심으로 인물을 그리는 일정한 법칙을 배우고 단시간 그리기를 효율적으로 익혀보자.

전투기 그리는 법-십자선으로 기체와 날개를 그리는 전투기 작화 테크닉-

요코야마 아키라 외 9인 지음 | 문성호 옮김 | 190× 257mm | 164쪽 | 19,000원

모든 전투기가 품고 있는 '비밀의 선'! 어떤 전투기라도 기초를 이루는 「십자 모양」—기체와 날개의 기준이 되는 선만 찾아낸다면 문제없이 그릴 수 있다. 그림의 기초, 인기 크리에이터들의 응용 테크닉, 전투기 기초 지식까지!

현실감 있게 묘사하는 인물화
-프로의 45년 테크닉이 담긴 유화와 수채화-

미사와 히로시 지음 | 김재훈 옮김 | 215×257mm | 148쪽 | 22,000원

줄곧 인물화를 그려온 화가, 미사와 히로시가 유화와 수채화로 그림을 그리는 기법을 설명한다. 화가의 작품과 제작 과정 소개를 통해 클로즈업, 바스트 쇼트, 전신을 그리는 과정 등을 자세히 알 수 있다.

손동작 일러스트 포즈집
-알기 쉬운 손과 상반신의 움직임-

하비재팬 편집부 지음 | 문성호 옮김 | 190×257mm | 168쪽 | 19,000원

저절로 눈이 가는 매력적인 손의 비밀! 유명 일러스트레이터들의 손 그리는 법에 대한 해설 및 각종 감정, 상황, 상호관계, 구도 등을 반영한 손동작 선화 360컷을 수록하였다. 연습·트레이스·아이디어 착상용 참고에 특화된 전문 포즈집!

슈퍼 데포르메 포즈집-기본 포즈·액션 편

Yielder 외 1인 지음 | 이은수 옮김 | 190×257mm | 160쪽 | 18,000원

데포르메 캐릭터 액션의 기본! 귀여운 2등신 캐릭터부터 스타일리시한 5등신 캐릭터까지. 일반적인 캐릭터와는 조금 다른 독특한 느낌의 데포르메 캐릭터를 위한 다양한 포즈 소재와 작화 요령, 각종 어드바이스를 다루고 있다.

미니 캐릭터 다양하게 그리기

미야치키 모소코 외 1인 지음 | 문성호 옮김 | 190× 257mm | 188쪽 | 18,000원

귀여운 미니 캐릭터를 다양하게 그려보자! 꼭 껴안아주고 싶은 귀여운 미니 캐릭터를 그려보고 싶다면? 균형 잡힌 2.5등신 캐릭터, 기운차게 움직이는 3등신 캐릭터, 아담하고 귀여운 2등신 캐릭터. 비율별로 서로 다른 그리기 방법과 순서, 데포르메 요령을 소개한다.

남녀의 얼굴 다양하게 그리기

YANAMi 지음 | 송명규 옮김 | 190×257mm | 172쪽 | 18,000원

남자 얼굴도, 여자 얼굴도 다 내 마음대로! 만화 일러스트에 등장하는 남녀 캐릭터의 「얼굴」을 서로 구분하여 그리는 법은 물론, 각종 표정에도 차이를 주는 테크닉을 완벽 해설. 각도, 성격, 연령, 상황에 따른 차이를 자유자재로 표현해보자.

코픽 마커로 그리는 기본
-귀여운 캐릭터와 아기자기한 소품들-

카와나 스즈 지음 | 김재훈 옮김 | 215×257mm | 160쪽 | 22,000원

손그림에 빠진다! 코픽 마커에 반한다! 코픽 마커의 특징과 손으로 직접 그리는 즐거움을 소개한다. 코픽 공인 작가인 저자와 4명의 게스트 작가가 캐릭터의 매력을 최대한으로 이끌어내는 각종 테크닉과 소품 표현 방법을 담았다.

여성의 몸 그리는 법
-골격과 근육을 파악해 섹시하게 그리기

하야시 히카루 지음 | 문성호 옮김 | 190X257mm | 184쪽 | 19,000원

'단단함'과 '부드러움'으로 여성의 매력을 살린다! 캐릭터화된 여성 특유의 '골격'과 '근육'을 완전 분석! 살과 근육에 의한 신체의 굴곡과 탄력, 부드러움을 표현하는 방법과 그 부드러움을 부각시키는 「단단한 뼈 부분 표현」방법을 철저 해부한다!

5색 색연필로 완성하는 REAL 풍경화

하야시 료타 지음 │ 김재훈 옮김 │ 190×257mm │
136쪽 │ 21,000원

세계적 색연필 아티스트의 풍경화 기법 공개!
색연필화의 개념을 크게 바꾼 아티스트, 하야시
료타가 현장 스케치에서 시작해 세밀하게 묘사한
풍경화 작품을 완성하기까지의 과정을 재료 선택
단계부터 구도 잡는 법, 혼색 방법 등과 함께 알기
쉽게 설명한다.

다이나믹 무술 액션 데생

츠루오카 타카오 지음 │ 문성호 옮김 │ 190×257mm │
192쪽 │ 21,000원

무술 6단! 화업 62년! 애니메이션 강의 22년!
미야자키 하야오와 함께 일했던 미술 감독이 직접
몸으로 익힌 액션 연출법을 가이드! 다년간의 현장
경력, 제작 강의 경력, 무술 사범 경력, 미술상 수상
경력과 그림 그리는 법 안내서를 5권 집필한 경력
까지. 저자의 모든 경력이 압축된 무술 액션 데생!

여성 몸동작 일러스트 포즈집
-일상생활부터 액션/감정 표현까지-

하비재팬 편집부 지음 │ 김진아 옮김 │ 190×257mm │
168쪽 │ 19,000원

웹툰·만화에 최적화된 5등신 캐릭터의 각종 동작들!
만화·게임·애니메이션 등에서 흔히 볼 수 있는 실제
인체보다 작고 귀여운 캐릭터들. 그 비율에 맞춰 포
즈 선화를 555컷 수록! 다채로운 상황과 동작을 마
음대로 트레이스 가능한 여성 캐릭터 전문 포즈집!

캐릭터가 돋보이는 구도 일러스트 포즈집
-시선을 사로잡는 구도 설정의 비밀 -

하비재팬 편집부 지음 │ 문성호 옮김 │ 190×257mm │
168쪽 │ 22,000원

아주 작은 변화만으로도 일러스트를 몇 배는 매력적
으로 보이게 만드는 효과 만점 화면 구성 테크닉을
소개한다. 가장 좋은 「구도」를 찾기 위한 조언과 예
시가 담긴 필수 참고서!

사물을 보는 요령과 그리는 즐거움 관찰 스케치

히가키 마리코 지음 │ 송명규 옮김 │ 190×257mm │
136쪽 │ 19,000원

디자이너의 눈으로 사물 속 비밀을 파헤친다!
주변 사물을 자세히 관찰해서 그리는 취미 생활
「관찰 스케치」! 프로 디자이너가 제품의 소재, 디자
인, 기능성은 물론 제조 과정과 제작 의도까지 이
끌어내는 관찰력과 관찰 기술, 필요한 지식을 전수
한다. 발견하는 즐거움과 공유하는 재미가 있다!

무장 그리는 법 - 삼국지·전국 시대·환상의 세계

나가노 츠요시 지음 │ 타마가미 키미 감수 │ 문성호 옮김 │
215×257mm │ 152쪽 │23,900원

KOEI 『삼국지』 일러스트의 비밀을 파헤친다!
역사·전략 시뮬레이션 『삼국지』, 『노부나가의 야
망』 등 역사 인물 분야에서 오랫동안 사랑을 받아
온 리얼 일러스트 분야의 거장, 나가노 츠요시.
사람을 현실 그 이상으로 강하고 아름답게 그리는
그만의 기법과 작품 세계를 공개한다.

여성의 몸 그리는 법 -섹시한 포즈 연출법-

하야시 히카루 지음 │ 문성호 옮김 │ 190×257mm │
184쪽 │ 19,000원

「섹시함」 연출은 모르고 할 수 있는게 아니다!
여성 캐릭터의 매력을 한껏 끌어올리는 시크릿
테크닉 완전 공개! 5가지 핵심 포인트와 상업
작품 최전선에서 활약하는 프로의 예시로 동작과
표정, 포즈 설정과 장면 연출, 신체 부위별 표현
법 등을 자세히 설명한다.

하루 만에 완성하는 유화의 기법

오오타니 나오야 지음 │ 김재훈 옮김 │ 190×257mm │
152쪽 │ 22,000원

적은 재료로 쉽게 시작하는 1일 1완성 유화!
원칙과 순서만 제대로 알면 실물을 섬세하게 재현
한 리얼한 유화를 하루 만에 완성할 수 있다. 사용
하는 물감은 6가지 색 그리고 흰색뿐! 지금까지의
유화 입문서들이 하지 못했던 빠르고 정교한 유화
기법을 소개한다.

-디지털 배경 자료집

디지털 배경 카탈로그-통학로·전철·버스 편
ARMZ 지음 | 이지은 옮김 | 182×257mm | 192쪽 |
25,000원

배경 작화에 대한 고민을 이 한 권으로 해결!
주택가, 철도 건널목, 전철, 버스, 공원, 번화가 등,
다양한 장면에 사용 가능한 선화 및 사진 데이터가
수록되어 있는 디지털 자료집. 배경 작화에 편리하
게 이용할 수 있는 각종 데이터가 수록되어있다!

신 배경 카탈로그-도심 편
마루샤 편집부 지음 | 이지은 옮김 | 190×257mm |
176쪽 | 19,000원

만화가, 애니메이터의 필수 사진 자료집!
배경 작화에서 편리하게 사용할 수 있는 번화가
사진을 수록한 자료집.자유롭게 스캔, 복사하여
인물만으로는 나타낼 수 없는 깊이 있는 작화에
도전해보자!

디지털 배경 카탈로그-학교 편
ARMZ 지음 | 김재훈 옮김 | 182×257mm | 184쪽 |
25,000원

다양한 학교 배경 데이터가 이 한 권에!
단골 배경으로 등장하는 학교. 허나 리얼하게 그
리려고해도 쉽지 않은 학교의 사진과 선화 자료
뿐 아니라, 디지털 원고에 쓸 수 있는 PSD 파일
까지 아낌없이 수록하였다!

사진&선화 배경 카탈로그-주택가 편
STUDIO 토레스 지음 | 김재훈 옮김 | 190×257mm |
176쪽 | 25,000원

고품질 디지털 배경 자료집!!
배경을 그릴 때 편리하게 활용할 수 있는 선화와
사진 자료가 수록된 고품질 디지털 자료집. 부록
DVD-ROM에 수록된 데이터를 원하는 스타일에
맞춰 자유롭게 사용하자!

판타지 배경 그리는 법
조우노세 외 1인 지음 | 김재훈 옮김 | 215×257mm |
160쪽 | 22,000원

환상적인 디지털 배경 일러스트 테크닉!
「CLIP STUDIO PAINT PRO」를 사용, 디지털 환경에
서 리얼한 배경 일러스트를 그리기 위한 기법을 담
고 있으며, 배경을 그리기 위한 지식, 기법, 아이디
어와 엄선한 테크닉을 이 한 권으로 배울 수 있다.

Photobash 입문
조우노세 외 1인 지음 | 김재훈 옮김 | 215×257mm |
160쪽 | 21,000원

CLIP STUDIO PAINT PRO의 기초부터 여러 사
진을 조합, 일러스트를 완성하는 포토배시의 기
초부터 사진을 일러스트처럼 보이도록 가공하는
테크닉까지. 사진을 사용한 배경 일러스트 작화
의 모든 것을 담았다.

CLIP STUDIO PAINT 매혹적인 빛의
표현법 보석·광물·금속에 광채를 더하는 테크닉
타마키 미츠네, 카도마루 츠부라 지음 | 김재훈 옮김 |
190×257mm | 172쪽 | 22,000원

보석이나 금속의 광택을 표현해보자!
이 책에서 설명하는 방식을 따라 투명감 있는 물
체나 반사광 표현을 익혀보자!

동양 판타지 배경 그리는 법
조우노세 외 1인 지음 | 김재훈 옮김 | 215×257mm |
164쪽 | 22,000원

「CLIP STUDIO PAINT」로 동양적인 분위기가 나는 환
상적인 배경 일러스트 그리는 법을 소개한다. 두 저
자가 체득한 서로 다른 「색 선택 방법」과 「캐릭터와
어울리게 배경 다듬는 법」 등 누구나 알고 싶은 실전
노하우를 실제로 따라해볼 수 있도록 안내한다.

CLIP STUDIO PAINT 브러시 소재집
자연물 · 인공물 · 질감 효과
조우노세 외 1인 지음 | 김재훈 옮김 | 190×257mm |
168쪽 | 21,000원

중쇄가 계속되는 CLIP STUDIO 유저 필독서!
그림의 중간 과정을 대폭 생략해주는 커스텀 브러
시 151점을 수록, 사용 방법과 중요 테크닉, 직접
브러시를 제작하는 과정까지 해설하였다.

오타쿠 문화사 1989~2018

헤이세이 오타쿠 연구회 지음 | 이석호 옮김 | 136쪽 | 13,000원

오타쿠 문화는 어떻게 변해왔는가!

애니메이션에서 게임, 만화, 라노벨, 인터넷, SNS, 아이돌, 코미케, 원더페스, 코스프레, 2.5차원까지, 1989년~2018년에 걸쳐 30년 동안 일어났던 오타쿠 역사의 변천 과정과 주요 이슈들을 흥미롭게 파헤친다.

중세 유럽의 문화

이케가미 쇼타 지음 | 이은수 옮김 | 256쪽 | 13,000원

심오하고 매력적인 중세의 세계!

기사, 사제와 수도사, 음유시인에 숙녀, 그리고 농민과 상인과 기술자들. 중세 배경의 판타지 세계에서 자주 보았던 그들의 리얼한 생활을 풍부한 일러스트와 표로 이해한다! 중세라는 로맨틱한 세계에서 사람들은 어떤 의식주 문화를 이루어왔는지 생생하게 보여준다.

밀실 대도감

아리스가와 아리스 지음 | 김효진 옮김 | 372쪽 | 28,000원

41개의 기상천외한 밀실 트릭!

완전범죄로 보이는 밀실 미스터리의 진실에 접근한다! 깊이 있는 통찰력으로 날카롭게 풀어낸 아리스가와 아리스의 밀실 트릭 해설과 매혹적인 밀실 사건 현장을 생생하게 그려낸 이소다 가즈이치의 일러스트가 우리를 놀랍고 신기한 밀실의 세계로 초대한다.

중세 유럽의 생활

가와하라 아쓰시, 호리코시 고이치 지음 | 남지연 옮김 | 260쪽 | 13,000원

새롭게 보는 중세 유럽 생활사

「기도하는 자」, 「싸우는 자」, 그리고 「일하는 자」라고 하는 중세 유럽의 세 가지 신분. 그이 가운데에서도 절대 다수를 차지했던 「일하는 자」에 해당하는 농민과 상공업자의 일상생활은 어떤 것이었을까? 여태까지 잘 알려지지 않았거나 잘못 알려져 있던 전근대 유럽 사회에 대하여 알아보도록 하자.

크툴루 신화 대사전

히가시 마사오 지음 | 전홍식 옮김 | 552쪽 | 25,000원

크툴루 신화에 입문하는 최고의 안내서!

크툴루 신화 세계관은 물론 그 모태인 러브크래프트의 문학 세계와 문화사적 배경까지 총망라하여 수록한 대사전으로, 그 방대하고 흥미진진한 신화 대계를 간결하고 명확하게 설명한다.

중세 유럽의 성채 도시

가이하쓰샤 지음 | 김진희 옮김 | 232쪽 | 15,000원

성채 도시의 기원과 진화의 역사!

외적으로부터 생명과 재산을 보호하기 위해 견고한 성벽으로 도시를 둘러싼 성채 도시. 방어 시설과 도시 기능은 시대의 흐름에 따라 더욱 강력하게 발전해 나가며, 문화·상업·군사 면에서 진화를 거듭한다. 그러한 궁극적인 기능미의 집약체였던 성채 도시의 주민 생활상부터 공성전 무기·전술에 이르기까지 상세하게 알아본다.

알기 쉬운 인도 신화

천축 기담 지음 | 김진희 옮김 | 228쪽 | 15,000원

혼돈과 전쟁, 사랑 속에서 살아가는 인도 신!

라마, 크리슈나, 시바, 가네샤! 강력한 개성이 충돌하는 무아와 혼돈의 이야기! 2대 서사시 『라마야나』와 『마하바라타』의 세계관부터 신들의 특징과 일화에 이르는 모든 것을 이 한 권으로 파악한다.

기사의 세계

이케가미 슌이치 지음 | 남지연 옮김 | 232쪽 | 15,000원

중세 유럽 사회의 주역이었던 기사!

때로는 군주와 신을 위해 용맹하고 과감하게 전투를 벌이고 때로는 우아한 풍류인으로서 궁정을 화려하게 장식했던 기사. 기사들은 과연 무엇을 위해 검을 들었는가, 지향하는 목표는 어디에 있었는가. 기사의 탄생에서 몰락까지, 역사의 드라마를 따라가며 그 진짜 모습을 파헤친다.

영국 사교계 가이드

무라카미 리코 지음 | 문성호 옮김 | 216쪽 | 15,000원

19세기 영국 사교계의 생생한 모습!

영국은 19세기 빅토리아 시대(1837~1901)에 번영의 정점에 달해 있었다. 당시에 많이 출간되었던 「에티켓 북」의 기술을 바탕으로, 빅토리아 시대 중류 여성들의 사교 생활을 알아보며 그 속마음까지 들여다본다.

판타지세계 용어사전

고타니 마리 지음 | 전홍식 옮김 | 200쪽 | 14,800원

판타지의 세계를 즐기는 가이드북!

우리가 알고 있는 대다수의 판타지 작품들은 기존의 신화나 민화, 역사적 사실 등을 바탕으로, 작가의 독특한 상상력을 더해 완성되었다. 『판타지세계 용어사전』은 판타지에 대한 이해를 돕는 용어들을 정리, 해설하고 있으며, 한국어판 특전으로 역자가 엄선한 한국 판타지 용어 해설집을 수록하고 있다.